Kunstverlag Weingarten
Verlag der Kunst Dresden

Kunstverlag Weingarten
Verlag der Kunst Dresden

WALTER

ROSENBLUM

For Nancy and Morris Engel.

To a beautiful daughter
and a very gifted father.

With much affection —

Walter

3.6.91

Aus dem Amerikanischen
übersetzt von Elga Abramowitz

© Verlag der Kunst
Dresden 1990
ISBN 3-8170-2508-4
ISBN 3-364-00193-6
Gesamtgestaltung:
Eberhard Kahle
Satz: Typoart Dresden
Reproduktion:
repro-team gmbh, Weingarten
Gesamtherstellung:
Gerstmayer Offsetdruck,
Ravensburg
Printed in Germany

Cip-Titelaufnahme der Deutschen Bibliothek

Rosenblum, Walter:
Walter Rosenblum / Photogr. Walter Rosenblum. — Weingarten:
Kunstverl. Weingarten; Dresden: Verl. d. Kunst, 1990
ISBN 3-8170-2508-4 (Kunstverl. Weingarten)
ISBN 3-364-00193-6 (Verl. d. Kunst)

In einer Zeit, da in der Fotografie gedankliche Konzeptionen einerseits und exzessives Experimentieren andererseits vorherrschen, ist und bleibt Walter Rosenblum ein überzeugter humanistischer Fotograf.

In sein Leben dringen einige der bedeutungsvollsten historischen Ereignisse der modernen Zeit. Als junger Mann erfuhr er, wie es den Einwanderern in den Vereinigten Staaten erging; er erlebte die Weltwirtschaftskrise, den Zweiten Weltkrieg und die politische Unterdrückung in der McCarthy-Ära. In jüngster Vergangenheit hat er die wechselvollen Geschicke von Minderheiten in seiner Vaterstadt New York verfolgt und das Erwachen eines politischen und ästhetischen Bewußtseins in der Dritten Welt beobachtet. Nicht damit zufrieden, lediglich innere Welten zu erforschen, hat dieser Fotograf sein Auge und seine Kamera eingesetzt, um menschliche Schicksale zu verstehen und menschlichen Gefühlen seine Reverenz zu erweisen.

Walter Rosenblum wurde am 1. Oktober 1919 in der New Yorker Lower East Side geboren. Er war das jüngste von sieben Geschwistern, von denen zwei in früher Kindheit starben. Die Familie — seine Eltern waren Einwanderer — wohnte in einem Mietshaus in einer aus drei Räumen bestehenden Wohnung ohne warmes Wasser inmitten einer jämmerlich armen, aber fest zusammenhaltenden jüdischen Gemeinschaft. Walter wuchs in einer Atmosphäre strenger religiöser Orthodoxie, wirtschaftlicher Unsicherheit und familiärer Geborgenheit auf, und er erfuhr am eigenen Leibe die positiven und negativen Seiten des Lebens europäischer Einwanderer, deren Einzug in die Vereinigten Staaten Lewis Hine — ein Fotograf, der später sein Freund und Mentor werden sollte — einst mit der Kamera festgehalten hatte.

Während der Weltwirtschaftskrise wurde Rosenblum volljährig. Als Oberschüler erhielt er, da seine Eltern mittellos waren, durch die National Youth Administration einen Teilzeitjob als Helfer in einer Jugendorganisation, dem Boys' Club. Von der Bundesregierung ins Leben gerufene New-Deal-Programme wie die National Youth Administration (NYA) und die Works Progress Administration (WPA) sollten Künstlern die weitere Tätigkeit ermöglichen; sie finanzierten deren Werke, die für

Shelley Rice
Walter Rosenblum: Fotografische Huldigung an die Menschheit

In an era in which photographic expression has been characterized by a predominance of conceptual ideas on one hand and by highly idiosyncratic experimentation on the other, Walter Rosenblum remains a confirmed humanist photographer. He has lived his life amidst some of the most significant historical events of modern time. As a young man he experienced first hand the immigrant situation in America, the Great Depression, global war, and the political repressions of the McCarthy era. More recently, he has observed the changing fortunes of minorities in his native city, New York City, and the rise of political and aesthetic consciousness in the Third World. Not satisfied just to explore inner worlds, this photographer has used his eye and his camera to try to understand the course of human events and to celebrate human feelings.

Born October 1, 1919, on New York's Lower East Side, Rosenblum was the youngest of seven children (two of whom died in infancy). He and his immigrant parents lived in a three-room cold-water flat in a tenement building in the midst of a povertystricken but close-knit Jewish community. In this environment of strict religious orthodoxy, economic instability and familial love, he experienced firsthand the positive and negative sides of the fate of European immigrants whose passage into America had earlier been documented by Lewis Hine, a photographer who was to become his friend and mentor.

Rosenblum came of age during the Depression. As a high school student of limited means, he obtained through the National Youth Administration a part-time job as a general helper in a young people's organization called the Boys' Club. Federally funded New Deal programs such as the National Youth Administration (NYA) and the Works Progress Administration (WPA), which were set up to enable artists to remain active by subsidizing their contributions to the community, paid them for doing artwork, participating in neighborhood pro-

Walter Rosenblum: Paying Homage through Photography

die Allgemeinheit bestimmt waren, und bezahlten sie dafür, daß sie sich an Nachbarschaftsprojekten beteiligten und in ihrer speziellen Disziplin Unterricht in Gemeinschaftszentren erteilten. Im Boys' Club wurde ein Fotolehrgang eingerichtet; Rosenblum meldete sich dafür an und legte damit den Grundstein für seine Lebensarbeit.

Die Fotografie füllte zum Teil die Leere aus, die er nach dem Tod seiner Mutter empfand. Als sie starb, war er sechzehn. Auf langen Spaziergängen durch die Lower East Side mit einer geliehenen Rollfilmkamera entdeckte er, was viele vor ihm und nach ihm ebenfalls herausgefunden haben: „Die Kamera ist ein guter Freund — man ist nie wirklich allein." Später besuchte er am New York City College Abendkurse für Fotografie und pflegte sein neues Hobby im Kameraclub des Colleges. Ein Bekannter, der seine Begeisterung sah, führte ihn bei der Photo League ein. Rosenblum trat der League vor allem bei, um ihre Dunkelkammern benutzen zu können, aber sehr bald begriff er, daß er es hier mit der lebendigsten Fotoarbeitsgemeinschaft New Yorks zu tun hatte.

Das war 1937, auf dem Höhepunkt der Weltwirtschaftskrise. Vor diesem Hintergrund stellt die Photo League ein enorm wichtiges, ja einzigartiges Kapitel in der Geschichte der amerikanischen Fotografie dar. Menschen, die stellungslos waren oder langweilige und schlechtbezahlte Arbeit leisten mußten, fanden hier eine Zufluchtsstätte, einen Brennpunkt schöpferischer Energien und eine Chance, sich einer aktionsfreudigen begeisterten Gemeinschaft anzuschließen. Die League hatte ihren Sitz im ersten Stock eines Gebäudes in einer heruntergekommenen Fabrikgegend; sie verfügte dort über einen großen Raum, der sowohl als Ausstellungszentrum wie auch als Klassenzimmer diente, über ein Büro und mehrere Dunkelkammern. Es fanden laufend Ausstellungen, praktischer Unterricht und Vorlesungskurse statt. Die League gab ein inzwischen berühmt gewordenes Periodikum „Photo Notes" heraus, das über alles Wissenswerte innerhalb ihrer Organisation, aber auch über alle auf dem Gebiet der Fotografie wichtigen Vorkommnisse berichtete. Besucher erschienen, um in den Dunkelkammern zu arbeiten, um sich die ausgestellten Fotos anzusehen, um sowohl die Anfangsgründe wie die technischen Fein-

jects, and for teaching their craft to classes given in community centers. It was at the Boys' Club that a course in photography attracted Rosenblum; he registered for it and was thus introduced to his life's work.

In part, photography filled the vacuum left by his mother's death when he was sixteen years old. On long walks around the Lower East Side, with a borrowed roll-film camera, Rosenblum discovered what many before and since have learned "the camera is a good friend — you are really never alone". After he enrolled at New York's City College for evening courses, his new interest led him to the college camera club, where an acquaintance, recognizing his enthusiasm brought him to the Photo League. Rosenblum joined mainly to use the darkroom facilities, but he eventually recognized that he had been thrust into New York's most vital photographic community.

This was 1937, at the height of the Depression. Within this context the Photo League represents an extraordinary and unique chapter in American photographic history. For people out of work, or holding uninteresting and low-paying jobs, the League offered a place to go, a focus for creative energies, and a chance to become part of a positive and dedicated community. Situated on the first floor of a building in a run-down manufacturing neighborhood, it consisted of a large space used both as a gallery and classroom, an office, and several darkrooms. There were ongoing exhibition programs, an active school, and a lecture series. The League issued a now-famous publication called "Photo Notes", which reported on its own important events and those in the photographic field at large. People came to use the darkroom facilities, to look at pictures on view, to learn both the rudiments and sophisticated nuances of technique, and to hear the philosophies of masters and the appraisals of critics. Most important, they came to transform an individual hobby or professional interest into a meaningful experience.

heiten des Fotografierens zu erlernen und um sich die Vorträge von Meisterfotografen und die Einschätzungen der Kritiker anzuhören. Doch das wichtigste war: Kamen sie zunächst, um ein privates Hobby zu pflegen oder beruflichem Interesse nachzugehen, so nahmen sie doch auch bedeutsame Erfahrungen von hier mit.

Rosenblum fühlte sich sogleich in dieser Atmosphäre heimisch, und die Photo League wurde zum Mittelpunkt seines Lebens. Er arbeitete in den Dunkelkammern, besuchte Kurse für Anfänger und für Fortgeschrittene und half bei Ausstellungen und anderen Veranstaltungen der League. Er wurde der Sekretär des League-Büros – der einzige bezahlte Posten in dieser Organisation –, erledigte die Sekretariatsarbeiten und die Post, bereitete Ausstellungen vor, arbeitete als Redakteur an den „Photo Notes" mit, sprang für ausfallende Dozenten ein, sorgte dafür, daß die Ausschüsse funktionierten, und war verantwortlich für alles, was es rundherum zu tun gab. Viele Jahre später, 1941, wurde Rosenblum, nachdem er als Vorsitzender des Ausstellungsausschusses, Chefredakteur der „Photo Notes", Geschäftsführer und Vizeprä-

sident tätig gewesen war, Präsident der Photo League.

Die Leute, die sich um die Photo League geschart hatten, arbeiteten aus Liebe zum Medium und im Glauben an dessen Zukunft. Kommerzielle Erwägungen spielten keine Rolle, da Fotos als Verkaufsobjekte damals nur geringen finanziellen Wert besaßen. Rosenblum nahm an allem teil, was die League zu bieten hatte; dazu gehörte eine beeindruckende Fülle von Ausstellungen, Vorlesungen und Kursen, die hervorragende Fotografen aus den Vereinigten Staaten, aus Mexiko und Europa gestalteten. Unter denen, deren Arbeiten er durch Ausstellungen der League kennenlernte, waren Berenice Abbott, Ansel Adams, Édouard Boubat, M. Alvarez Bravo, Henri Cartier-Bresson, Robert Doisneau, John Heartfield, Lewis Hine, Dorothea Lange, Lisette Model, W. Eugene Smith, Paul Strand, Edward Weston und Weegee. Rosenblum lernte die Kunstkritikerin Elizabeth McCausland, den Kunsthistoriker Milton Brown und die Kuratoren Beaumont und Nancy Newhall kennen. Die Photo League bot ihm die Möglichkeit, sich auf dem Gebiet der Künste zu bilden – in seiner Fami-

Immediately, Rosenblum gravitated to this environment, and the Photo League became the center of his life. He used the darkrooms, took beginning and advanced classes, and helped out with exhibitions and other League projects. Hired for the only paid position in the organization, that of office secretary, he handled secretarial chores and mailings, worked on exhibitions, helped to edit "Photo Notes", filled in for absent instructors, made sure committees functioned smoothly, and was generally responsible for whatever needed to be done. Several years later, in 1941, Rosenblum would become president of the Photo League after serving as chairman of the exhibition committee, editor of "Photo Notes", executive secretary, and vice president.

Those dedicated to the League worked out of love for their medium and its future. Economic reward was not a consideration since photographs had little financial value as marketable objects in those days. Rosenblum participated in everything

the League had to offer, which included an astonishing array of exhibitions, lectures, and classes by major photographers from the United States, Mexico and Europe. Among those whose work he first saw at League exhibitions were Berenice Abbott, Ansel Adams, Édouard Boubat, M. Alvarez Bravo, Henri Cartier-Bresson, Robert Doisneau, John Heartfield, Lewis Hine, Dorothea Lange, Lisette Model, W. Eugene Smith, Paul Strand, Edward Weston, and Weegee. He met critic Elizabeth McCausland, art historian Milton Brown, and curators Beaumont and Nancy Newhall. The League offered Rosenblum an education in the arts that was lacking in his family background and formal education, and the opportunity to write about photographs as well as to make them. Above all, his own visual sensibility began to take shape during what he calls the "pivotal" workshop class with Sid Grossman.

Rosenblum describes Grossman as "the main motivating force at the Photo League". He had ex-

lie und in der Schule hatte er diese Chance nicht gehabt –, über Fotografie zu schreiben und selber zu fotografieren. Vor allem aber konnte er in dem „lebensentscheidenden" Workshop-Kurs von Sid Grossman seine visuelle Sensibilität entwickeln.

Rosenblum beschreibt Grossman als „den Hauptinitiator, die motivierende Kraft der Photo League". Grossman hatte Erfahrung, kannte die Szene und war sich darüber im klaren, was die Organisation zu erreichen vermochte. Als Direktor der League-Schule leitete er einen Workshop für Dokumentarfotografie, den fortgeschrittensten Kurs, den die League anzubieten hatte. Unter Grossmans Anleitung begann Rosenblum mit seiner Pitt-Street-Serie, einem Projekt, das ihm half, die für ihn charakteristischen Arbeitsmethoden und Haltungen zu finden. Wie andere League-Mitglieder wehrte er sich gegen den dominierenden bildkünstlerischen Stil, der in Fotoklubs immer noch tonangebend ist. Er lehnte Weichzeichnung bei „eskapistischen" Motiven wie Akten und pittoresken oder atmosphärischen Landschaften ab und wandte sich statt dessen einer dokumenta-

rischen Auffassung zu, die einigen Mitgliedern der League die Bezeichnung „Mülleimerschule der Fotografie" eintrug. Wie andere Fotografen fühlte sich auch Rosenblum verpflichtet, wichtige soziale Lebenserfahrungen in Bildform, in klaren, unmanipulierten Fotos wiederzugeben. Solche direkten, ungefärbten Darstellungen von Menschen und der Stimmung, die über bestimmten Orten hängt, verdankten ihr Entstehen demselben Zeitgeist, der den Fotojournalismus zu einer wesentlichen Erscheinung der Epoche machte. Um Rosenblum zu zitieren: „Wir vertraten einen Standpunkt, für den die Zeit gekommen war."

1939 gab Rosenblum nach neun Monaten als Sekretär des League-Büros diese Stellung auf und wurde Assistent von Eliot Elisofon, dem „Life"-Fotografen und damaligen Präsidenten der League. Danach arbeitete er eine Zeitlang freiberuflich für die Zeitschriften „Survey Graphic" und „Mademoiselle" und für die Federation for the Support of Jewish Philanthropies. 1942 nahm er eine Stellung bei der Agricultural Adjustment Administration in Washington an. Fünf Monate später, 1943, wurde er eingezogen. Als Angehöriger des Army Signal

perience, background knowledge, and a profound understanding of what the organization might accomplish. As the director of the League school, he taught a workshop in documentary photography, the most advanced of the classes offered. Under Grossman's guidance, Rosenblum began the Pitt Street series, a project that helped him develop the working methods and attitudes that have remained intrinsic to his approach. Like other League members he reacted against what he perceived to be the hegemony of pictorialist style still predominant in camera clubs. He avoided soft-focus treatment of "escapist" subjects as the nude and picturesque or atmospheric landscapes, embracing instead a documentary intention that caused some to refer to League members as the "ashcan school of photography". Rosenblum followed the collective commitment to recording the major social emblems of his experience in straight, unmanipulated photographs. Such direct and honest depictions of people and the feel of places grew out of the same

'zeitgeist' that made photojournalism a major interest of the era. As Rosenblum says, "we were protagonists of a point of view whose time had come".

In 1939, after nine months as office secretary Rosenblum gave up his position to take a job assisting Eliot Elisofon, then League president and a "Life" magazine photographer. Following this experience, he free-lanced for a period (working for the magazines "Survey Graphic" and "Mademoiselle" and the Federation for the Support of Jewish Philanthropies) and then was hired, in 1942, by the Agricultural Adjustment Administration in Washington. Five months later, in 1943, he was drafted to serve in World War II. Assigned to the Army Signal Corps and trained in filmmaking, he was sent to Europe as a still photographer, and produced picture stories on army life in England, Scotland, and Ireland. As part of the first wave of assault troops to land on the beaches of Normandy in the early hours of June 6, 1944, he photographed

Corps erhielt er eine Ausbildung zum Filmkameramann. Er wurde als Fotograf nach Europa geschickt, wo er Bildserien über das Leben der Soldaten in England, Schottland und Irland aufnahm. Er war dabei, als die ersten alliierten Truppen in den frühen Morgenstunden des 6. Juni 1944 an der Küste der Normandie landeten; er fotografierte die Invasion und den Vormarsch in die Bretagne, nach St. Malo und Cherbourg. Als der Filmkameramann des dreiköpfigen Aufnahmeteams getötet wurde, trat Rosenblum an dessen Stelle und arbeitete bis Kriegsende als Filmfotograf. Sein Team, zu dem der Kameramann, ein Standfotograf und der Fahrer gehörten, wurde einem Panzerabwehrbataillon zugeteilt, das beim Vormarsch der amerikanischen Truppen durch Frankreich, Deutschland und Österreich die Vorhut bildete. Von Paris, wo das Team wenige Tage nach der Befreiung eintraf, ging es weiter nach Bayern. In Dachau filmte Rosenblum als erster das entsetzliche Inferno, das vielen Amerikanern die Augen für das ganze Ausmaß der Nazi-Bestialität öffnete. Ausgezeichnet mit dem Silver Star, dem Bronze Star, dem Purple Heart, fünf Kampfsternen und der Presidental Uni Citation, war Rosenblum einer der höchstdekorierten Fotografen des Zweiten Weltkrieges.

Nach seiner Rückkehr nach Amerika und seiner Entlassung aus der Armee bei Kriegsende hielt es ihn nicht sehr lange zu Hause. Als Fotograf des Unitarian Service Committee dokumentierte er Hilfsaktionen in Europa und in den Vereinigten Staaten. Er fotografierte Ausgabestellen für Essen und Kleidung und Flüchtlingslager in Südfrankreich, in denen Exilanten des Spanischen Bürgerkrieges, Überlebende aus Konzentrationslagern und Mitglieder der französischen Résistance Aufnahme gefunden hatten. Er begleitete die erste amerikanische Ärztedelegation, die die Tschechoslowakei besuchte; nach der Rückkehr in die Vereinigten Staaten hielt er die Lebensbedingungen der mexikanischen Wanderarbeiter in Texas in Fotos fest. Diese kurze Zeitspanne, in der er ständig unterwegs war, endete 1947. In diesem Jahr nahm er eine Stellung als Dozent für Fotografie an der neugegründeten Kunstabteilung des Brooklyn Colleges an. Er arbeitete dort nahezu vierzig Jahre; im Februar 1986 trat er als Professor Emeritus in den Ruhestand.

the invasion and continued on to Brittany, St. Malo, and Cherbourg. When the movie photographer on his three-man team was killed, Rosenblum was assigned to the job for which he had been trained initially and remained a motion-picture photographer for the rest of the war. His team (movie-photographer, still-photographer, and driver) attached itself to an antitank battalion that spearheaded the drive through France, Germany and Austria. From Paris, where they arrived a few days after the liberation, they moved on to Bavaria; Rosenblum was the first photographer to film the shocking inferno at Dachau that opened the eyes of many Americans to the full measure of Nazi bestiality. For his exploits, Rosenblum was awarded the Silver Star, the Bronze Star, the Purple Heart, five battle stars and the Presidential Unit Citation, to become one of the most decorated photographer's of World War II.

Following his return home and discharge from the Army at the end of the war, Rosenblum did not remain in the United States for long. As staff photographer for the Unitarian Service Committee he documented ongoing aid projects in Europe and the United States. He photographed food and clothing distribution centers and refugee homes in Southern France that sheltered exiles from the Spanish Civil War, survivors of internment camps and members of the French Resistance. On another mission, he accompanied the first postwar American medical team to visit Czechoslovakia; on returning to the United States, he documented the conditions of Mexican migrant workers in Texas.

This short period of constant travel came to an end in 1947 when he returned to New York and accepted a position as instructor of photography in the newly reconstituted Art Department at Brooklyn College, a job that he held for nearly forty years, retiring as Professor Emeritus in February 1986. Having settled back in New York, Rosenblum resumed an active role in the Photo League, which in the late 1940s, had moved into new and larger

Nachdem er sich 1947 wieder in New York niedergelassen hatte, begann er erneut eine aktive Rolle in der Photo League zu spielen, die Ende der vierziger Jahre in neue, größere Räume umgezogen war. Die Aussichten in den Nachkriegsjahren erschienen vielversprechend, und die League sah die Möglichkeit, ihre Tätigkeit zu erweitern. Das Niveau der „Photo Notes" wurde verbessert, und die Mitgliederzahl der League wuchs beträchtlich. Diese Entwicklung hielt jedoch nicht lange an; die Anzeichen politischer und kultureller Unterdrükkung waren bereits unverkennbar. 1947 holte der Generalstaatsanwalt der Vereinigten Staaten ohne jede gesetzliche Grundlage zu einem Schlag aus, der sich später als tödlich für die League erweisen sollte: Er veröffentlichte eine Liste von mehr als dreihundert „subversiven und unamerikanischen" Organisationen, darunter einige, die gar nicht mehr bestanden. Die Photo League, die auf dieser Liste stand, protestierte nachdrücklich gegen das illegale Vorgehen des Generalstaatsanwalts, aber obwohl keines ihrer Mitglieder direkt verfolgt wurde, fürchteten doch nicht wenige, eine weitere Zugehörigkeit zur League könnte ihre Stellungen gefährden oder ihrem Ansehen in der Öffentlichkeit schaden. Die Mitgliederzahl sank, immer weniger Zuhörer erschienen zu Vorlesungen, und 1952 löste sich die League formell auf. So endete ein wichtiges Kapitel in der Geschichte der amerikanischen Fotografie.

Diese Erfahrungen und Erlebnisse prägten die Weltanschauung des jungen Rosenblum, eine Anschauung, die auf den ersten Blick paradox anmuten mag. Denn obwohl die großen historischen Ereignisse der Zeit seine Lebensphilosophie mitbestimmt haben, ist sie doch im Grunde fast ahistorisch. Die politischen Umwälzungen und Veränderungen, deren Zeuge er wurde, die Menschen aus vielen Ländern, denen er begegnete, die positiven und negativen Extreme menschlichen Verhaltens, die er sah — all dies bestärkte ihn in der Überzeugung, daß Gemeinsamkeit wichtiger ist als Unterschiedlichkeit, Einheit wichtiger als Vielgestaltigkeit. In den letzten dreißig Jahren ist er nach Haïti, Frankreich, Italien, Kuba, China, in die Sowjetunion und nach Brasilien gereist. So wie er einst die Einwandererviertel seiner Jugend mit der

headquarters. The postwar years were a time of great promise, as the League looked forward to a period of expanded activity. "Photo Notes" became a more substantial and elaborate publication, and the membership increased significantly. This boom, however, was short-lived; already signs of political and cultural repression were in the air. In 1947, the Attorney General of the United States, without legal justification of any kind, struck a blow that later was to prove fatal to the League by publicly listing as "subversive and un-American" more than three hundred organizations (including some that no longer existed). Finding itself among those listed, the Photo League strongly protested the illegality of the Attorney General's action, but even though no prosecutions resulted, there were members who felt that continued participation in the organization might jeopardize their jobs or their standing in the community. Membership rolls dwindled, attendance at lectures decreased, and in 1952 the League formally dissolved. Thus, an important chapter in American photographic history ended.

These early experiences gave shape to Walter Rosenblum's vision of the world, a vision that may at first seem paradoxical. For although deeply affected by major historical occurrences, his own personal philosophy is almost ahistorical in nature. Somehow, the events through which he lived — the political turmoil and transformations he witnessed, the numerous people of all nations he met, the positive and negative poles of human behavior he saw—all seemed to confirm within him a vision that stresses commonality rather than difference, unity rather than diversity. In the past thirty years, he has traveled to Haïti, France, Italy, Cuba, China, the Soviet Union, and Brazil. Just as he once photographed the immigrant neighborhood of his youth, he has photographed in the sections of New York and the South Bronx inhabited by the most recent immigrants to the city. From this im-

Kamera festhielt, hat er später in den Gegenden New Yorks fotografiert, in denen sich erst unlängst eingewanderte Menschen niedergelassen haben, wie etwa in der South Bronx. Seine reiche Erfahrung, sein ständiger Kontakt mit verschiedenen Kulturen, das Erleben historischer Augenblicke ließen ihn zu der Erkenntnis gelangen: „Überall haben die Menschen ähnliche Wünsche und Bedürfnisse. Sie wollen ein anständiges Leben für die Familie, sie wollen, daß ihre Kinder glücklich sind, sie wollen gute Eltern sein, sie wollen eine Chance, etwas zu lernen, sich zu entwickeln, ihre Möglichkeiten auszuschöpfen." Dieser unerschütterliche Glaube an die gemeinsamen Sehnsüchte und Wertvorstellungen seiner Mitmenschen, die feste Überzeugung, daß das Menschengeschlecht, was seine Grundbedürfnisse angeht, eine weltumspannende Gemeinschaft bildet, ist die motivierende Kraft für Rosenblums Arbeit, bestimmt seine Art der Fotografie.

Diese Überzeugung wurzelt in seinen Kinderjahren in der Lower East Side. Er erinnert sich nicht nur an Armut, Überbevölkerung und Unsicherheit, sondern auch an durchaus positive Dinge. Die

nachbarschaftliche Solidarität, die festen Freundschaften, das pulsierende Straßenleben, all das gab ihm ein Gefühl der Zugehörigkeit, das er später auf eine größere Gemeinschaft übertrug. Die vielfältigen Beziehungen zwischen den Menschen seiner engsten Umgebung bildeten das Thema der ersten Fotoserie des jungen Rosenblum über die Pitt Street, und dieses Grunderlebnis ist durch all die Jahre der motivierende Impuls seiner Arbeit geblieben. Sein ganzes Leben lang war er bestrebt, Gemeinschaften zu stiften und ihnen anzugehören. Wie sonst kann man seine Bindung an die Photo League, seine enge Beziehung zu seinen Studenten, ja sogar seine fotografischen Arbeitsmethoden charakterisieren, die fordern, daß man Teil einer Gemeinschaft wird, bevor man sie in seinen Fotos dokumentiert?

Die Kindheits- und Jugenderlebnisse in der Lower East Side waren von entscheidender Bedeutung für Rosenblum, doch seine Einstellung zum Leben und zur Kunst wurde noch von anderen Faktoren geprägt. Außerordentlich wichtig waren zum Beispiel seine Beziehungen zu seinen zwei Mentoren: Lewis Hine und Paul Strand.

mense richness of experience, from this ongoing contact with different cultures and historical moments, he has come to one conclusion: "People everywhere have similar needs and desires. They want a decent life for their family, they want their kids to be happy, they want to be good parents, they want a chance to develop and grow, to fulfill their potential as human beings." It is this unshakable belief in the shared aspirations and values of his fellow human beings — this feeling that in its most basic needs the human race is one global community — that fuels Walter Rosenblum's photographic vision.

One can trace the roots of this conviction to Rosenblum's early years on the Lower East Side. Alongside his memories of poverty, overcrowding, and insecurity are his positive recollections as well. The openness of the community, the warmth of friendships, the abundant street life all gave him a sense of belonging, which he later enlarged to include a broader community. The close-knit inter-

action among the people in his immediate neighborhood provided the theme of the youthful Rosenblum's first photographic series on Pitt Street and that has remained the motivating force of his work ever since that time. Throughout his life, he has worked to create and be part of communities. How else can one characterize his commitment to the Photo League, his dedication to his students, even his photographic working methods that demand that he become part of a neighborhood before photographing it?

Beyond the early experience on the Lower East Side, serveral other factors were crucial in the formation of Rosenblum's vision of both life and art. Most important among them have been his relationships with two photographic mentors: Lewis Hine and Paul Strand. Hine and Rosenblum became friends in 1938 when the older man would spend time in the Photo League gallery for a brief respite from the stress of seeking work. Soon under Hine's spell, Rosenblum talked with him often,

Hine und Walter Rosenblum schlossen 1938 Freundschaft, als der Ältere oft in die League kam, um sich dort für kurze Zeit von der anstrengenden Suche nach Arbeit zu erholen. Rosenblum, der von Hine fasziniert war, führte oft Gespräche mit ihm, meist über seine eigenen persönlichen und beruflichen Probleme. Hine war der Photo League (in deren „Photo Notes" er immer als „unser liebstes Mitglied" bezeichnet wurde) auf Drängen von Berenice Abbott und Elizabeth McCausland beigetreten, die sich bemühten, das Interesse junger Fotografen für den damals so gut wie vergessenen Meister der „sozialen Fotografie" wachzurufen. Als Hine starb, gingen seine Arbeiten an die League, und nach deren Auflösung bemühte sich Rosenblum, ein Archiv für das Werk des Fotografen zu finden. Der damalige Kurator des New-Yorker Museums of Modern Art, Edward Steichen, dem er es zuerst anbot, lehnte ab. Der Hine-Nachlaß wurde schließlich vom Museum of Photography im George Eastman House in Rochester übernommen, dessen Kurator Beaumont Newhall war. Aber damit war Rosenblums Einsatz für Hine keineswegs zu Ende. Immer wieder veröffent-

lichte er Hines Fotos, und 1977 initiierte er mit seiner Frau Naomi und Barbara Millstein als Mitkuratoren eine große Hine-Ausstellung im Brooklyn-Museum, die 250 Fotos umfaßte. Von dort reiste die Ausstellung durch die Vereinigten Staaten, ging dann zur Biennale nach Venedig, wurde schließlich auch in China gezeigt und machte das Werk dieses kraftvollen Sozialdokumentaristen weithin bekannt. Die Beschäftigung mit Hine ist bei den Rosenblums zu einer Familientradition geworden: Rosenblums Tochter Nina, eine Filmemacherin, wurde die Regisseurin und Co-Produzentin des Films „Amerika und Lewis Hine", der in der ganzen westlichen Welt gezeigt wurde.

Was bedeutete Hine letztlich für Rosenblum? Zunächst einmal hatte Rosenblum hohen Respekt vor Hines Würde und Freundlichkeit. Zweitens, was vielleicht noch wichtiger ist, bringt er diesem Mann, der sein berufliches Leben bereitwillig der Aufgabe gewidmet hatte, die Daseinsbedingungen anderer Menschen, der Einwanderer, der Arbeiter und Arbeiterinnen, der arbeitenden Kinder in Amerika zu verbessern, tiefe Bewunderung, ja fast Ehrfurcht entgegen. Hines moralisches Verantwor-

mainly about his own personal and career problems. Hine had joined the League (where he was always referred to in "Photo Notes" as "our most beloved member") at the urging of Berenice Abbott and Elizabeth McCausland who were attempting to interest young photographers in the then forgotten master of "social photography". On Hine's death his pictures were left to the League, and after its dissolution Rosenblum undertook the task of finding an archive for the photographer's work. Offered initially to the Museum of Modern Art in New York it was refused by then curator Edward Steichen, but it was eventually accepted by Beaumont Newhall for the Museum of Photography at George Eastman House in Rochester. But that was not the end of Rosenblum's work on behalf of Hine. He has spent much of his life publicizing Hine's photographs; and in 1977, with his wife Naomi Rosenblum and Barbara Millstein as co-curators, he organized a major Hine retrospective exhibition of 250 prints. From the Brooklyn Museum

the show traveled around the United States and went abroad to the Venice Biennale as well as to China, introducing the work of this forceful social documentarian to an ever-larger audience. Lewis Hine has, indeed, become a family tradition: Rosenblum's daughter Nina, a filmmaker, co-produced and directed the film "America and Lewis Hine", which has been seen throughout the Western world.

What did Rosenblum ultimately take from Hine? First of all, an immense respect for his dignity and gentleness. But second, and perhaps more important, a deep admiration, almost an awe, of the man's willingness to devote his professional life to improving the conditions of others, of immigrants, child laborers, working men and women in America. This sense of moral responsibility clearly had a major impact on Walter Rosenblum despite the fact that unlike his mentor's, his own work has never been geared toward the legislative reform of particular social conditions. But he shares with Hine

tungsgefühl beeindruckte ihn zweifellos tief, obwohl er im Gegensatz zu seinem Mentor mit seiner eigenen Arbeit nie darauf abzielte, bestimmte soziale Bedingungen durch Gesetzesreformen ändern zu wollen. Aber er teilt mit Hine die Überzeugung, mit der Fotografie könne man beweisen, daß die menschliche Würde unteilbar ist, unabhängig von Rasse, Religion, Nationalität und Besitzverhältnissen. Rosenblum benutzt sein Medium, um die den Menschen gemeinsamen Werte und Sehnsüchte deutlich zu machen und um gegenseitige Achtung zu propagieren. Er bekennt ganz offen, daß es in seinem Leben und seiner Arbeit nur eine einzige motivierende Kraft gegeben hat: sein Interesse am Menschen. Indem er menschliche Integrität in den Mittelpunkt stellt, ist er Hines Vorbild gefolgt und gibt das Vermächtnis seines Mentors an die nächste Generation weiter.

In ästhetischer und philosophischer Hinsicht wurde Walter Rosenblums Entwicklung wesentlich durch die Beziehung zu Paul Strand gefördert, die 1938 in der Photo League begann und bis zu Strands Tod im Jahre 1976 andauerte. Als sich die beiden kennenlernten, machte Strand vor allem Filme, aber als Berater der League war er allgemein bekannt und geachtet, selbst wenn die Mitglieder damals noch wenig über seine fotografischen Arbeiten wußten. Bei einem Besuch in Strands Haus im Zusammenhang mit Sid Grossmans Workshop sah Rosenblum die schönen Naturfotos des älteren Kollegen. Strand wies den jungen Fotografen auch auf die künstlerischen Ausdrucksformen anderer Kunstgattungen hin, so zum Beispiel auf das Werk der Maler John Marin und Marsden Hartley und das des Bildhauers Gaston Lachaise, die alle ebenso wie Strand in den zwanziger Jahren zum Künstlerkreis um Alfred Stieglitz gehört hatten. Damals machten deren Arbeiten keinen besonders tiefen Eindruck auf Rosenblum, der lieber über sein eigenes Schaffen sprechen wollte. Strands Kritik, die den jungen Kollegen ziemlich durcheinanderbrachte, betraf formale Dinge wie Bildkomposition und Struktur. Doch Rosenblum wußte bereits genug, um Strands Einwände nicht rundweg zu verwerfen, und von da an war er bereit, von diesem Meister der Fotografie zu lernen.

the conviction that through photography one can demonstrate that human dignity is universal, that it makes no distinctions on the basis of race, religion, nationality, or economic circumstances. Rosenblum uses the medium to communicate shared values and aspirations, and to engender respect among strangers. He states quite clearly that there has been only one motivating force in his life and work: his "interest in people". By shedding light on human decency, he has followed in Hine's footsteps, and carried his mentor's work into the next generation.

A more aesthetic and philosophical aspect of Rosenblum's development was nurtured by his relationship with Paul Strand, which began in 1938 at the Photo League and continued until Strand's death in 1976. When they first met, Strand was primarily involved with making films, but as advisor to the League he was known and respected even if members were not then well acquainted with his still work. During a visit to Strand's home in connection with Sid Grossman's workshop, Rosenblum saw elegant photographs of nature by the older photographer. He introduced the young photographer to artistic expression in other media also, among them the work of painters John Marin and Marsden Hartley and of sculptor Gaston Lachaise, all of whom like Strand had been part in the 1920s of the artistic circle around Alfred Stieglitz. At the time, these works made little impression on Rosenblum, who brashly initiated a dialogue about his own work. Strand's criticism emphasized formal concerns, such as pictorial composition and structure. Despite the confusion engendered by this critique, Rosenblum, to his credit, knew enough not to reject Strand's thought outright, and subsequently he spent much of his youth learning from this photographic master.

Strand's influence on Rosenblum is more amorphous than Hine's. It is less a matter of shared social concerns, economic background, subject matter, or similar political ideas (although there was

Strands Einfluß auf Rosenblum ist indirekter als der von Hine. Die beiden verbanden nicht so sehr gemeinsame soziale Anliegen, gleiche soziale Herkunft, gemeinsame Themen oder ähnliche politische Überzeugungen (obwohl das auch wichtig war), sondern vielmehr einte sie die generelle Haltung: sich selbst gegenüber, der Welt gegenüber und ihrer Kunst gegenüber. Strand teilte mit Hine (der sein Lehrer gewesen war) und dem jungen Rosenblum die nach Calvin Tomkins Worten „unmoderne Überzeugung, daß menschliche Würde nicht nur erstrebenswert, sondern oft genug wirklich vorhanden ist".

Strand mit seinem unerschütterlichen Glauben daran, daß der Künstler aus innerer Notwendigkeit fotografiert, und mit seinem kompromißlosen Bemühen um Vervollkommnung in seinem Metier wurde für Walter Rosenblum ein Vorbild, das ihm in seiner ganzen langen Laufbahn Kraft gegeben hat. Aber Strand erteilte Rosenblum auch praktischen Unterricht. Er kritisierte dessen Fotos, machte ihn mit seinen eigenen Anschauungen von Form und Bildkomposition bekannt, die weit raffinierter waren als die in der League vorherrschen-

den, er vermittelte ihm eine umfassendere Vorstellung von Kunst und Kultur, die dazu beitrug, das Auge des Jüngeren zu schärfen und sensibler zu machen. Strand zeigte Rosenblum, wie groß die Skala der fotografischen Möglichkeiten war; er lehrte den jungen provinziellen Städter, daß eine Pflanze oder ein Spinnennetz im Regen ein dankbares Objekt sein kann, daß jeder Gegenstand, richtig fotografiert, so tiefgründig und aussagestark wie ein menschliches Gesicht oder ein gesellschaftliches Ereignis sein kann. Strand hat Rosenblums Leben enorm bereichert; sein Beispiel, sein Charakter und seine Arbeitsweise zeigten dem Jüngeren, was es bedeutet, ein schöpferischer Künstler zu sein, und gaben ihm eine Richtschnur für die Zukunft.

Daß sein fotografischer und kultureller Horizont durch diese beiden Mentoren und durch andere Künstlerfreunde und Kollegen derart erweitert wurde, hält Rosenblum für einen außerordentlichen Glücksfall. Seit dem Ende der vierziger Jahre hat er einen großen Teil seines Lebens dem Bemühen gewidmet, an Generationen von Studenten und jungen Fotografen am Brooklyn College, an

14

that, too) and more a question of attitude: toward oneself, toward the world, and toward one's art. True, Strand shared with both Hine (who had been his teacher) and the young Rosenblum, what Calvin Tomkins has called "the unfashionable conviction that human dignity is not only desirable but frequently attained".

Strand's enduring belief in an artist's inner need to photograph, and his commitment to an uncompromising search for the perfection of his vision and his craft, provided Walter Rosenblum with a role model that has sustained him throughout his long career. Moreover, Strand provided practical lessons for Rosenblum. He criticized his photographs, taught him concepts of form and structure that were much more sophisticated than those current in the League's approach, and introduced him to larger ideas of art and culture that helped to sharpen and refine the younger photographer's eye. He vastly expanded Rosenblum's appreciation of the range of photography's potential by

teaching the young provincial urbanite that there can be relevance in a plant form or a cobweb in the rain, that any subject, properly envisioned photographically, can communicate the same profundities as a human face or a social scene. Ultimately Strand's character and his work deeply enriched Rosenblums's life, for they shaped his vision of what it means to be a creative artist and thus provided him with a credo by which to live.

Rosenblum considers himself exceptionally fortunate in having had his photographic and cultural horizons expanded by these two mentors along with other friends and colleagues in the arts. Much of his life since the late 1940s can be seen as an attempt to pass on to generations of students and young photographers not only at Brooklyn College, but at the Cooper Union and Yale University's Summer School of Music and Art as well, the rich teachings that had been given him. Further, because he recognizes that his life-in-art was made possible by his participation in a community of

der Cooper Union und der Sommerschule der Yale-Universität für Musik und Kunst die Lehren weiterzugeben, die er in so reichem Maße selber empfangen hat. Und weil ihm klar ist, daß er seinen künstlerischen Werdegang seiner Zugehörigkeit zu einer Gemeinschaft von Fotografen verdankt, die ihm etwas beibringen und ihn anleiten konnten, war er bemüht, für junge, aufstrebende Künstler ähnliche Bedingungen zu schaffen. In einer Welt, die sich solchen positiven Bestrebungen gegenüber zunehmend feindselig verhält, haben er und andere in den fünfziger und sechziger Jahren Probleme der Fotografie diskutiert, zuerst ganz zwanglos und dann in einer Gruppe, die als „Photographers's Forum" bekannt geworden ist. Als Rosenblum 1986 das Brooklyn College verließ und in den Ruhestand ging, hatte er die Fackel, die ihm Hine und Strand in die Hand gegeben hatten, an Tausende von Studenten weitergereicht. Viele Menschen haben seine Vorlesungen gehört und erlebt, wie bereitwillig er ihnen seine Aufmerksamkeit schenkte, haben von seiner konstruktiven Kritik profitiert, haben seine Schriften gelesen, seine Fotos studiert und sind von seiner Art zu se-

hen und von seinen Überzeugungen, an denen er leidenschaftlich festhält, beeinflußt worden.

Wie Strand hat auch Rosenblum auf zweierlei Weise auf Menschen eingewirkt: durch seine Prinzipien und durch seine Kunst. Beides ist natürlich untrennbar voneinander, vor allem deshalb, weil die motivierende Kraft in seinem Leben das Interesse an Menschen und das innere Bedürfnis war, mit ihnen in Verbindung zu treten, sei es im Vorlesungsraum oder durch die Kamera. Von seiner Pitt-Street-Serie hat er einmal gesagt: „Mir wurde klar, daß ich immer dann am besten war, wenn ich etwas — einen Gegenstand oder einen Menschen — fotografierte, das ich liebte und dem ich durch meine Fotos meine Reverenz erweisen konnte."

Für Rosenblum war das Fotografieren von Anbeginn an eine Sache, die Geduld und Kommunikation erforderte. In dem halben Jahr, das er 1938 in der Pitt Street verbrachte und das er für das wichtigste halbe Jahr in seinem ganzen Berufsleben hält, bildeten sich Arbeitsmethoden und Haltungen heraus, die für ihn fortan charakteristisch wurden. Er nutzte die Zeit, um Leute ken-

photographers who could teach and guide him, he has tried to reproduce such a situation for the young and aspiring. In a world that has become increasingly hostile to such positive interactions, he and others continued during the 1950s and 60s to discuss prints and photographic issues, first informally and then in a group known as the Photographer's Forum. Thus, by the time he retired from Brooklyn College in 1986, Rosenblum had passed on the torch handed him by Hine and Strand to thousands of students. Many people have heard him lecture, have received his willing attentions or constructive criticisms, have read his writings and seen his photographs, and have been influenced by his vision and his passionately-held convictions.

Like Strand, Rosenblum has influenced people in two ways: by his personal principles and by his art. The two are, of course, inseparable, especially since the motivating force of his life has been his interest in people and his inner need to communi-

cate with them, whether in the classroom or through his camera. Speaking of his Pitt Street project, he once said: "I realized that I worked best when I was photographing something or someone I loved and that through my photographs I could pay them homage".

Rosenblum learned early that for him photography was a matter of patience and communication. During the time spent on Pitt Street in 1938 (which he thinks of as the most important six months of his life as a photographer), working methods and attitudes that would remain consistent throughout his career took shape. He spent his time getting to know the people and to understand the rhythms of the neighborhood. The decision to involve himself with the life he photographed is one he has continued to make throughout his career, and it is responsible for the strong sense of human contact that is the hallmark of his pictures. His subjects began to trust him because he was not just a "tour-

nenzulernen und den besonderen Rhythmus der Gegend zu erforschen. Immer wieder in seiner beruflichen Laufbahn ist er in das Leben eingetaucht, das er mit seiner Kamera einfing, und daher rührt das ausgeprägte Gefühl für zwischenmenschliche Beziehungen, das seine Fotos auszeichnet. Die Menschen, die er fotografierte, brachten ihm Vertrauen entgegen, weil er nicht lediglich ein Tourist in ihrer Welt war. (Seine Verachtung für solche oberflächlichen Streifzüge durch die Slums bezeugen die wenigen satirischen Fotos von kamerabehängten Touristen, die er gemacht hat.) Er arbeitete mit einer 9 x 12-cm-Maximar-Kamera auf einem Stativ, und er gewöhnte es sich bald an, allen, die er fotografiert hatte, Abzüge seiner Fotos zu geben. Das tut er auch heute noch, denn er glaubt, daß Leute, wenn sie seine Aufnahmen sehen, verstehen, was er mit ihnen ausdrücken will. Rosenblum hat das scharfe Auge und die schnelle Auffassungsgabe derer, die auf den Straßen New Yorks aufgewachsen sind. Im Gegensatz zu dem bekannten Harlem-Dokument und anderen unter der Schirmherrschaft der Photo League entstandenen Arbeiten gab es für seine Pitt-Street-

Serie kein „Drehbuch". Er machte sich nie einen Plan, was er in die Serie aufnehmen oder nicht aufnehmen wollte; diese Form intellektueller Distanz ist einfach nicht sein Stil. Er läßt sich vom Impuls leiten, eine Sache führt bei ihm zur nächsten, er trifft seine Auswahl im Lauf der Zeit und je nach den Geschehnissen, die sich vor seinen Augen abspielen. Die Pitt-Street-Serie ist kein soziologischer Überblick über alle Aspekte des Lebens in der Lower East Side, sondern ein ganz persönlicher, subjektiver Bericht über zwischenmenschliche Beziehungen, über Menschen, die miteinander, mit dem Fotografen und der Stadtlandschaft, in der sie ihr Leben verbringen, kommunizieren.

Viele dieser Fotos wirken trotz der langen Belichtungszeit wie Schnappschüsse; sie zeigen die Rituale des Lebens in einem Teil New Yorks. Leute schwatzen auf dem Bürgersteig, sehen, auf den Feuerleitern sitzend, einer Parade zu, versammeln sich vor dem Candystore an der Ecke. Geschäft, Kindererziehung, Spiel, Unterhaltung und Liebe, alles spielt sich in einer bestimmten Umgebung ab, in der Zigarrenläden, Synagogen und Zäune als

ist" in their community; indeed, his disdain for such superficial "slumming" has engendered the few satirical images he has made of actual tourists weighted with cameras. Working with a 9 x 12 cm Maximar camera on a tripod, he soon began to return with prints for those he had photographed, a practice he still continues because he believes that if people see his pictures they will recognize his intentions.

Rosenblum has both the eye and the quick wits characteristic of one raised in the New York streets. Unlike the well publicized Harlem Document and other projects done under the auspices of the Photo League, his Pitt Street series was never "scripted". He never made up a general overview or a plan of what he would or would not include; that kind of intellectual distance is simply not Rosenblum's style. Then, as now, he followed his nose, letting one thing lead to another, making choices out of the flow of time and events unfolding before him. His Pitt Street project ist not a so-

ciological survey duly noting all aspects of life on the Lower East Side. It is, rather, a more partial, subjective record of human relations, a glimpse of particular people interacting with each other, with the photographer, and with their urban environment.

A number of pictures seem candid (in spite of the long exposure time) and describe the rituals of urban street life: chatting on the sidewalk, watching parades from fire escapes or congregating before the local candy store. Commerce, childrearing, playing, conversation and romance all take place within a specific environment, in which cigar stores, synagogues, and fences serve as landmarks. In spite of their often run-down appearance, in spite of cracked pavements, vacant lots, peeling signs, and rotting windows, these places were home, and they were, above all, used. Vacant lots provide the open space to air out laundry on long clotheslines, fences become neighborhood congregation spots, roofs function as beaches for

Wegzeichen dienen. So heruntergekommen diese Gegend auch anmuten mag, sie ist Heimat, Heimat trotz schadhaften Pflasters, trotz Baulücken, verrosteter Straßenschilder und verrotteter Fenster, und die Heimat wird über alles gebraucht. Auf unbebauten Grundstücken trocknet Wäsche an langen Leinen; ein Zaun dient als Versammlungsplatz für die Nachbarn, auf den Dächern nimmt man Sonnenbäder, die Stufen vor einem Hauseingang ersetzen Kindern beim Kartenspiel den Tisch — eine besonders schöne Fotografie. Selbst ein Bilardsalon kann in dieser Umgebung den Hintergrund für eine Romanze bilden, wie in dem 1938 entstandenen Foto von einer Begegnung auf der Straße.

Kaum je hat Rosenblum die Beziehung zwischen Mensch und Umwelt eindrucksvoller festgehalten als in seiner 1950 entstandenen Fotografie „Junge auf dem Dach" — aufgenommen bei einer kurzen Rückkehr zur Lower East Side. Der Negerjunge in der Mitte des Bildes, allein auf dem Dach, zwergenhaft klein vor dem Hintergrund riesiger Bauten und dem Schatten einer gewaltigen Brücke, ist von oben fotografiert, und neben allem anderen drückt ihn auch noch die Kameraeinstellung nieder. Das Gefühl der Bedrückung, das die Umgebung auslöst, wird jedoch aufgehoben durch die vertrauensvolle Offenheit des Jungen, seine Verletzlichkeit und die Hoffnung in seinen Augen. Diese Hoffnung ist das dominierende Element des Bildes und ebenso, in Rosenblums Sicht, des Lebens in der Lower East Side. Denn schließlich führen all die kreuz und quer verlaufenden geometrischen Linien der gigantischen Stadtarchitektur zu dem Jungen auf dem Foto hin, und um seine Zukunft geht es dem Fotografen.

Immer ist die Zukunft Rosenblums größtes Anliegen. Deshalb finden wir bei ihm so viele Aufnahmen von Kindern — Porträts, Schnappschüsse und Fotos, die ihre Spiele und ihr Beziehungsfeld zeigen. Kinder sind für ihn Symbole der Erwartung; sie verkörpern in seinen Augen das Niederdrückende wie das Hoffnungsvolle ihrer Lebensumstände und tragen in sich alle Möglichkeiten des persönlichen und sozialen Neubeginns. Viele Jahre lang hat Rosenblum in seinen Aufnahmen gezeigt, welche Zukunft sie erwartet. Immer wieder ist er zum Schauplatz New York zurück-

sunbathing, and a building stoop serves, in a wonderful photograph, as the table for children playing cards. Even the local billiard parlor can become, in this environment, a setting for romance, as it does in a 1938 photograph of an encounter on the street.

Rarely is Rosenblum more expressive of the interaction between people and their environment than in his 1950 photograph "Boy on the Roof" (taken during a brief return to the lower East Side). The centered black youngster, alone on this rooftop, dwarfed by architectural structures and the shadows of a massive bridge has been photographed from above, so that the camera angle, like everything else, weighs down on him. The sense of oppression engendered by the surroundings is counterbalanced by the youngster's openness, his vulnerability, and the hopeful look in his eyes. It is this hope, and this reaching out, that dominates the picture, just as, in Rosenblum's eyes, it dominated life on the Lower East Side. For, ultimately, all of the irregular, geometric lines of the overwhelming urban architecture lead to the boy in the picture, and his future is what engages the photographer.

The future is always Rosenblum's overriding concern which is why pictures of children — posed portraits, candid shots, and photographs of their games and interactions — form so large a part of his output. He sees children as symbols of expectancy, embodying both the pain and promise of their circumstances and carrying within them possibilities for personal and social renewal. Over the years, Rosenblum has consistently monitored the future they represent. He has returned to New York as subject matter again and again: in 1950 he focused on East 105th Street in Manhattan, in 1978 on youngsters in Astoria, Queens. Two years later he turned his camera on the South Bronx, by then an infamous symbol of urban blight and decay. These New York images may be seen as the structural underpinning of his work, the scaffolding upon which his vision as a photographer has been

gekehrt: 1952 fotografierte er die East 105th Street in Manhattan, 1978 Jugendliche in Astoria, Queens. Zwei Jahre später fing er die South Bronx mit seiner Kamera ein — damals der Inbegriff einer zerstörten, verfallenden Stadtlandschaft. Diese New-Yorker Bilder könnte man als die Stützbalken seines Lebenswerkes ansehen, als das Gerüst für seine fotografische Phantasie. Denn trotz seiner Reisen und der unzähligen Aufnahmen, die er in anderen Ländern und anderen Städten gemacht hat, ist Walter Rosenblum ein New-Yorker Fotograf und wird es bleiben. Er, der die unerbittliche Realität der Straßen kennt, hat ein ausgeprägtes Gefühl für menschliche Kraft und Lauterkeit, und er ist entschlossen, seinen unbestechlichen, aber verständnisvollen Blick auf die zu richten, die ihre Lebensträume auf einem Fundament von Schutt, Überbevölkerung, Lärm und Müll zu verwirklichen trachten.

Die Serie „105th Street" ergab sich, berichtet Rosenblum, aus seiner früheren Arbeit auf den Straßen New Yorks. Damals war er Dozent am Brooklyn College, verheiratet, Vater zweier Kinder (seine Töchter Nina, die Filmregisseurin, und Lisa, die Rechtsanwältin, wurden 1950 und 1954 geboren), und er wollte seine in der Pitt Street entwickelten Arbeitsmethoden in einer anderen Gegend ausprobieren. New York bietet einzigartige Möglichkeiten, bessere als jede andere Weltstadt, in eine andere Kultur zu „reisen", einfach indem man in einen anderen Stadtteil fährt. Rosenblum wählte ein Viertel, das damals „Spanish Harlem" hieß, um zu erkunden, welchen Lebensstil die spanisch sprechenden Einwanderer, die in New York bessere wirtschaftliche Bedingungen als in ihrer Heimat zu finden hofften, mitgebracht hatten. Bis dahin hatte er Lebensweisen dokumentiert, die ihm wohlbekannt waren; in der Serie „105th Street" hingegen sollte ihm seine Kamera als Brücke zu einer ihm fremden Lebensform dienen.

Rosenblums Arbeiten aus jener Zeit lassen einen gewissen Wandel erkennen. Da das, was er fotografiert, ihm weniger vertraut ist, spiegeln seine Fotos seine wachsende Erkenntnis von der Allgemeingültigkeit aller menschlichen Erfahrungen immer nachhaltiger wider. Gesichter, Körpersprache und soziale Beziehungen gewinnen an Bedeutung; er betont die individuelle Besonderheit

built. For in spite of his travels and the numerous photographs he has taken in other lands and cities, Walter Rosenblum is and will remain a New York photographer — a person whose sense of human strength and decency arises from the harsh reality of the streets, and from his decision to cast a perceptive but sympathetic eye on those who attempt to build their dreams on a foundation of rubble, overcrowding, noise, and litter.

The 105th Street series grew, Rosenblum has said, out of his earlier street work. Settled in at Brooklyn College, married and starting a family (his daughters, Nina a filmmaker, and Lisa, a lawyer, were born in 1950 and 1954), he wanted to transfer the working methods he had established on Pitt Street to another neighborhood. More than any city in the world, New York offers opportunities to "travel" to another culture simply by walking to another part of town. In this case, Rosenblum chose a neighborhood then called "Spanish Harlem", to better understand the lifestyles brought to New York by Spanish-speaking residents seeking better economic circumstances. Whereas his earlier work had reflected intimacy with a style of life, in the 105th Street series he used his camera as a bridge to link him to an unfamiliar way of living.

A subtle change is visible in Rosenblum's work at this time. Derived in part from the fact that his subjects were less familiar, it suggests his growing recognition of the commonality of ordinary human experience. Greater emphasis on specific faces, body language, and interactions gives weight to his vision of the particularity of individual people and reflects his homage to both the sitters and his mentors, Hine and Strand. For instance, a portrait taken an 105th Street depicts three black men posed formally against a wall pockmarked by broken windows and graffiti. Dispersed symmetrically throughout the picture plane, the men do not interact with each other but stand facing the photographer frontally, their individuality and strength of presence contrasting completely with the de-

seiner Menschen stärker – eine Huldigung für sie ebenso wie für seine Mentoren Hine und Strand. Ein Porträtfoto zum Beispiel, aufgenommen in der 105th Street, zeigt drei Schwarze, die in Positur vor einer mit zerbrochenen Fensterscheiben und Graffiti wie mit Pockennarben übersäten Hauswand stehen. Symmetrisch über die Bildfläche verteilt, kommunizieren diese Männer nicht miteinander, sondern sehen den Fotografen direkt an. Ihre Individualität und ihre kraftvolle Gegenwart bilden den denkbar stärksten Kontrast zu dem Verfall ringsum. Daß diese Menschen in einer verrottenden Umwelt leben, aber nicht selbst verrotten, darin sieht Rosenblum das Heroische des Ghettolebens, das ist die Botschaft, die er verkündet.

Das Kind auf dem Foto „Mädchen, Katze und Korb", das fröhlich mit dem Fotografen durch ein Fenster Verstecken spielt, der nachdenkliche einsame Junge mit seiner Harmonika, die Männer, die miteinander Ball spielen, während ein kleines Mädchen, begleitet von seinem Schatten, in Ermangelung eines richtigen Spielplatzes auf der Straße „Hopse" spielt – all diese Bewohner der 105th Street machen das Beste aus dem wenigen,

was sie haben, und geben, in Rosenblums Sicht, ihrem Leben einen Sinn.

Eine spätere Fotoserie, aufgenommen in der South Bronx, offenbart klarer als alle anderen Arbeiten Rosenblums Wunsch, inmitten einer verfallenden Stadtlandschaft Mut, Fröhlichkeit und höchste Schönheit zu finden. Aber da die Menschen offenbar verkrampfter, weniger zugänglich waren und mehr Angst voreinander hatten als in früheren Jahren, ging er die South Bronx mit anderen Arbeitsmethoden an, versuchte mit den Einwohnern über städtische Gesundheitszentren, eine Grundschule, eine Volksküche und ein Seniorenzentrum in Kontakt zu kommen. So gibt es neben Straßenaufnahmen auch Innenraumfotos von Menschen, die sich in solchen Einrichtungen aufhalten. Diese Institutionen, die gegenwärtig das soziale Leben bestimmen, stehen jedoch bei Rosenblum nicht im Mittelpunkt – sein Interesse gilt in erster Linie den Menschen und ihren Beziehungen zueinander. In den Fotos von der South Bronx versucht der Fotograf intensiver als in allen anderen Aufnahmen, in die Herzen seiner Mitmenschen einzudringen.

teriorating environment within which they are seen. That these people live in decay but are not themselves decaying is the message, the heroism Rosenblum perceives in ghetto life.

The joyous little child playing hide and seek with the photographer through a window in "Girl, Cat and Basket", the pensive young boy alone with his harmonica, the men playing ball while a young girl, accompanied by her shadow plays hopscotch in the street for lack of public playgrounds, all of these denizens of 105th Street are making the most of what little they have, by creating, in Rosenblum's eyes, meaning in their lives.

Rosenblum's more recent series taken in the South Bronx is a culmination of his persistent need to find courage, playfulness, and extraordinary beauty in the midst of urban wreckage. But because people seem more tense and fearful of each other than in earlier years, he approached the South Bronx with different working methods, seeking opportunities to meet people through contacts

in municipal health-care centers, a public grade school, a nutritional center, and a senior citizen's center. As a result, besides street photographs there are also pictures taken indoors of people functioning within the institutional settings that now give shape to social life. These institutions are not, however, the focus of Rosenblum's interest, the people and their interactions are. For in the South Bronx images more than in any others, the photographer was searching the hearts of his fellows.

Take, for instance, a photograph of a mother and child in the waiting room at Lincoln Hospital. Here, with the environment only hinted at the weary and anxious mother, enduring an endless wait with the sleeping child on her lap, carries the psychological weight of the image, which speaks eloquently of sheltering love and protectiveness. Likewise, "Sick Child" is not simply a hospital patient encased in a cast from the waist up. Seen alone as she lies in bed clutching a doll, she pro-

Da ist zum Beispiel das Foto einer Mutter mit ihrem Kind im Warteraum des Lincoln Hospitals. Die Umgebung ist hier nur angedeutet; das ganze psychologische Gewicht des Fotos trägt die erschöpfte, müde Mutter mit dem schlafenden Kind auf dem Schoß, die endlose Stunden des Wartens vor sich hat. Das Bild spricht beredt von schützender Liebe und Fürsorge. Auch das Foto „Krankes Kind" zeigt mehr als nur eine kleine Krankenhauspatientin, die von der Taille aufwärts in Gips steckt. Im Bett liegend, eine Puppe im Arm haltend, geht von ihr Weisheit, aber auch Resignation aus. Die Unbeweglichkeit des kleinen Mädchens, seine durch Geduld gemilderte Traurigkeit wirken um so erschütternder, als sie die Realität des Lebens in der größeren Gemeinschaft symbolisieren, der dieses Kind angehört.

Die Serie „South Bronx" ist so ausdrucksvoll und beredt wie kaum etwas anderes, was Rosenblum geschaffen hat. Gewiß gibt es Heiterkeit darin: in den Gesichtern und den Spielen der Kinder, den Grimassen eines Straßenpredigers, den schönen, balletthaften Bewegungen von Basketballspielern und wippenden Kindern vor dem Hintergrund einer mit Graffiti bedeckten Mauer. Aber Verlorenheit und Schmerz sind dennoch stärker präsent, selbst bei den Kindern. Der Junge, der auf einer Vortreppe sitzt, eingeschlossen von Einsamkeit, die Menschen, die sich über ihre im Krankenhaus liegenden Verwandten beugen, das sich im Park umschlungen haltende Liebespaar, die männlichen und weiblichen Krankenhausbediensteten, die sich, dicht zusammengerückt, für den Fotografen in Positur gestellt haben — alle diese Fotos lassen spüren, daß die Verbundenheit dieser Menschen miteinander in dieser Umgebung für sie eine Sache von Leben und Tod geworden ist. Der Optimismus, der für die Pitt Street charakteristisch war, ist in der Serie „South Bronx" abgeschwächt durch das Wissen um den Wechsel der Zeiten, um die Traurigkeit und die Enttäuschungen, die die Menschen in ihrer Umwelt und in ihrem eigenen Inneren bekämpfen müssen.

Die gleiche Suche nach Hoffnung und Kraft in einer Umgebung, die ständig alles tut, sie zu zerbrechen, wird in den Fotos sichtbar, die Rosenblum 1958/59 auf Haïti aufnahm. Diese Haïti-Serie ist eine von vielen Bildfolgen, die er nicht in New

jects both wisdom and resignation. Her immobility, her sadness tempered by patience seem all the more poignant because they symbolize the facts of life in the larger community of which she is a part.

The South Bronx series is Rosenblum's most eloquent body of work. It embraces many light-hearted moments, in the faces and games of children, the antics of a street preacher, the beautiful ballets of basketball and seesaw played amidst a backdrop of graffiti. But loneliness and pain are more evident here, even among the children. In photographs of a boy on a stoop enclosed in solitude, of people standing over relatives at the hospital, of two lovers entwined in each other's arms (in the park), of the male and female hospital workers pressed close against each other as they gravely pose for the photographer, one feels that their bonding, in this environment, has become a matter of life and death. The optimism that characterized Pitt Street is tempered in the South Bronx series by an awareness of changing times, of the sadness and frustration that people must battle both in the outside world and within themselves.

The same search for hope and strength in an environment that works constantly to thwart it motivated Rosenblum's work in Haïti in 1958-59. The photographs taken there are among several groups that the photographer has done outside of New York and the United States. His first such body, the small group of photographs of the Normandy invasion made before he became a motion picture photographer, are exceptionally strong documents of the suffering and heroic efforts of soldiers under fire. Immediately after the war, he continued to learn about grace and courage under duress as he faced exiled Spanish refugees who had lost their homeland but not their hopes.

This lesson shines through in the Haïtian series. Attracted to the gentle quality of the Haïtians he had met in New York, and motivated by a need "to go to places where history is being made", Rosenblum spent a sabbatical year in Haïti in

York und den Vereinigten Staaten geschaffen hat. Die erste, eine nicht sehr umfangreiche Fotoserie über die Invasion in der Normandie, entstand, bevor er Filmkameramann wurde; die Fotos – Dokumente von einzigartiger Aussagekraft – zeigen die Leiden und die heroischen Anstrengungen von Soldaten, die unter Beschuß liegen. Unmittelbar nach dem Krieg, als er mit spanischen Flüchtlingen zusammentraf, die ihre Heimat, aber nicht ihre Hoffnungen verloren hatten, lernte er erneut etwas über Menschen, die auch in schrecklichen Lebenslagen ihren Mut behielten und ihre Würde bewahrten.

Diese Lektion schimmert in der auf Haïti entstandenen Serie durch. In New York war Rosenblum mit Haïtianern bekannt geworden, deren Sanftmut und Freundlichkeit ihn anzogen. Er beschloß, dorthin zu gehen, wo „Geschichte gemacht wird", und verbrachte 1958/59 sein „sabbatical year", das Studienurlaubsjahr nach mehrjähriger Dozententätigkeit, auf Haïti. Um die Zukunft der Weltstadt, seiner Heimatstadt, richtig einschätzen zu können, hatte er New-Yorker Viertel erforscht, in denen arme Einwanderer und eth-

nische Minderheiten leben; er hatte im Zweiten Weltkrieg und danach in Europa Not und Chaos gesehen – nun, auf Haïti, erkannte er intuitiv die Bedeutung der Kämpfe der unterdrückten Völker in der Dritten Welt und wählte sie zu seinem Thema.

In all seinen Fotografien will er von der Stärke und der Spannkraft des Menschen zeugen. Es geht ihm dabei um die Zukunft seiner Gattung. In diesem Punkt laufen sein leidenschaftliches historisches Interesse, seine transzendente Sicht des Menschen und seine Vorstellungen von der Aufgabe des Künstlers zusammen. Sein Engagement für die Kämpfenden bedeutet nicht, daß er „die strahlenden Seiten des Lebens", wie Henry James es einmal formulierte, nicht wahrgenommen hätte. 1949, bei einem kurzen Besuch auf der Halbinsel Gaspé im nordöstlichen Kanada, entstanden einige seiner lyrischsten Aufnahmen: Bilder von Dorfbewohnern, Fischerbooten, Meer und Himmel. 1973, als er ein halbes Jahr in Europa verbrachte, schuf er heitere Fotos von Kindern, dem Leben auf den Straßen, Liebespaaren in den Parks von Rom und Paris. Sie sind jedoch nur ein Zwischenspiel in seinem Werk, denn wichtiger und

1958-59. He had explored neighborhoods in New York where poor immigrants and minorities live as a way of gauging the future of his metropolis; he had seen pain and dislocation in Europe during World War II and after; now, in Haïti he acted on his intuition about the significance of the struggles of oppressed peoples in the Third World.

He has chosen in his photographs to test and attest to the strength and resilience of people in order to confirm the future of his own species. And this is where his intense interest in historical events, his transcendent vision of people, and his concept of the artist's role converge. This concern for those who struggle has not meant that Rosenblum has ignored what Henry James once called "the shining aspects of life". In 1949, on a brief visit to the Gaspé peninsula in northeastern Canada, he made some of his most lyrical photographs of villagers, fishing boats, and sea and sky. Later in 1973, during six months in Europe he took lighthearted pictures of children, of street life, of

lovers in the parks of Rome and Paris. However, these are interludes in his more urgent and overriding quest, the "mission" that unifies all of his extended projects and that achieved perhaps its fullest and most beautiful expression in the Haïtian photographs.

He stayed in Haïti almost a year, making many friends among its artists and intellectuals, among them, Milo and Odette Mennesson-Rigaud, well-known ethnologists and specialists in voudun practice, who introduced him to the ceremonial aspects of that religion in a village not far from Port au Prince. He decided to settle in there "photographically", just as he had settled in on Pitt Street 20 years earlier. Despite the difficulty of communication (the villagers spoke Creole while Rosenblum spoke only French), he was able to "speak" photographically, through his practise of giving away prints; eventually he became not only an accepted member of the community but the "official" village photographer. Except for work done on a few side

dringlicher war ihm die „Mission", die alle seine Arbeiten, so unterschiedlich sie auch sein mögen, miteinander verbindet und die in den Haïti-Fotos vielleicht ihren reichsten und schönsten Ausdruck gefunden hat.

Rosenblum blieb fast ein Jahr auf Haïti, schloß Freundschaft mit dort lebenden Künstlern und Intellektuellen, unter ihnen Milo und Odette Mannesson-Rigaud, die bekannten Ethnologen und Voudun-Forscher, die ihn mit den Ritualen dieser Religion in einem Dorf nicht weit von Port-au-Prince bekannt machten. Er beschloß, sich dort „fotografisch niederzulassen", so wie er sich zwanzig Jahre zuvor in der Pitt Street niedergelassen hatte. Die Dorfbewohner sprachen kreolisch, Rosenblum konnte nur Französisch, doch er sprach zu ihnen durch die Fotografie, indem er ihnen Abzüge seiner Aufnahmen schenkte; schließlich wurde er nicht nur ein allgemein geachtetes, voll akzeptiertes Mitglied der Dorfgemeinde, sondern sogar ihr „offizieller" Fotograf. Abgesehen von Aufnahmen, die auf Ausflügen durch die Insel gemacht wurden, entstanden alle seine Haïti-Fotos in diesem einen Dorf.

Die Haïti-Serie vermittelt ein umfassenderes, vielfältigeres Bild von der Lebensweise, der Landschaft und der häuslichen und religiösen Kultur einer Gegend als andere Serien Rosenblums. Naturaufnahmen, Fotos, die das Innere und das Äußere der Häuser zeigen, Bilder von Friedhöfen, Kultgegenständen, Küchengeräten, von der Arbeit und von Ritualen stellen „anthropologische" Dokumente dar, die uns die Menschen verstehen lehren, denen Rosenblums Interesse galt.

In diesen Arbeiten spürt man sofort seine enge Verbundenheit mit den Haïtianern, sein Entzücken über ihre Sanftmut, ihre Noblesse, ihre Freundlichkeit. Im Gegensatz zu europäischen und amerikanischen Städtern, die gewöhnlich physisch und psychisch auf der Hut sind vor auf der Straße lauernden Gefahren, sind die Haïtianer entgegenkommend und furchtlos. Ihre Aufgeschlossenheit und ihre angeborene Würde wird besonders in dem Gruppenporträt „Begräbnis auf Haïti" sichtbar. Die Trauernden gestatteten dem Fotografen, ein gleichsam unsichtbarer Zeuge ihres Schmerzes zu sein. Durch den Kontrast zwischen den weißen Gewändern, dem heilen Himmel und ihrer schwar-

trips, all of his Haïtian pictures were taken in that village.

This series reveals a fuller picture of the way of life, the terrain, and the domestic and religious culture of a specific place than in Rosenblum's other projects. There are photographs of nature, of houses both inside and out, of graveyards, cultural artifacts and cooking utensils, work and rituals, "anthropological" records that supply a context for understanding the people on whom Rosenblum focused.

His intimacy with the people and their gentleness are immediately apparent. Unlike European and American urbanites, who usually guard themselves both physically and psychologically against the intrusions and dangers of the street, Haïtians were receptive and unafraid. Their openness and innate grace can be seen in "Haïtian Funeral," a group portrait taken in 1958. These people allowed the photographer to witness the gravity of their private moments of mourning as if he were invisible.

The whiteness of their outfits and the sky against the deep blackness of their skin, the symmetry of the composition, the unselfconscious beauty of their stances seem in this photograph to raise day-to-day interactions to the level of myth. The same is true in a more candid group portrait of 1958, showing children resting by a road as women look on surrounded by their baskets. As Rosenblum captured it, the timeless elegance and beauty of these people seems consistently to transcend the mundane, thereby transforming a simple scene into a celebration of dignity and harmony.

The poverty and pain of life in this "dying" country comes through most strongly in the portraits of individuals. More often than not, both children and adults pose for the photographer with their shredded clothes falling off their bodies, but while Rosenblum confronts the poverty directly it is never his focus. Instead, he is interested in revealing the richness of character that belies daunting circumstance. There are people, like the

zen Haut, durch die Symmetrie der Bildkomposition, die unbewußte Schönheit ihrer Haltungen wird hier ein ganz alltägliches Geschehnis in den Bereich des Mythos entrückt. Dasselbe gilt für ein anderes, mehr zufälliges Gruppenporträt von 1958: Kinder, die an der Straße Rast machen, während Frauen, mit ihren Körben rundum, zu ihnen hinblicken. Die zeitlose Anmut und Schönheit dieser Menschen wirkt fast unirdisch, und die einfache Szene wird auf Rosenblums Foto zu einer Huldigung für Würde und Harmonie.

Die Armut und die Härte des Lebens auf dieser „sterbenden" Insel wird am krassesten in den Porträtaufnahmen deutlich. Häufig stellen sich Kinder und Erwachsene in ihren zerlumpten Kleidern, die ihnen fast vom Leibe fallen, für den Fotografen in Positur; doch die Darstellung von Armut ist nie Rosenblums Hauptanliegen, es kommt ihm vielmehr darauf an, zu zeigen, welch inneren Reichtum sich diese Menschen trotz der schrecklichen Verhältnisse in ihrem Land bewahrt haben. Manche von ihnen wirken unbeschreiblich traurig, wie die schwarzgewandete, vor einer weißen Wand stehende Frau. Andere, wie die große, üppige Haïtianerin mit dem Turban auf dem Kopf, die in ihrem hellen Kleid auf einer Bank sitzt, beherrschen das Bild mit ihrer Kraft, und sogar etwas wie Heiterkeit scheint von ihnen auszugehen. Zu den eindrucksvollsten Fotos der Serie zählt das Bild einer älteren Frau, mager und verrunzelt, die sich auf einen Stock stützt und den Blick wie im Zorn zum Himmel erhebt, obwohl sie blind ist. Ein anderes Foto zeigt eine jüngere Frau mit Turban in einem zerlumpten Kleid; wie in einem Traum befangen, drückt sie das Gesicht an einen Baumstamm, und ihre schicksalsergebene Haltung bildet einen Gegensatz zu ihrem ernsten, würdevollen Gesichtsausdruck.

Diese reiche Charakterisierung, diese Vielfalt des menschlichen Ausdrucks ist Walter Rosenblums Arbeiten im allgemeinen und den Haïti-Fotos im besonderen eigen. Im Gegensatz zu vielen engagierten Fotografen, die es sich zur Aufgabe gemacht haben, durch Armut und Unterdrückung entstandene Verheerungen sichtbar zu machen, weil sie hoffen, dadurch gesellschaftliche Veränderungen herbeiführen zu können, reduziert Rosenblum die Menschen nicht auf das Niveau der öko-

23

woman dressed mostly in black standing before a white wall, who express indescribable sadness. Others, like the large woman in the light dress and turban sitting on a bench, dominate the picture with their strength and a suggestion of mirth. Among the most eloquent photographs is one of an older woman, skinny and wizened, who leans on a stick and seems to be raising her eyes in anger to the heavens even though she is blind. In another, a less aged woman, clothed in a threadbare dress and turban, with her face pressed against a tree, is enmeshed in her own dream, the resigned angle of her pose contrasting with the self-contained gravity of her expression.

This richness of characterization and range of human expression embody the key to the Haïtian photographs in particular and to Rosenblum's work in general. Unlike many concerned photographers whose goal is to emphasize the devastation of poverty and oppression in the hopes of forcing social change, this artist does not reduce people, (their lives, or their characters) to the level of their economic or political circumstances. Rather, Rosenblum is an old-fashioned humanist, a believer in and a seeker after the profundity and complexity of human experience, which he knows can be found everywhere. His subjects are never simply victims but full-blooded, complex people, whose humanity in all its many facets has survived intact in spite of all the odds against them. He has chosen to describe not the oppression of the downtrodden but their worth. He uses his camera to promote recognition between people in the hope that such understanding will obliterate the ignorance and fear that are the root cause of much social injustice. Walter Rosenblum's whole life has been devoted to this mission, and he knows it is a demanding challenge. But it is, and will always remain, a heroic one.

nomischen oder politischen Verhältnisse, in denen sie leben. Dieser Künstler ist vielmehr ein altmodischer Humanist, der an den Reichtum, die Tiefe und die Vielfalt menschlichen Lebens glaubt und weiß, daß sie überall zu finden sind. Seine Modelle sind nie lediglich Opfer, sondern vollblütige, ganz unterschiedlich geartete Persönlichkeiten, deren menschliche Substanz trotz aller Widrigkeiten des Lebens unbeschädigt geblieben ist. Rosenblum will nicht die Unterdrückung der Unterdrückten zeigen, sondern ihren Wert. Seine Kamera dient ihm dazu, das Verständnis zwischen Menschen zu fördern. Es ist seine Hoffnung, daß solches Verständnis die Unwissenheit und die Furcht ablösen wird, die die Wurzeln so vielen sozialen Unrechts sind. Walter Rosenblums ganzes Leben war und ist diesem Ziel gewidmet, und er weiß, es ist eine schwere, aber jetzt und immer auch eine heroische Aufgabe.

Diese Menschen sind Rosenblums Familie:
seine Vettern, seine Onkel, Nichten und Neffen, Brüder
und Schwestern, seine Söhne und Töchter.
Man kann sie überall finden.
Sie sind nicht so, wie Familien sonst sind,
bei denen Haß und Mißtrauen den anderen Gefühlen
beigemischt sind, sondern Rosenblum sieht sie
alle idealisiert, in ihren liebenswerten Augenblicken.
Sie sind nicht seine Blutsverwandten,
sondern Herzensverwandte. Seine Lieblinge in dieser
immer größer werdenden Familie sind Väter
mit ihren Kindern. Zufällig ist das ein Thema,
was selten behandelt wurde,
und nie so natürlich wie von Rosenblum —
wie Regen, der auf eine Schwelle fällt.

Pitt Street

These people are Rosenblum's family.
His cousins, his uncles, nieces and nephews, brothers
and sisters, his sons and daughters.
They are found everywhere; not as families
actually are, with hates and distrusts mixed in,
but all seen at their lovable moments, idealized.
They are not related to him by blood, just by the heart.
And out of all his growing family his favorites
are fathers together with their children.
Incidentally this is a subject that is rarely done
and never as naturally as Rosenblum -
like rain falling on a doorstep.

Minor White, 1955

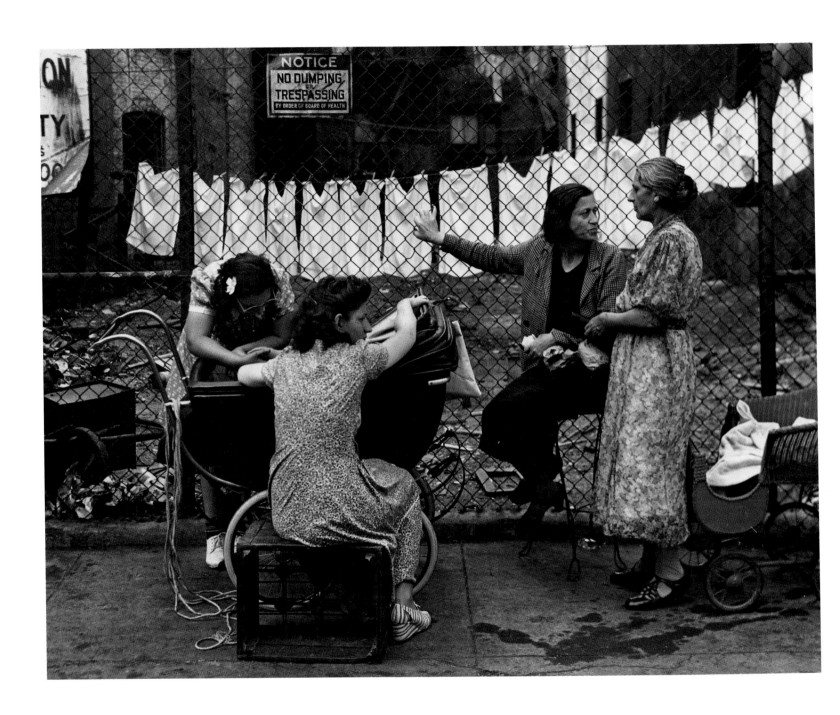

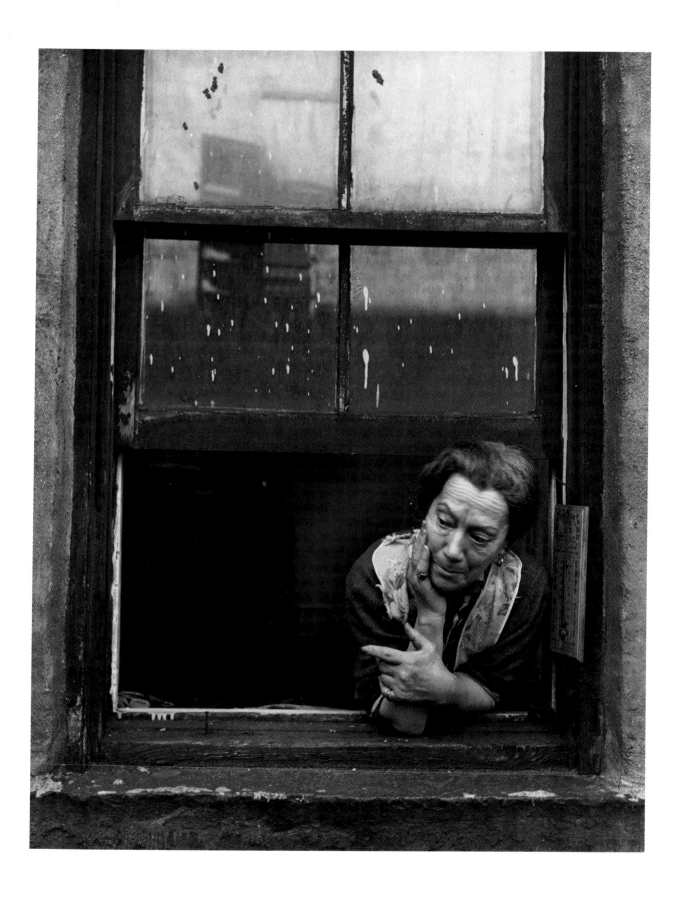

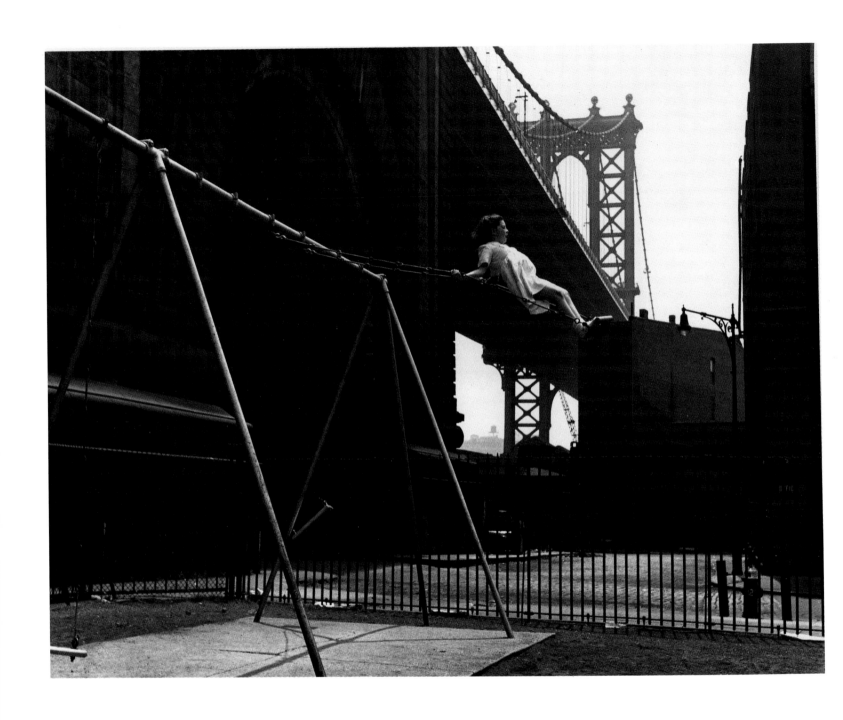

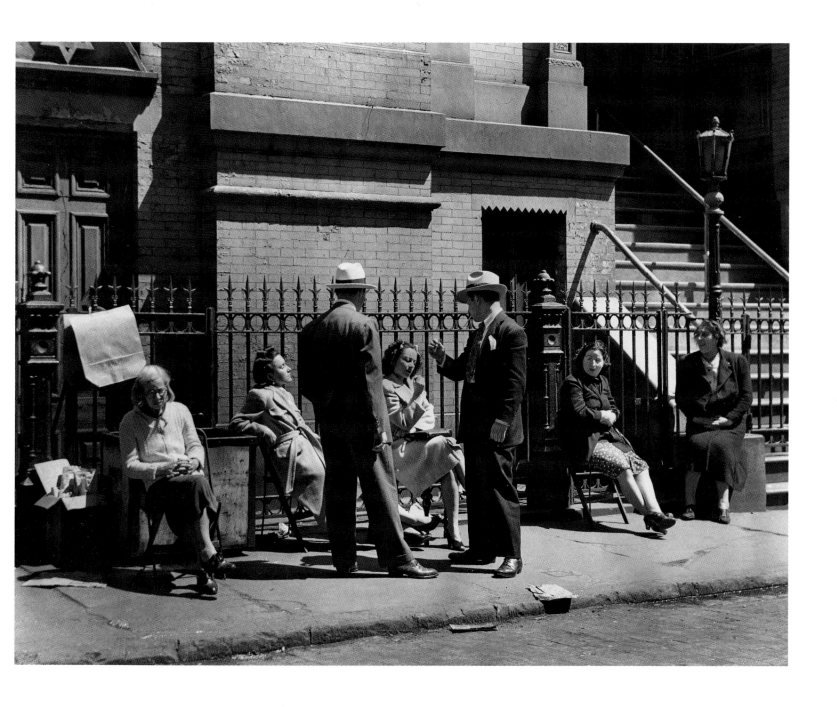

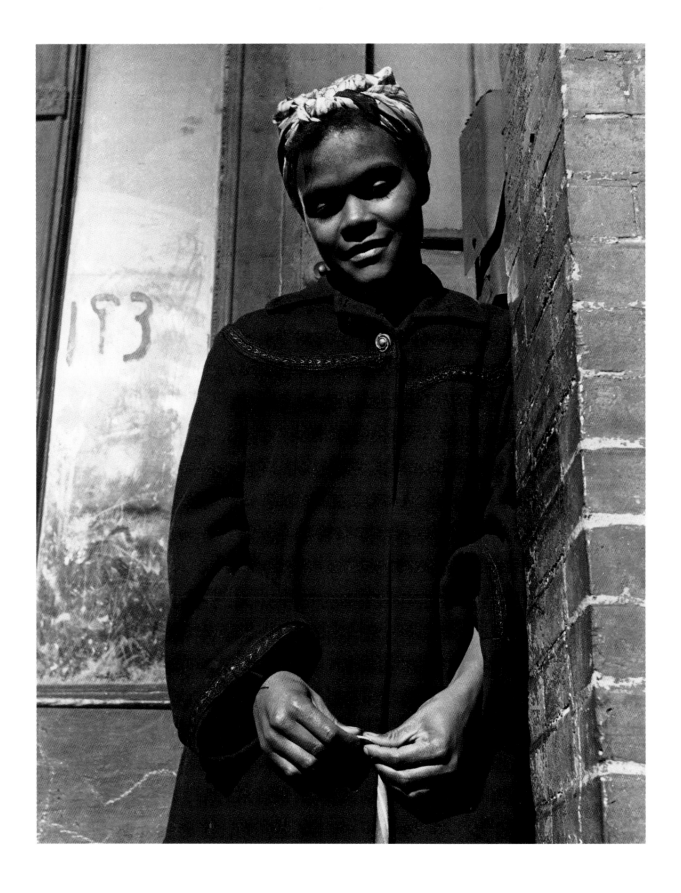

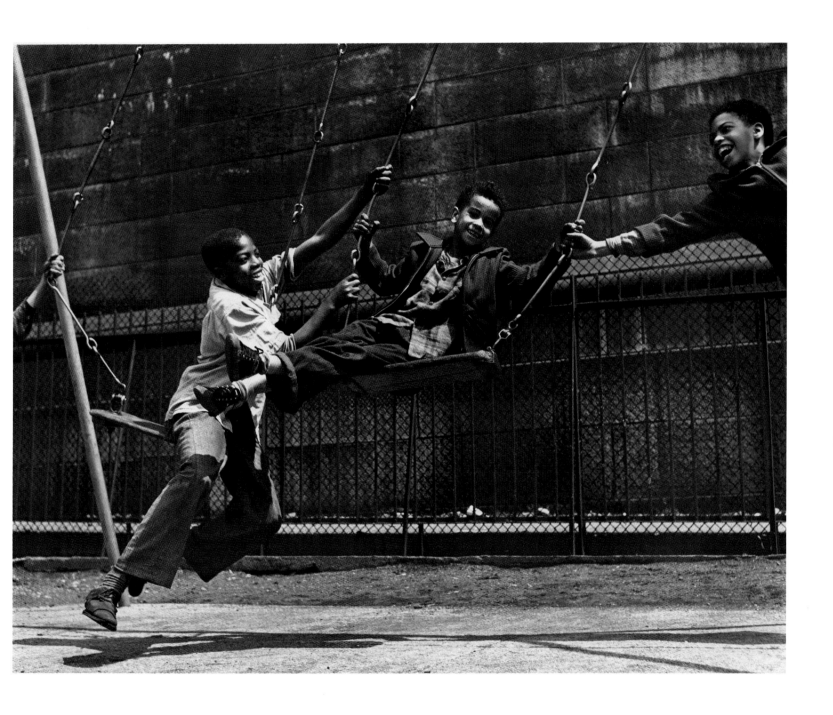

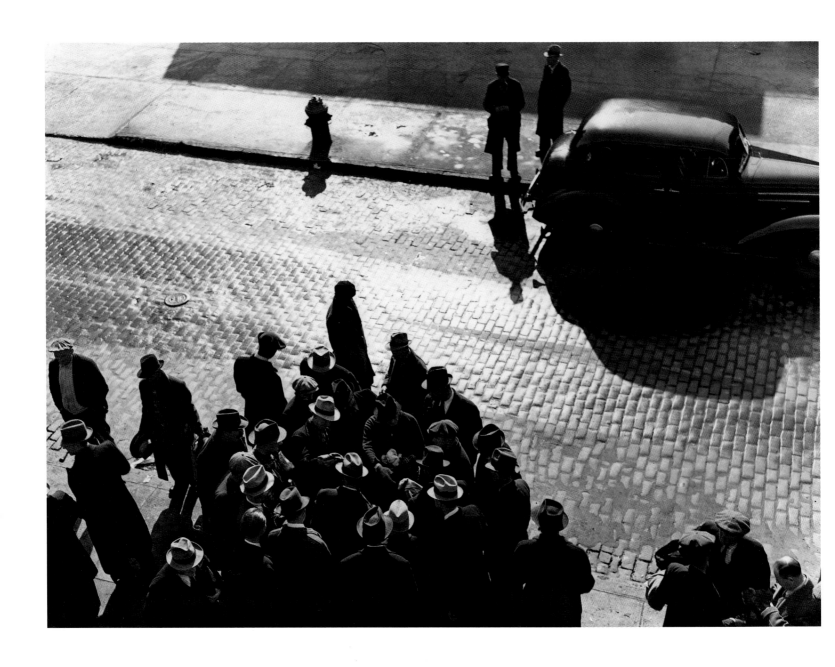

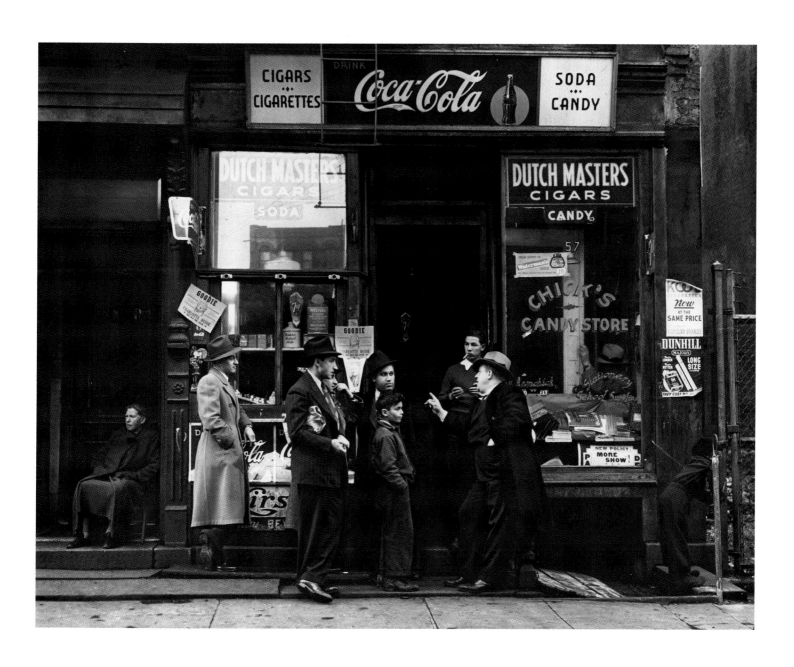

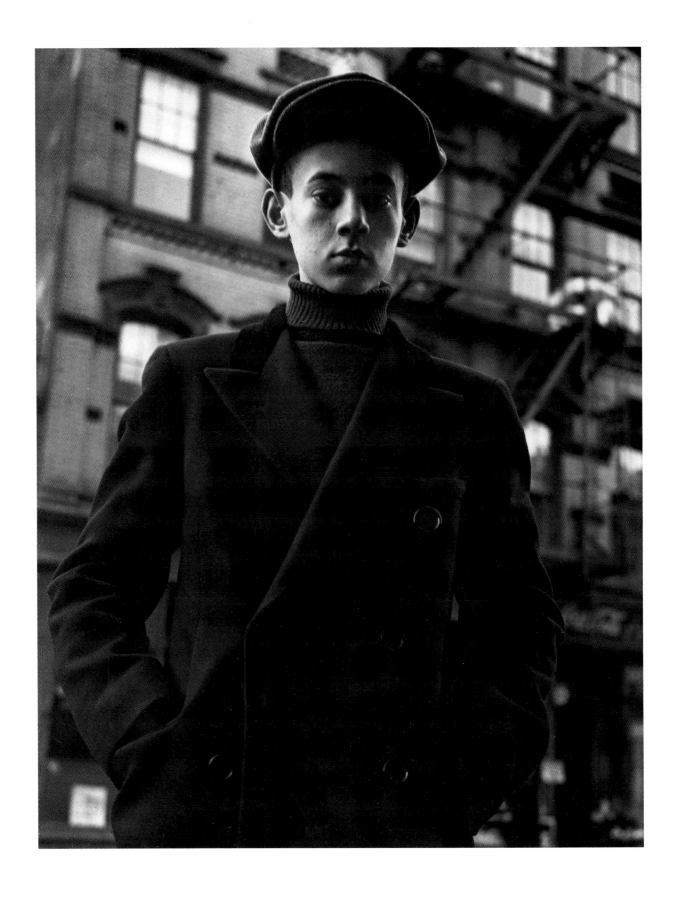

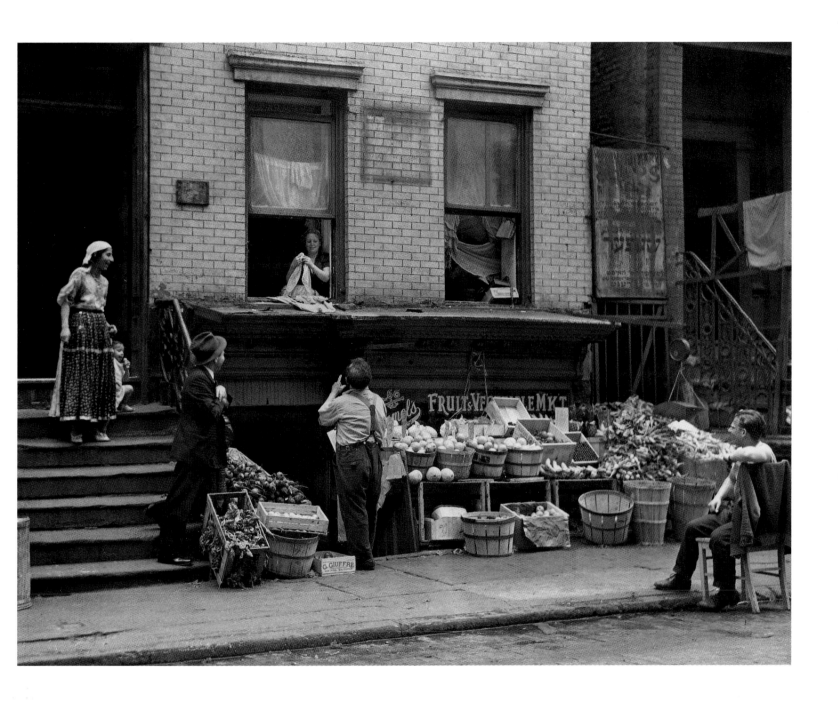

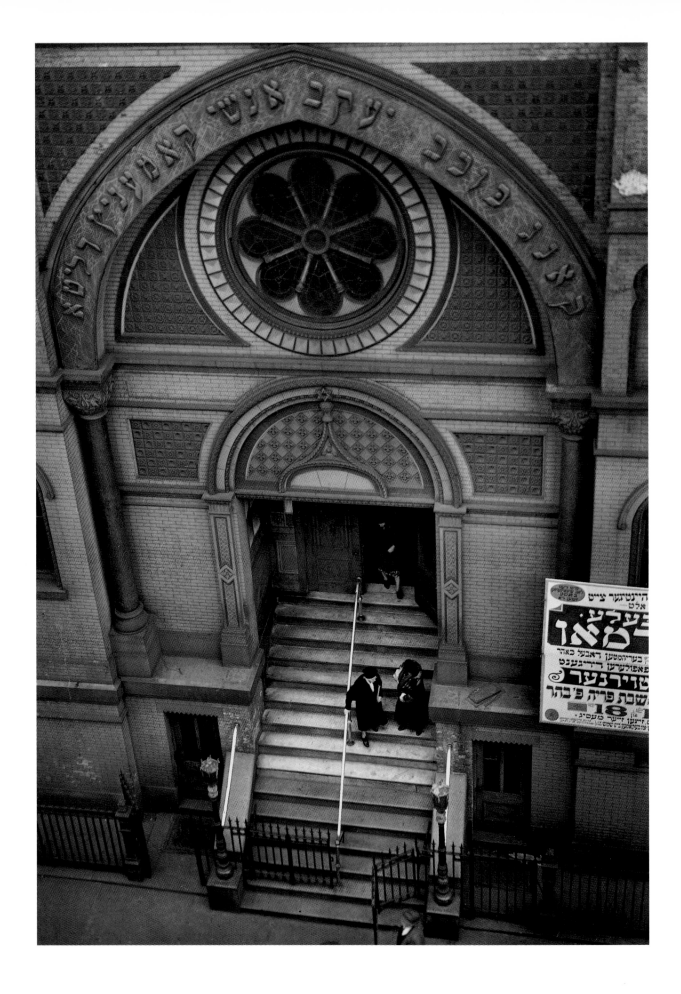

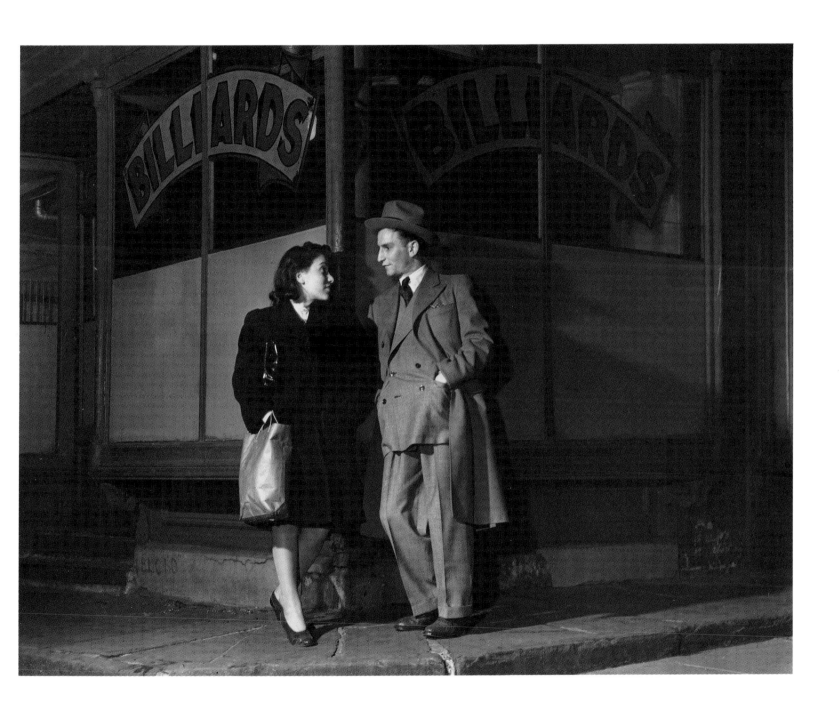

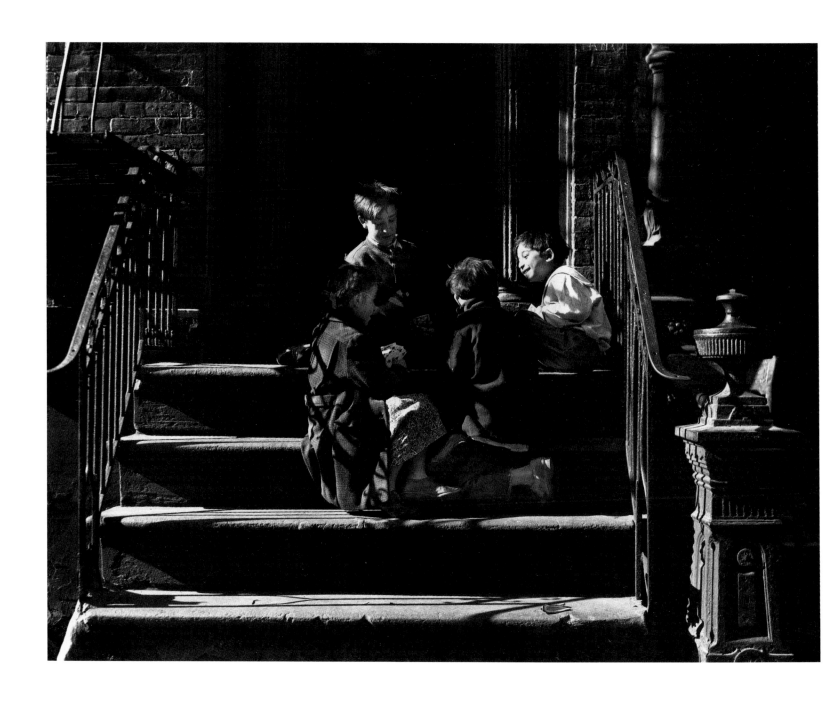

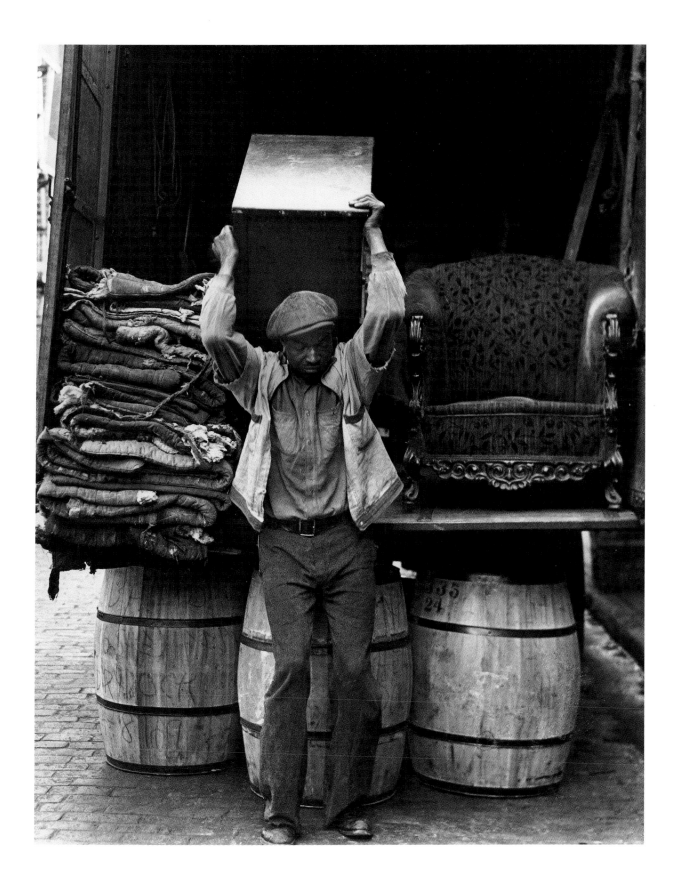

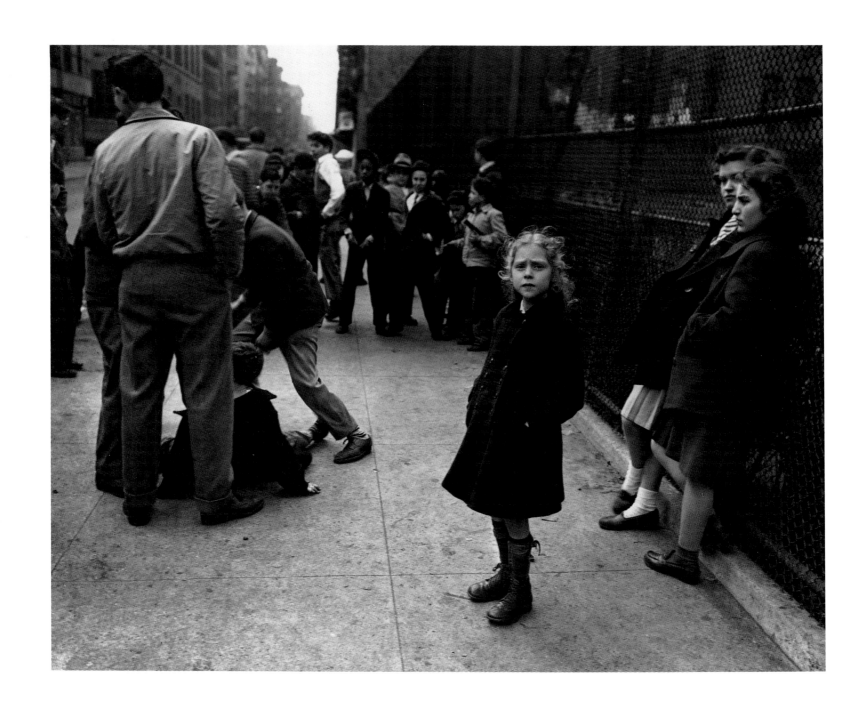

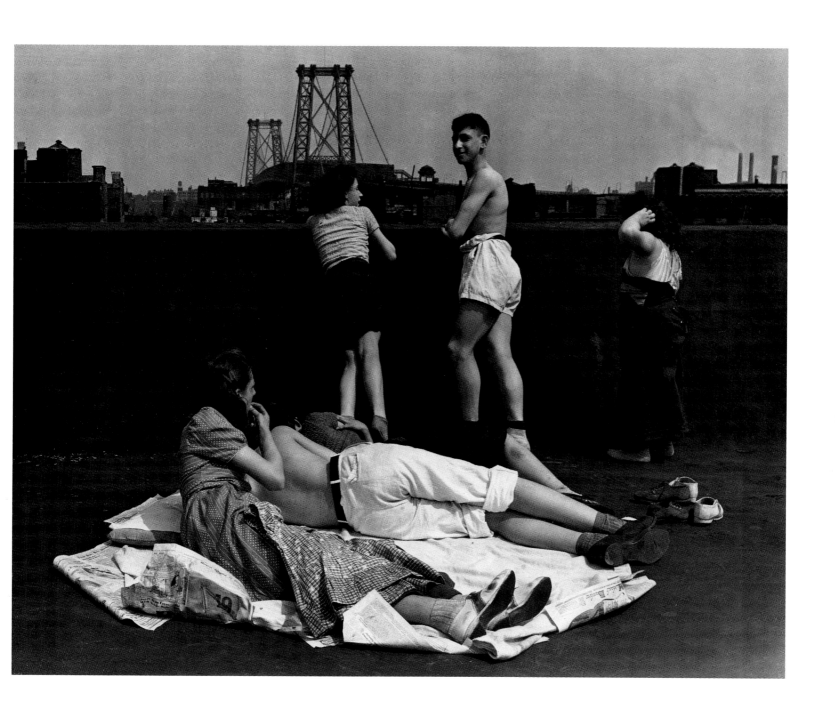

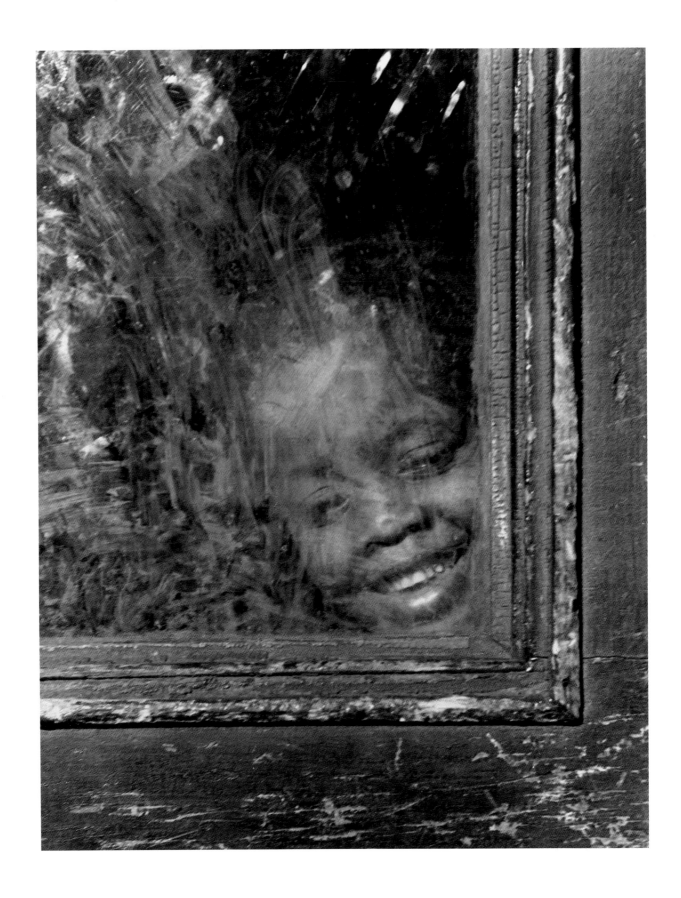

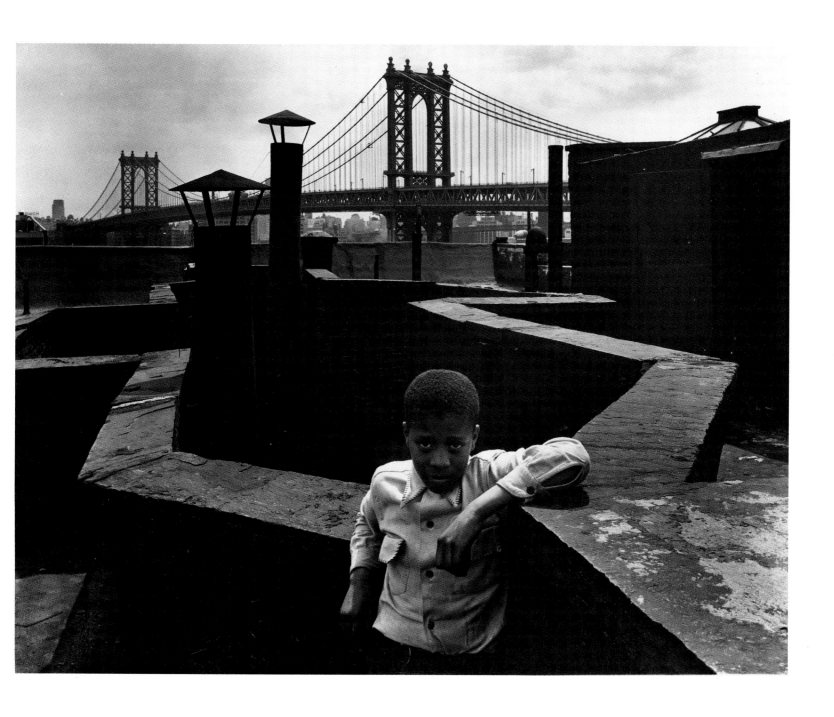

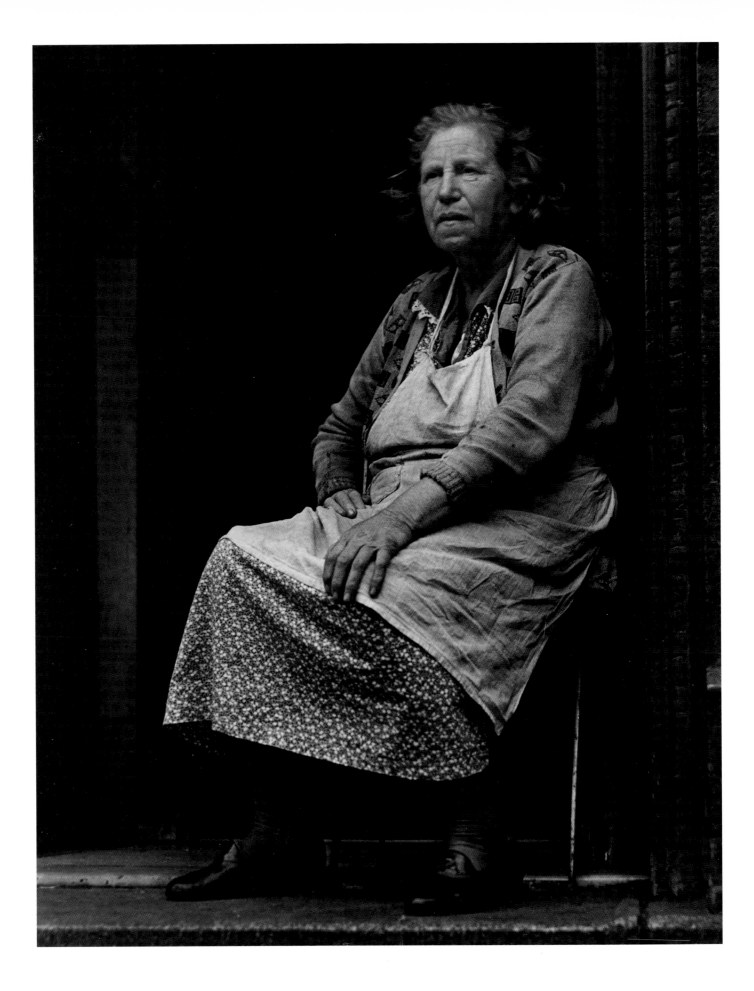

Als Frontfotograf im Zweiten Weltkrieg
mußte Rosenblum unter recht schwierigen Bedingungen arbeiten.
Das Ergebnis:
eine dynamischere, direktere und enthüllendere Kunst.
Leider liegen nur sehr wenige Kriegsfotos von ihm vor,
da er meist mit der Filmkamera tätig war,
aber diese wenigen gehören zu den denkwürdigsten,
die im Zweiten Weltkrieg entstanden.

Krieg
War

As a combat photographer during World War II,
Rosenblum was forced to operate under more exigent conditions.
The result was a more dynamic and immediately compelling art.
Unfortunately, too few of his war pictures
are available since his major activity was in film,
but they are among the most memorable that have come out of World War II.

Milton Brown, March 1975

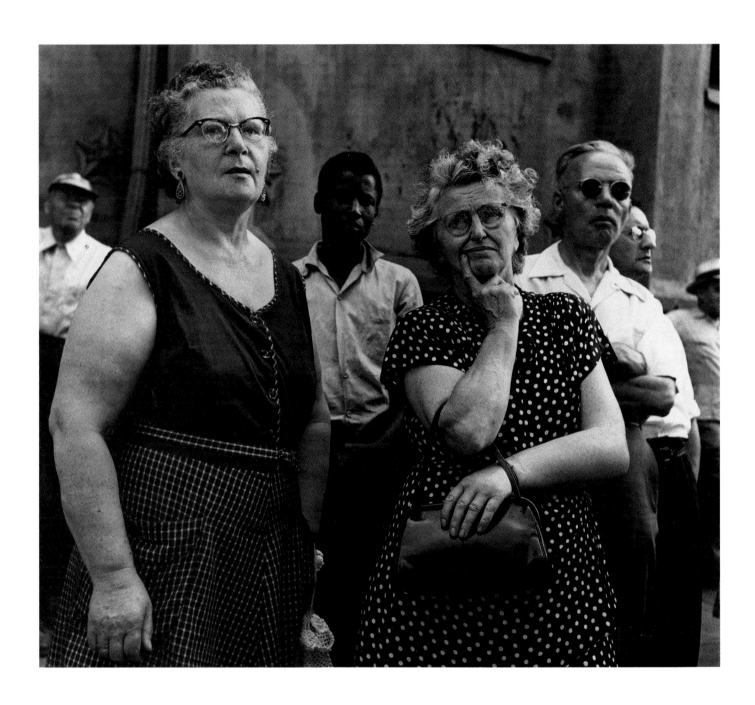

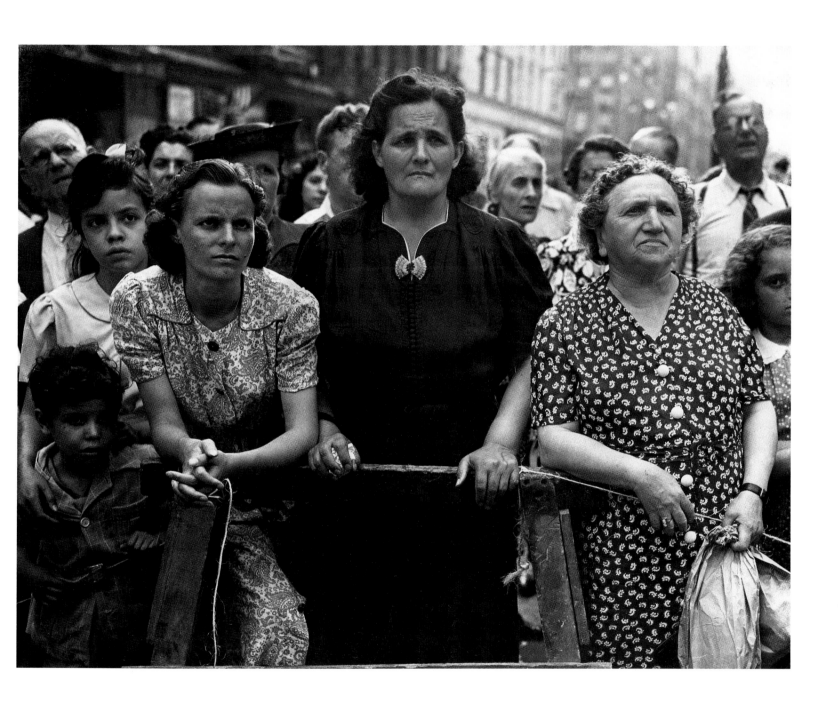

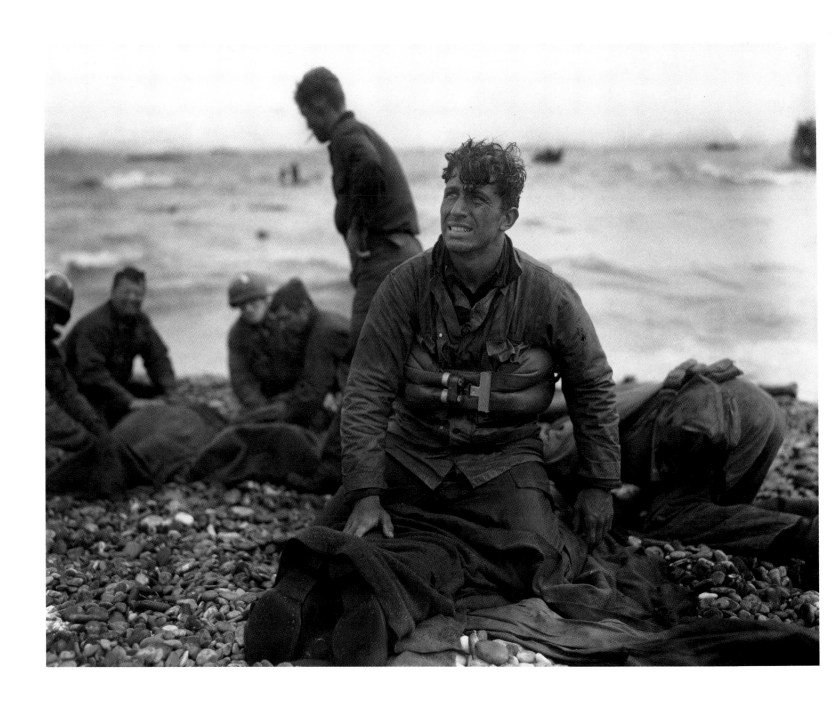

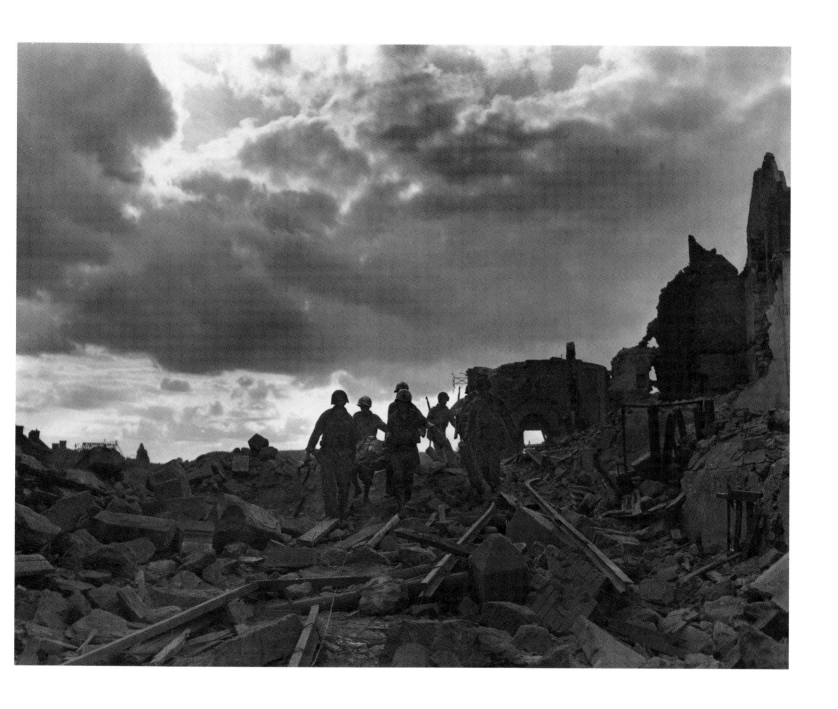

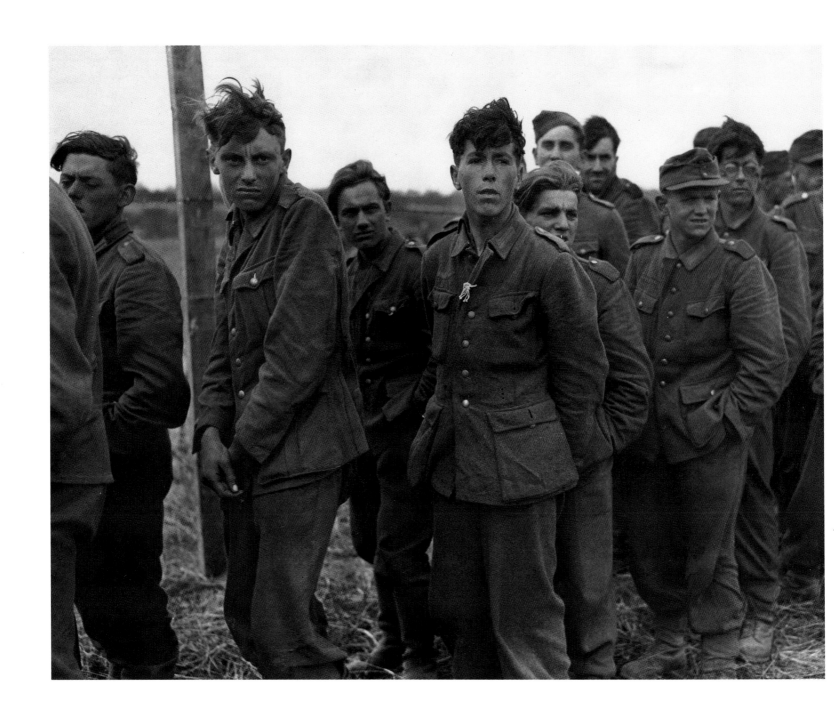

Rosenblums erste Karriere fand ihren Höhepunkt
nach dem Krieg. Im Dienst des Unitarian Service Committee
fotografierte er in Südfrankreich Lager
für die Flüchtlinge des Spanischen Bürgerkriegs
und in Texas mexikanische Wanderarbeiter.
Die Fotos dieser Periode
zeichnen sich durch größere Offenheit, reifere Sicht,
Vielfalt der Struktur und hohe Gefühlsintensität aus.
Sie zeigen die ergreifende zerbrechliche Schönheit
eines Kindes und die ebenso zerbrechliche Würde
alter Menschen. Man fühlt,
daß Rosenblum mit diesen Bildern die Welt
auf die schreckliche Lage eines leidenden,
benachteiligten, vergessenen Teils der Menschheit
aufmerksam machen wollte, aber zugleich zeugen diese Fotos
von der unbezwinglichen Kraft einfacher Menschen.

Spanische Flüchtlinge
Spanish Refugees

The culmination of Rosenblum's early career
came after the war. As staff photographer
for the Unitarian Service Committee,
he recorded Spanish Civil War refugee camps
in southern France and Mexican migrant workers in Texas.
The pictures of this period have greater openness,
maturity of vision, richness of texture,
and more focused emotional intensity. They communicate
the poignancy in the fragile beauty of a child,
and the equally fragile dignity of the aged.
One feels that Rosenblum wanted these photographs
to alert the world to the plight of a wronged,
suffering, forgotten segment of humanity,
but they also document the indomitable nature of ordinary people.

Milton Brown, 1975

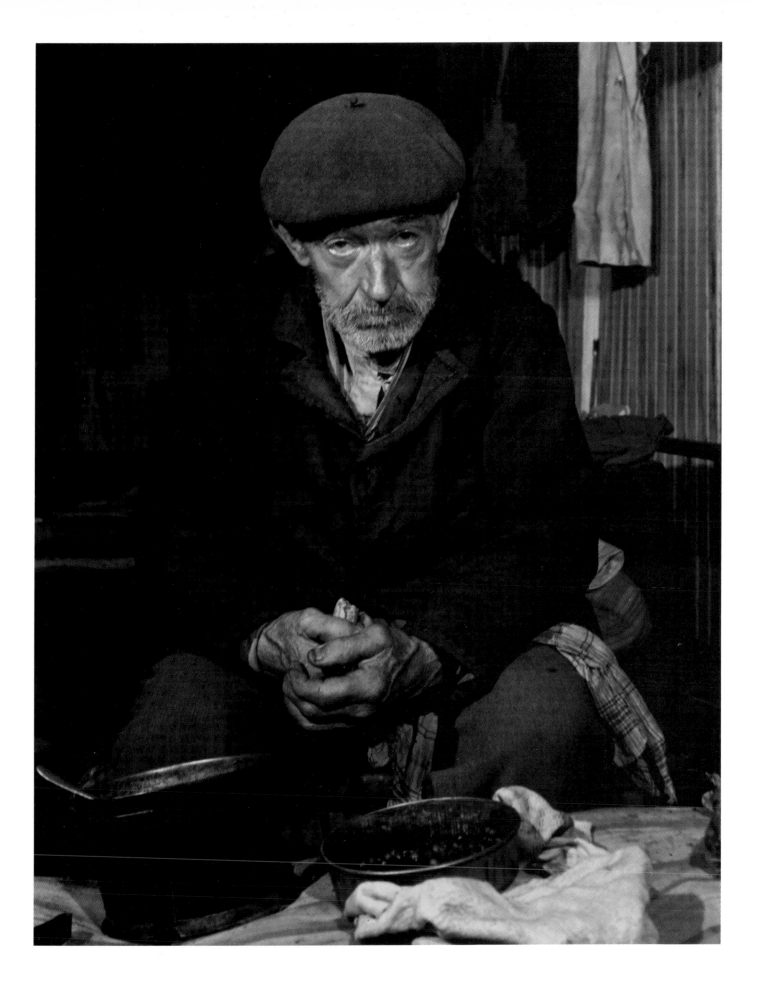

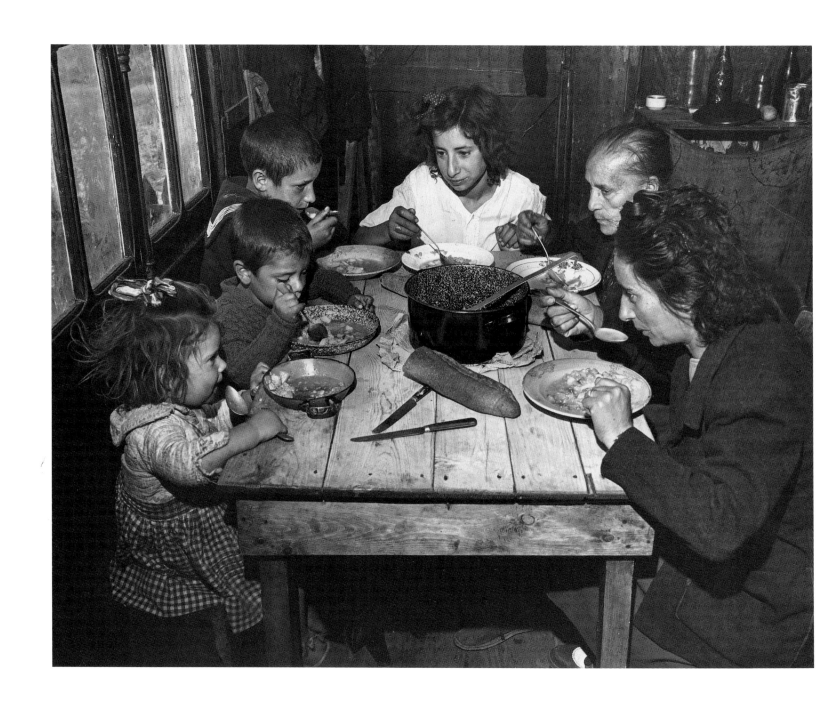

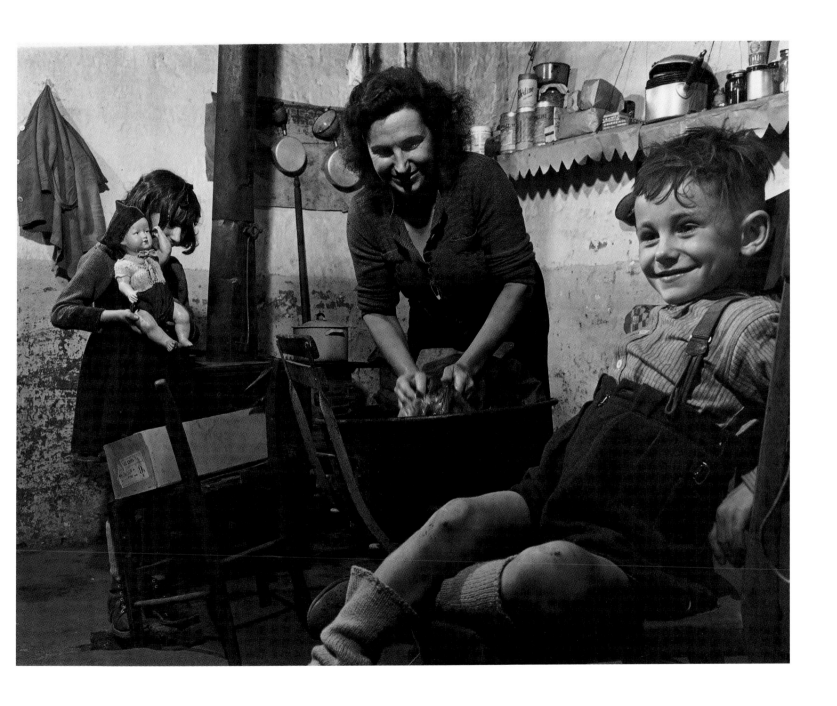

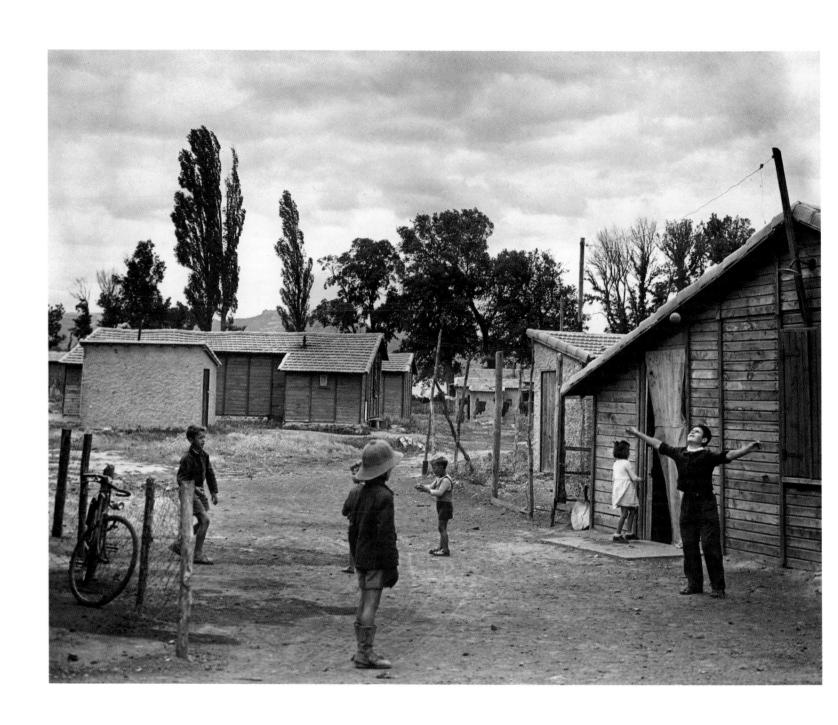

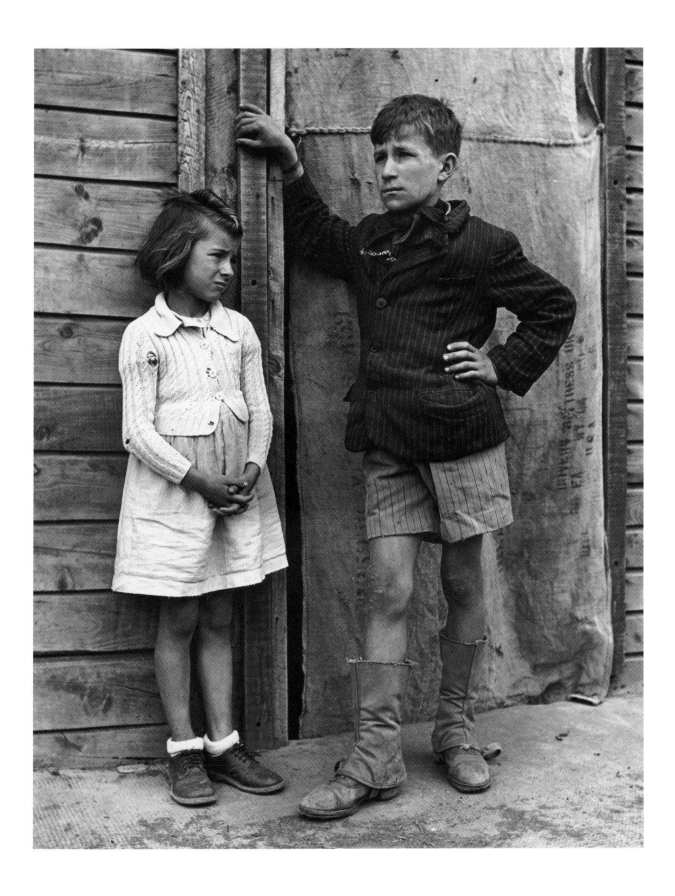

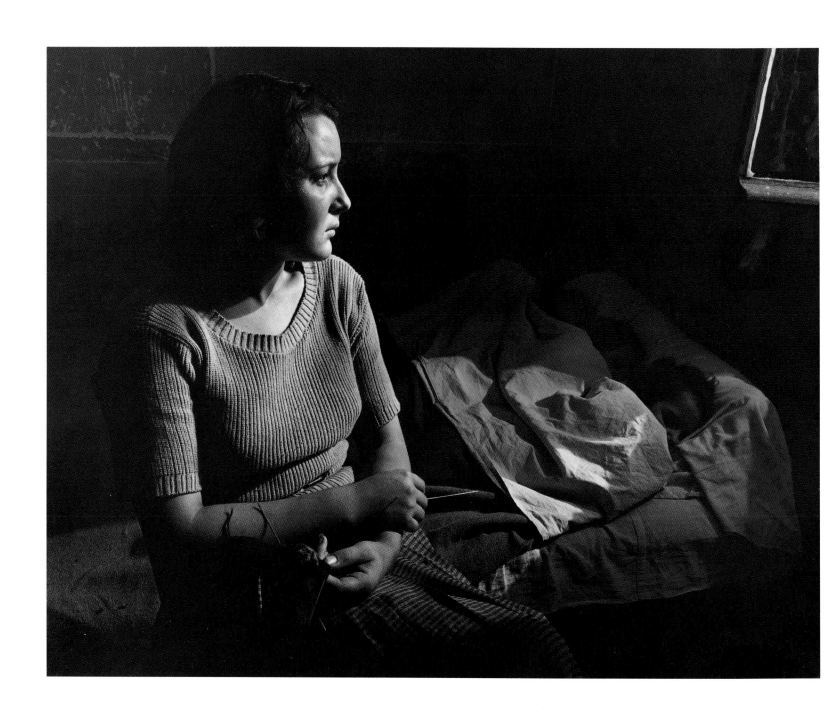

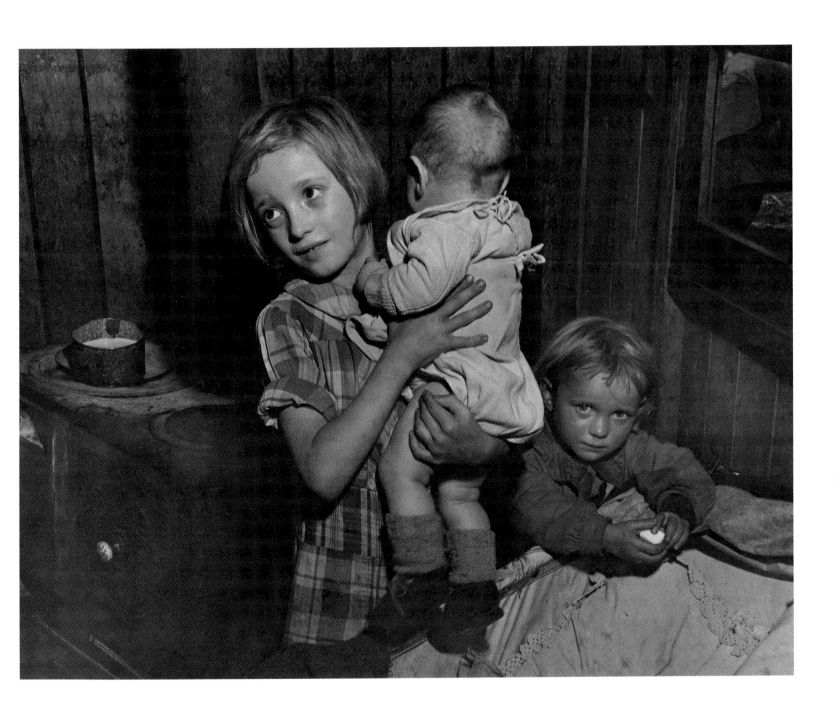

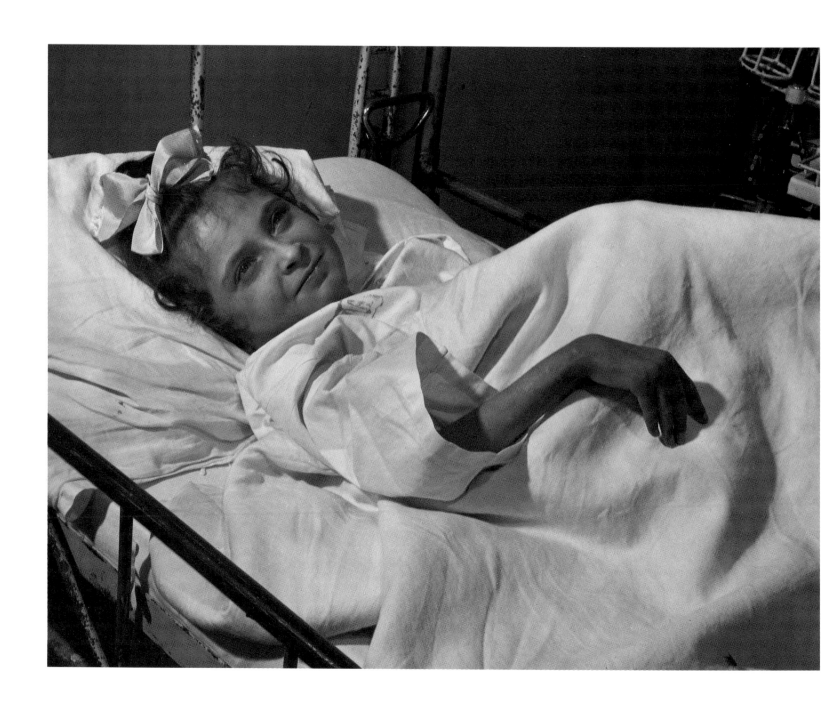

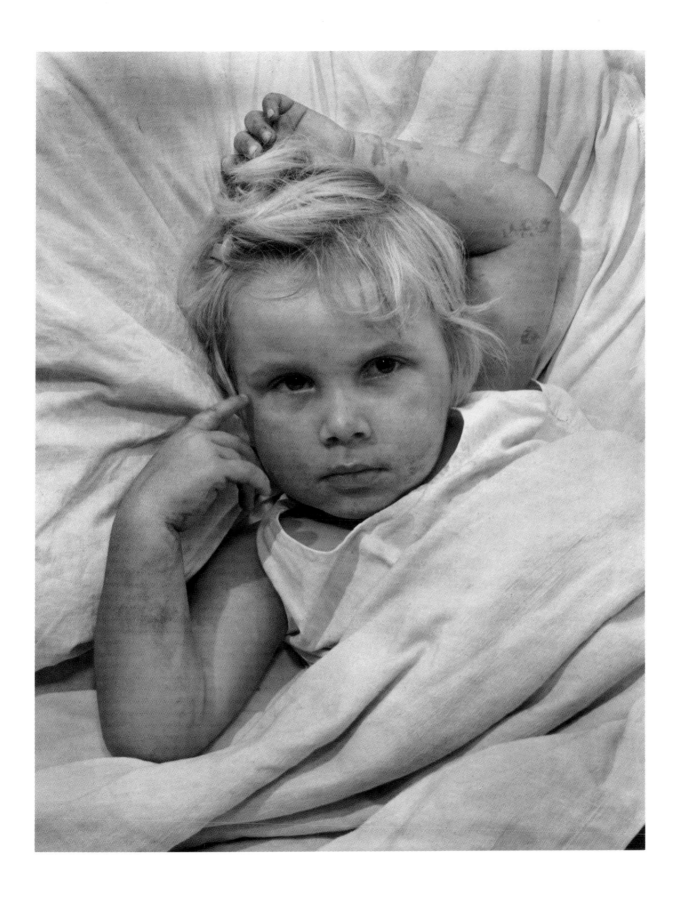

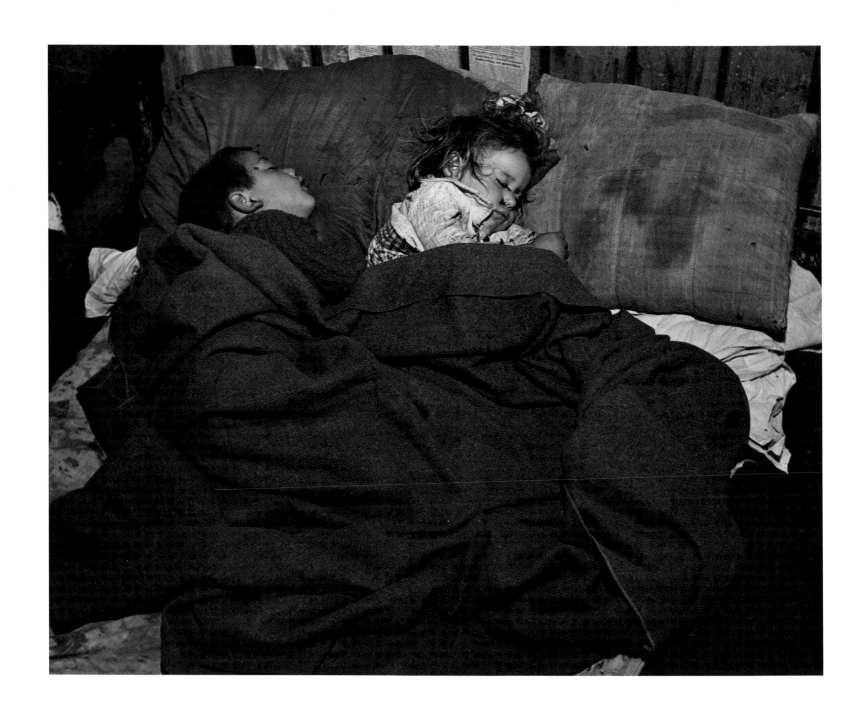

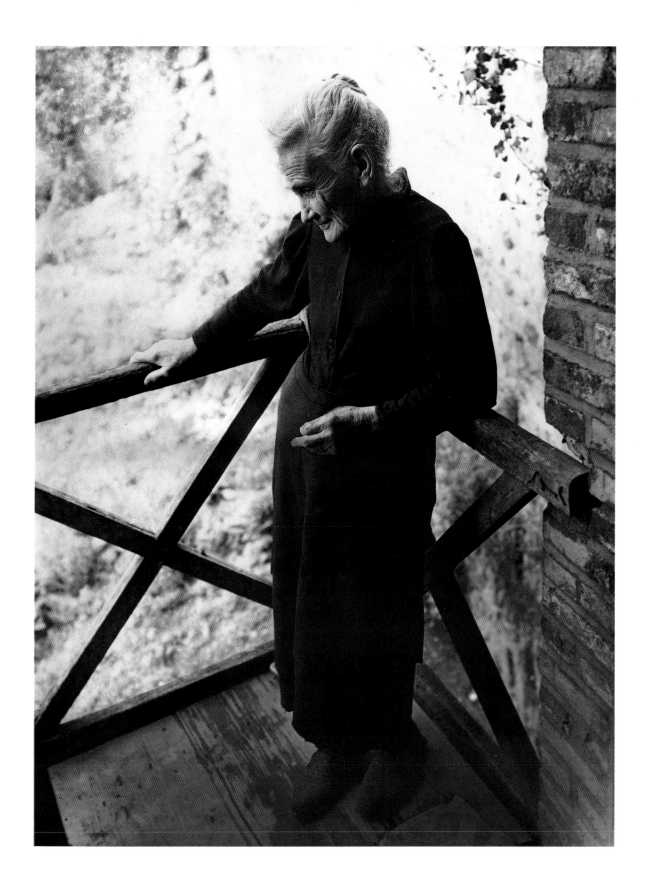

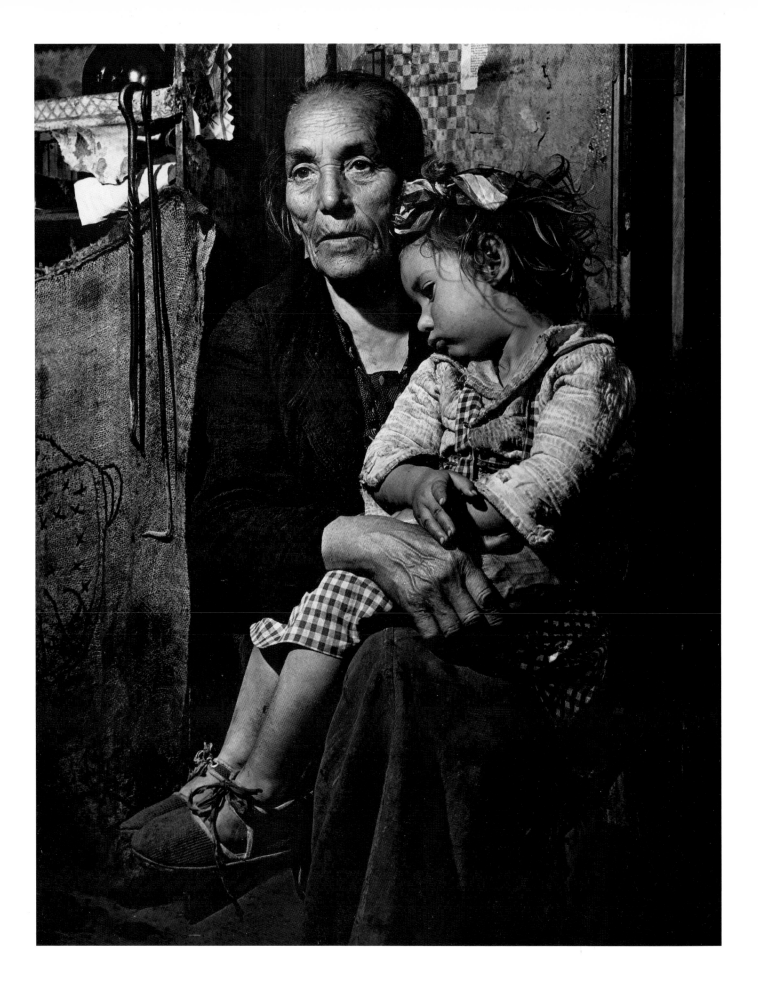

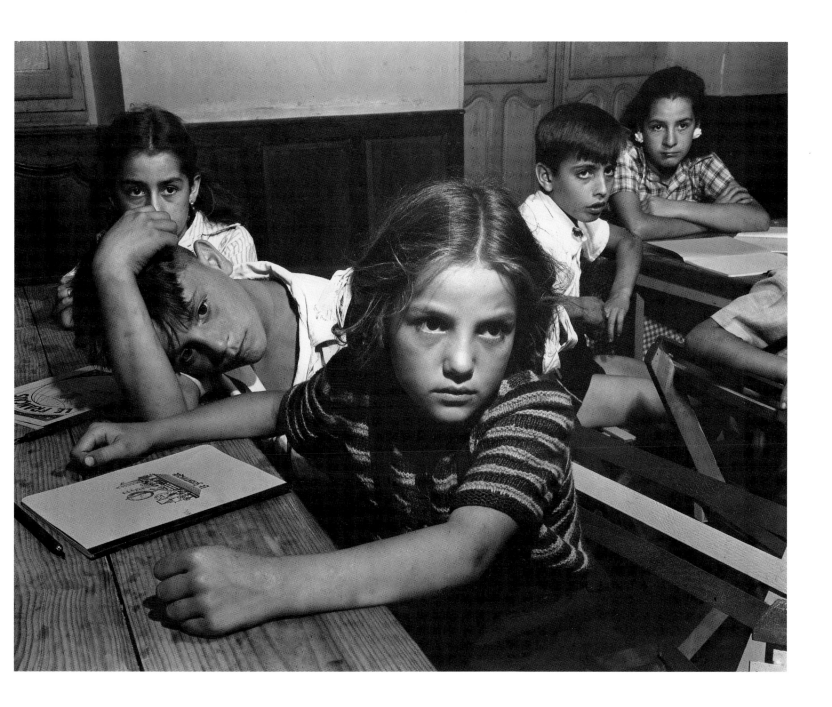

Rosenblum liebt die Fotografie, das Medium als solches.
Die Wärme und der Reichtum in seinen Aufnahmen,
ihre Tönungen, ihre Einheit von Form und Struktur
lassen die Liebe und den Respekt erkennen,
den er für seine Modelle empfindet.
Dank der vollkommenen Einheit von Form und Inhalt
besitzen seine Fotos jene Dimension
und jene Gefühlsintensität, die der Künstler
in jeder Kunstgattung seinem Gegenstand hinzufügt
und durch die er ihm jene tiefere Aussagekraft verleiht,
die wir Kunst nennen.

Gaspé

Rosenblums loves photography, the medium itself.
The warmth and richness of his prints carry out
in their tonalities, in their unity of forms and textures,
the respect and love which he feels for his subjects.
Thus through a true unity of form and content
these images take on a kind of dimension
and heightened feeling which the artist
in every medium adds to the subject matter,
giving it the deeper significance we call art.

Paul Strand, 1949

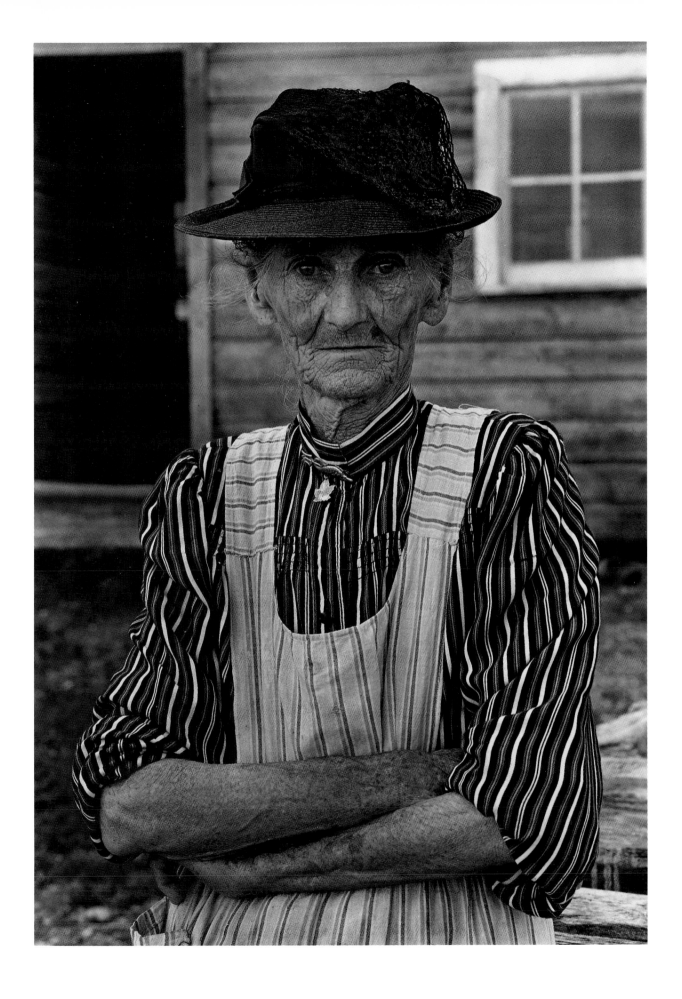

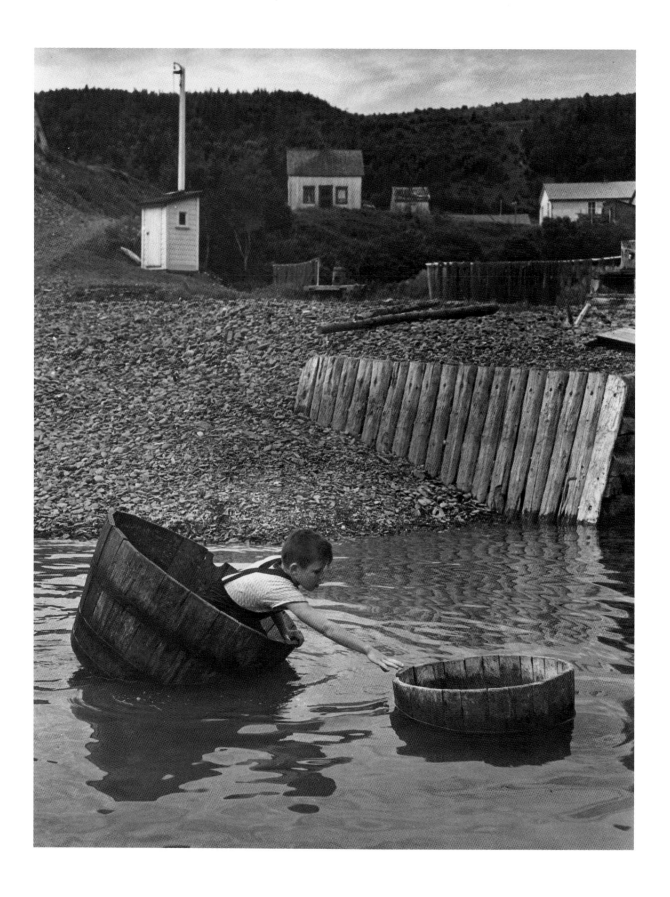

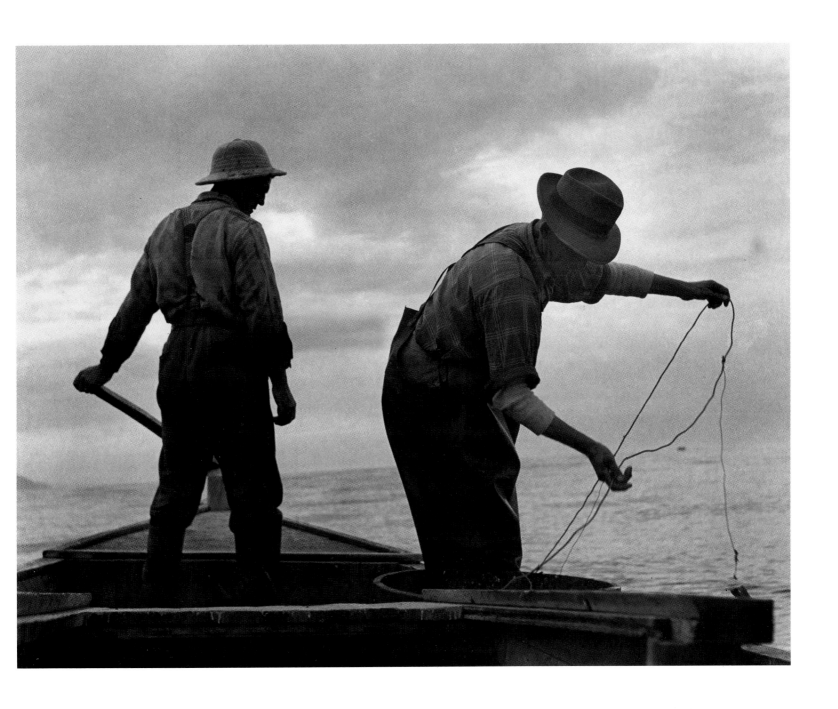

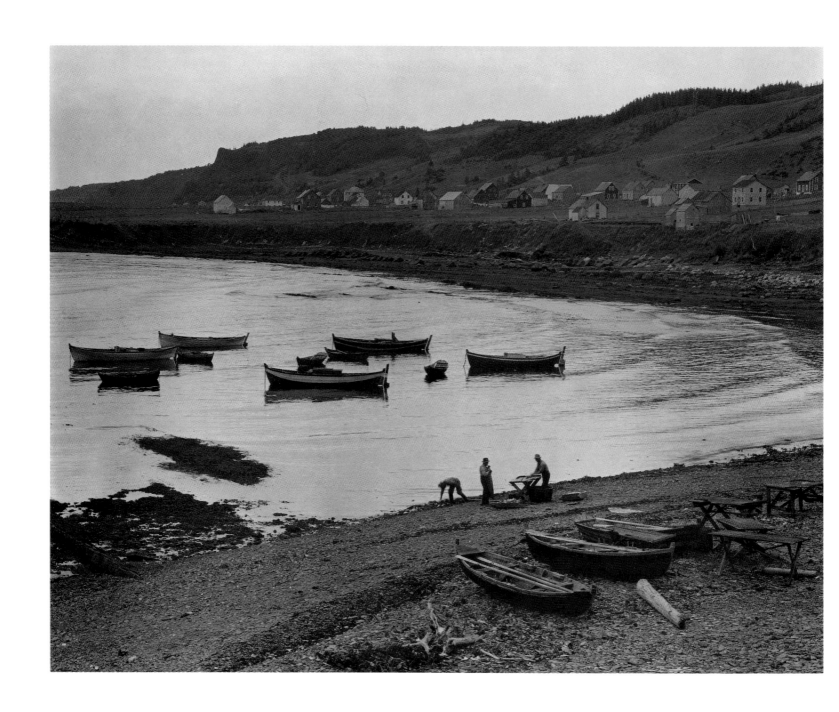

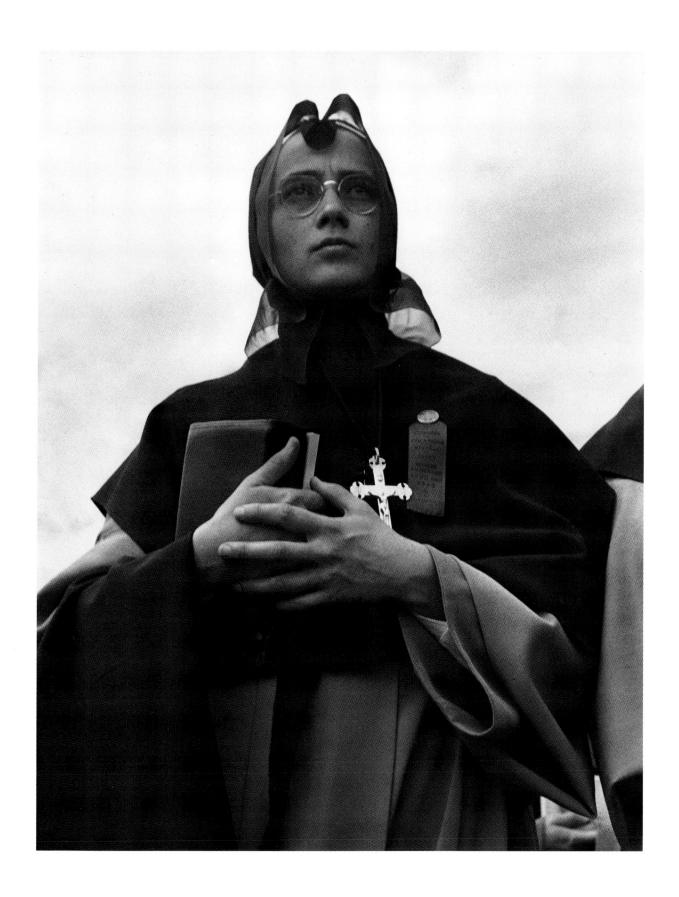

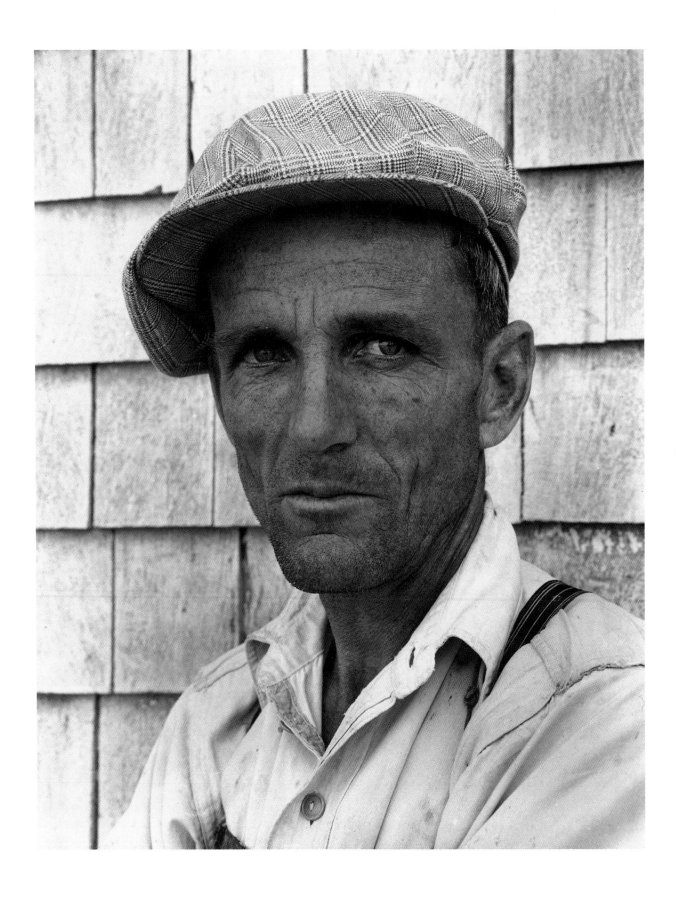

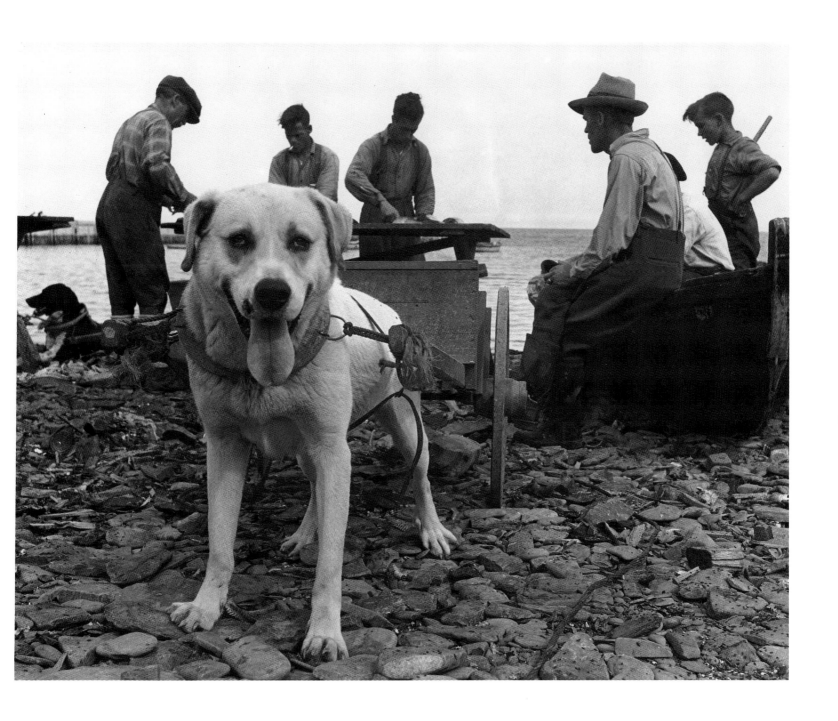

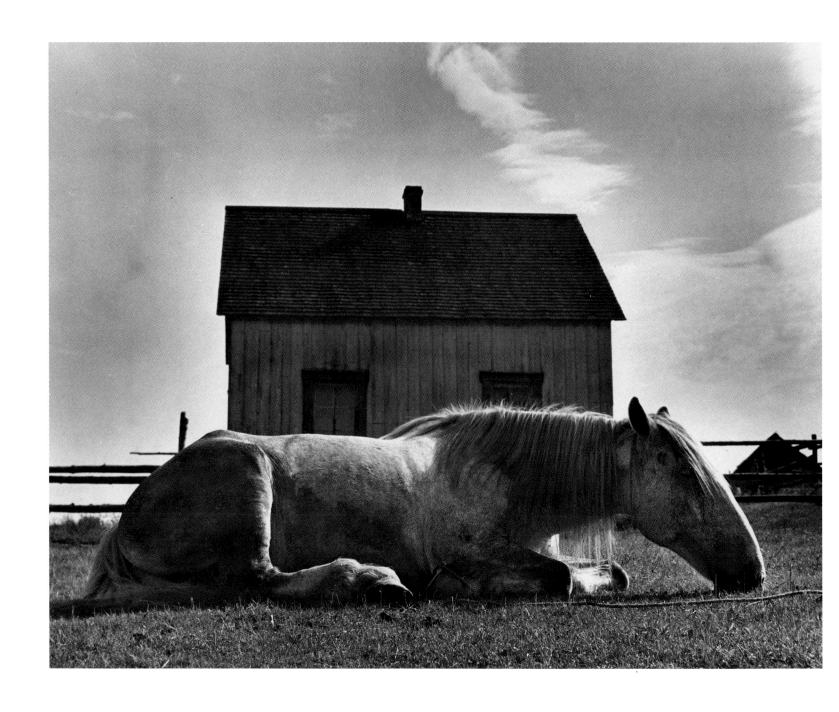

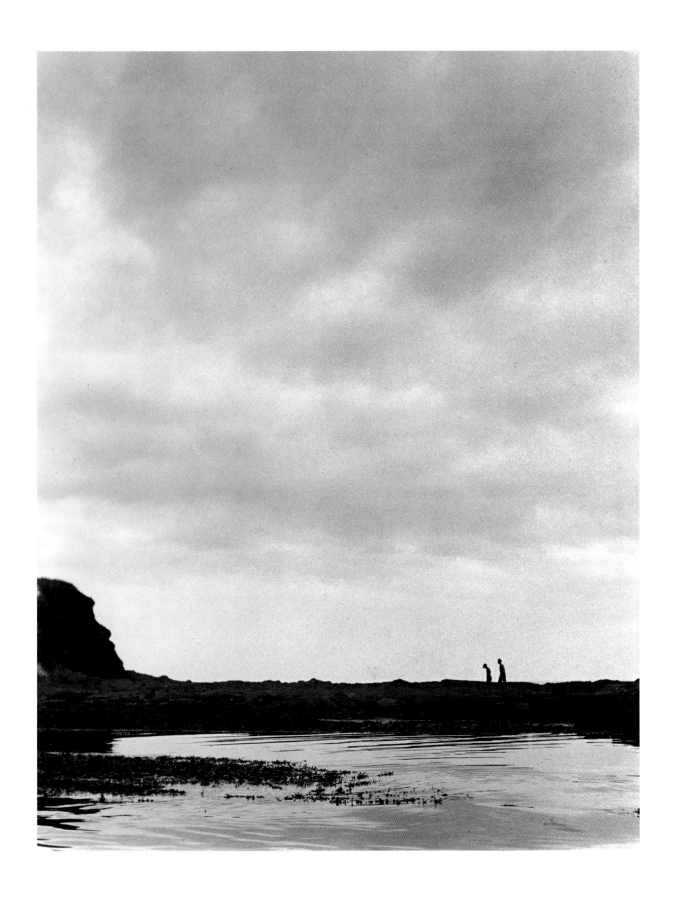

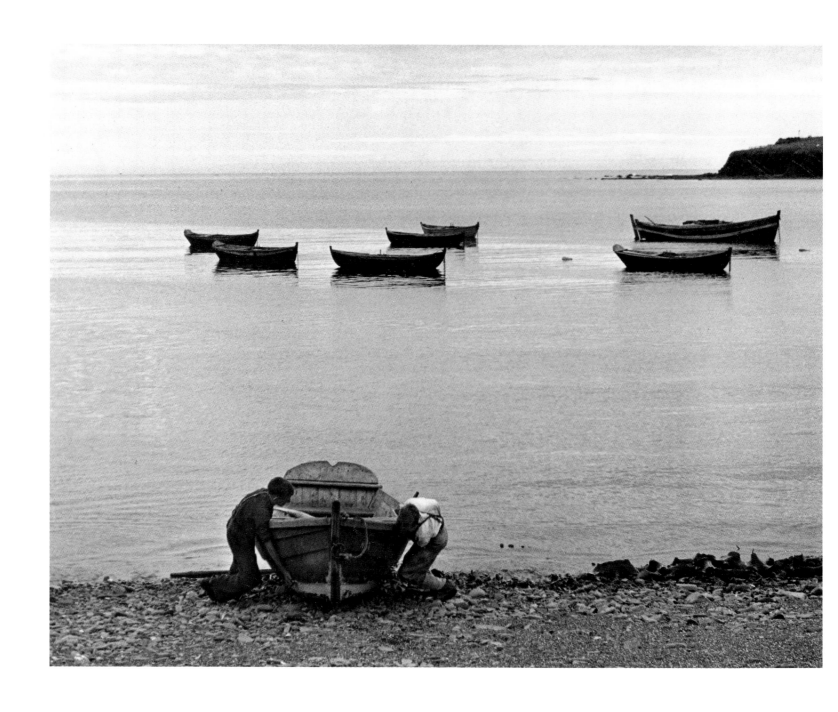

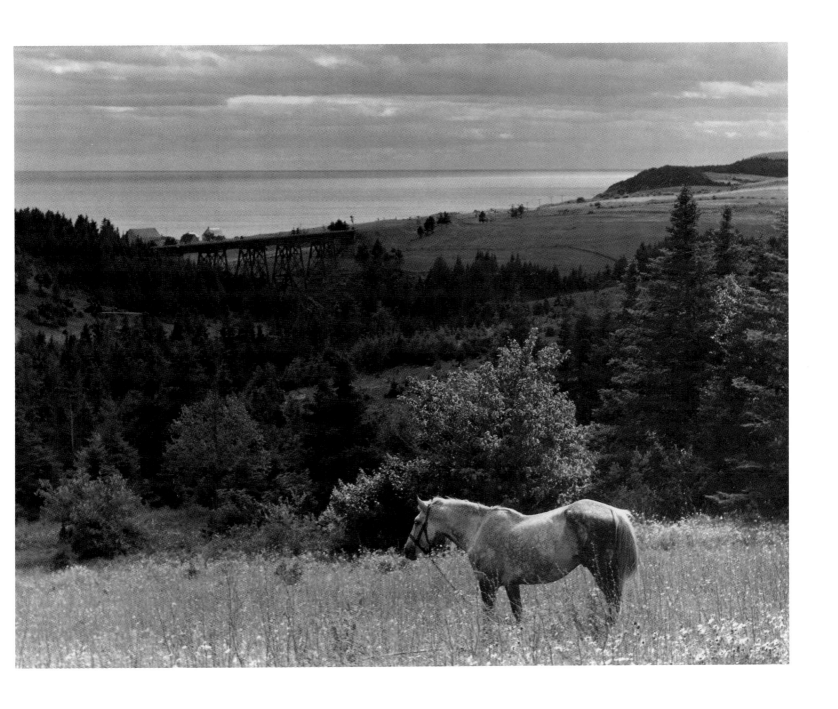

Rosenblums Fotos vom ganz gewöhnlichen Straßenleben
haben eine unglaublich raffinierte visuelle Struktur.
Ein kleines Mädchen spielt „Hopse" auf der Straße.
Ein Bein und eine Hand sind auf dem Boden,
das andere Bein schwingt so anmutig hoch über dem Kopf der Kleinen,
als wäre sie eine Ballerina.
Ihr Schatten fällt auf eine horizontale Ebene mit einem Kreidestrich
und wird von den anderen Kreidestrichen,
dem Schatten einer Straßenüberführung und den Baugerüsten im Hintergrund
aufgefangen. Ein paar Männer spielen auf der Straße Ball.
Ihre Schatten verlaufen parallel
zu der von der langsam dem Blick entschwindenden Bordschwelle
und von den anderen Kreidestrichen gebildeten diagonalen Linie.
Eine komplexe Geometrie unterstreicht die Aussage des Bildes.

105th Street

Rosenblum's records of ordinary street life
are imbued with an incredibly sophisticated visual structure.
A girl plays a chalk game in the street.
One foot and one hand are on the ground,
her other foot kicks above her head as gracefully
as if she were a ballerina.
Her shadow falls on a horizontal plane with one chalk line
and is echoed in the other chalk lines,
in the shadows of an overpass, and in trestles in the background.
Some men play catch in the street.
Their shadows fall parallel to the diagonal line formed
by the receeding curb and other lines of chalk.
A complex geometry supports the message.

Stephen Perloff, 1976

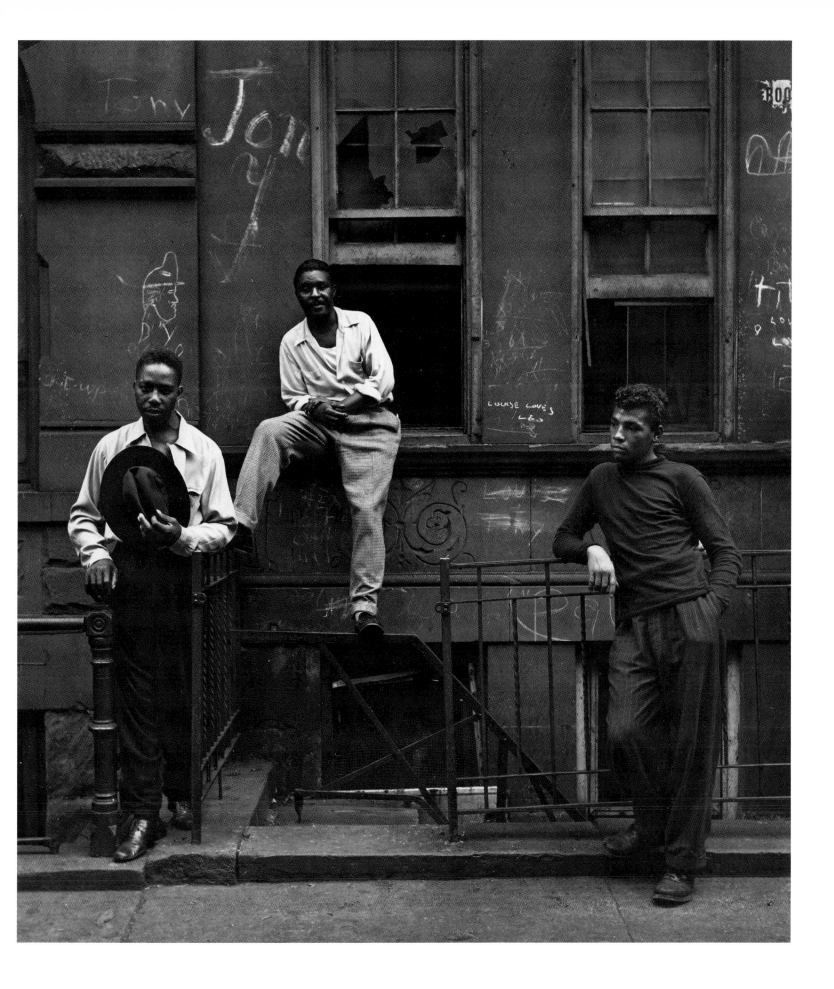

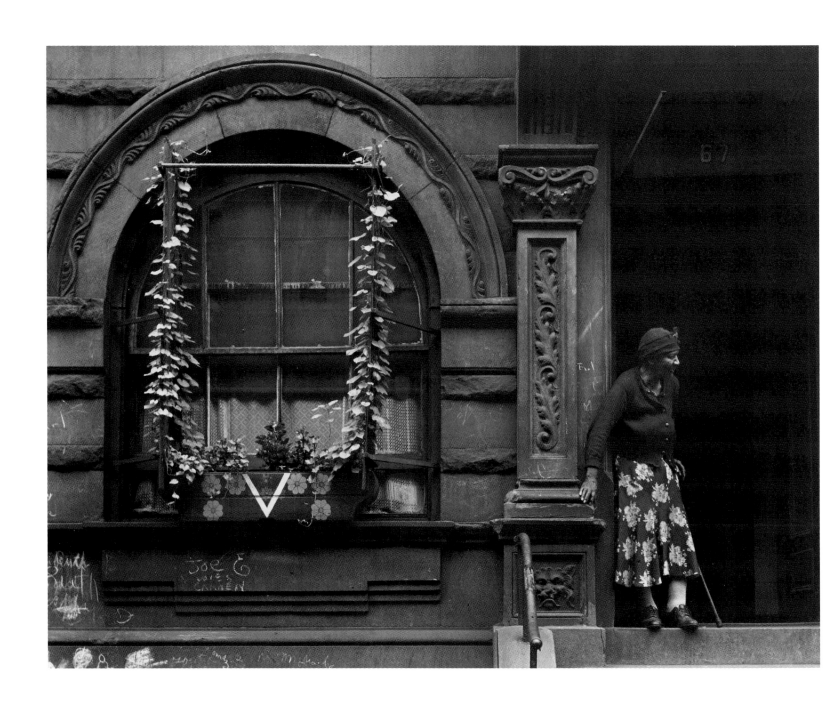

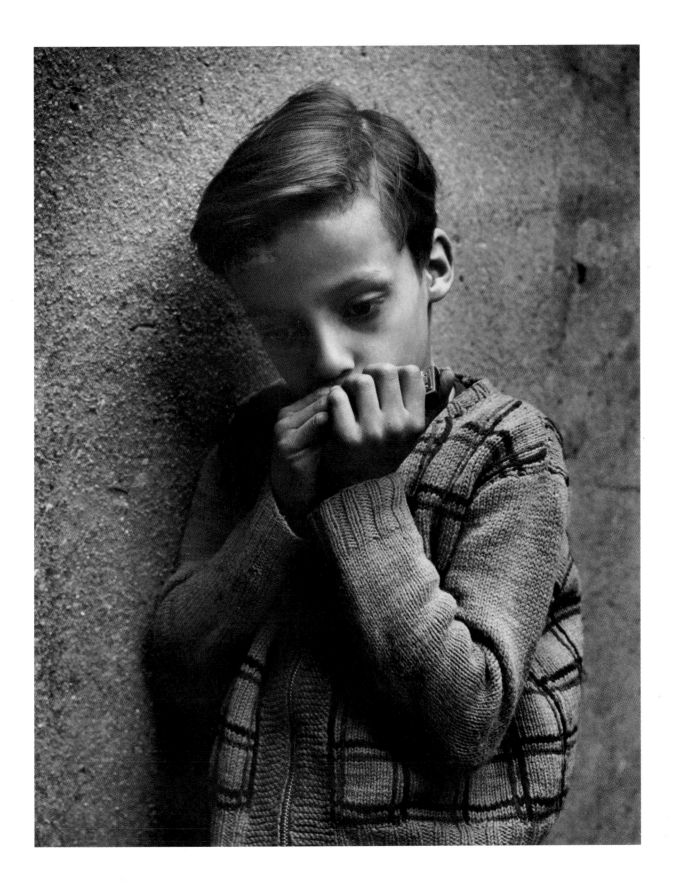

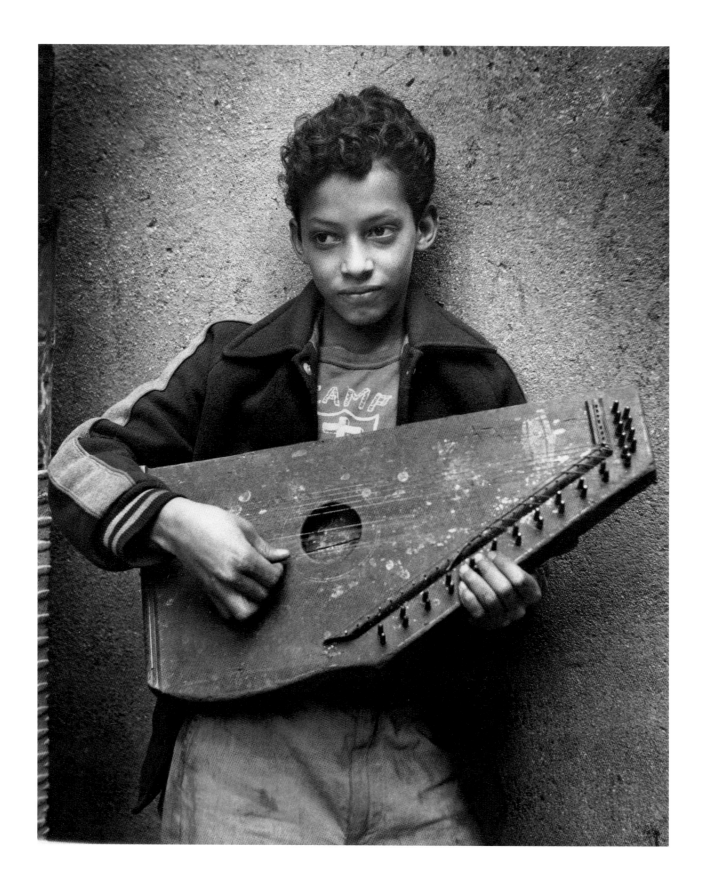

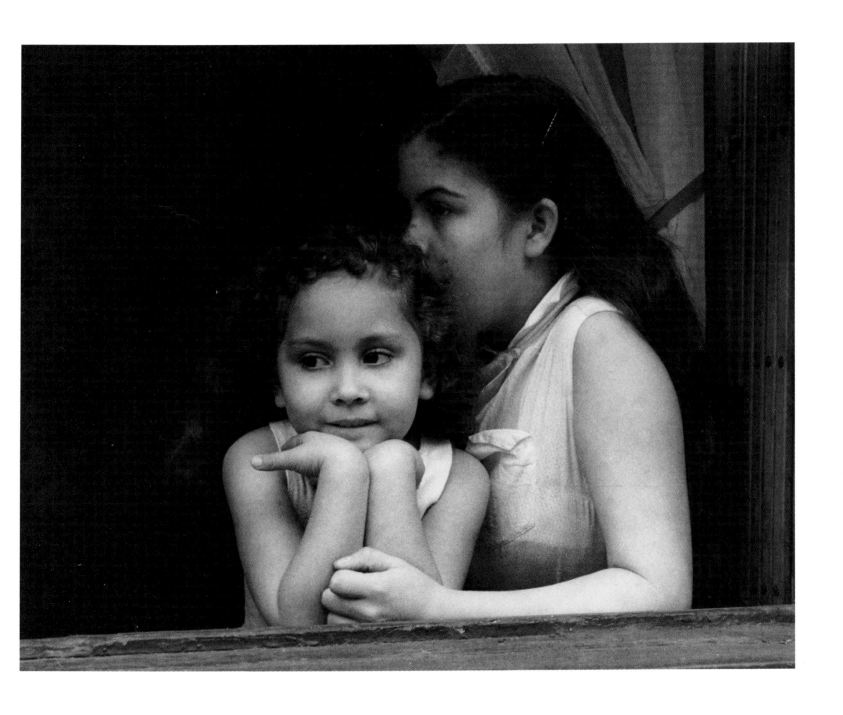

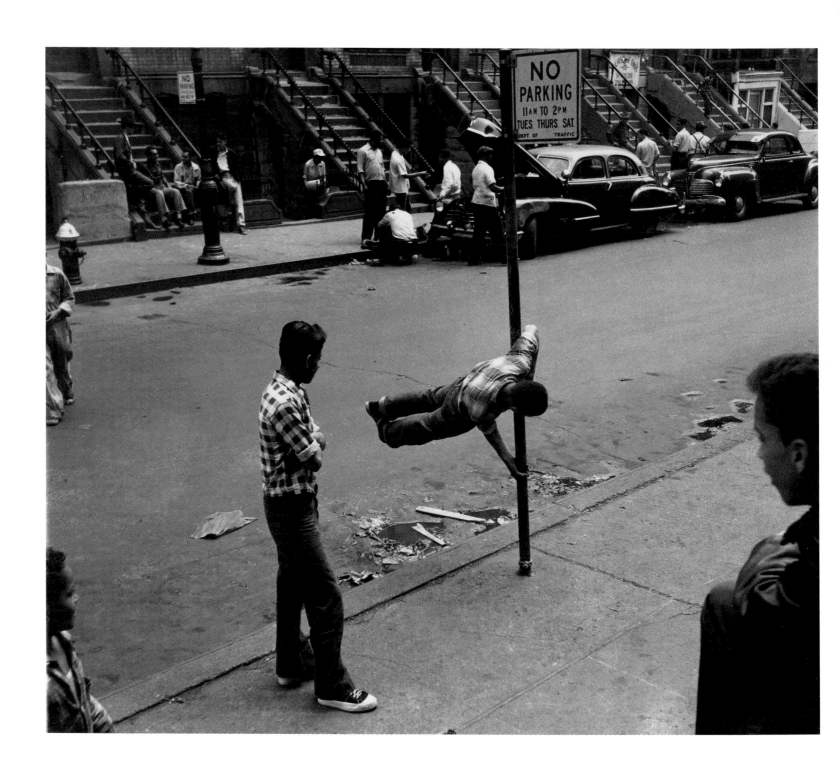

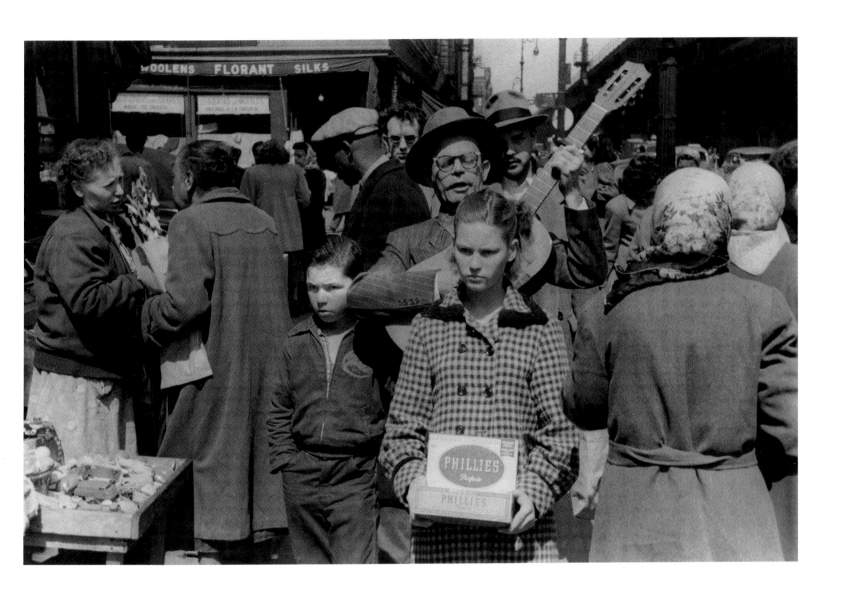

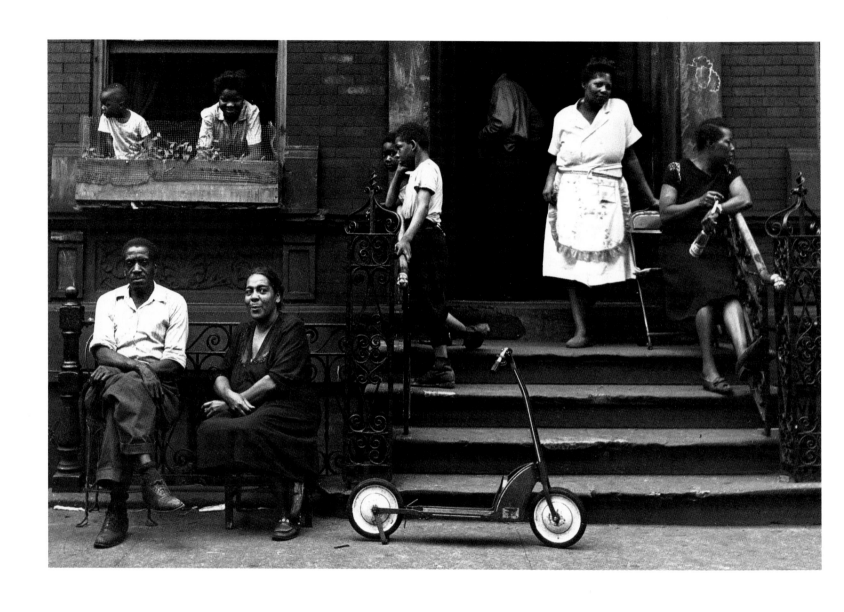

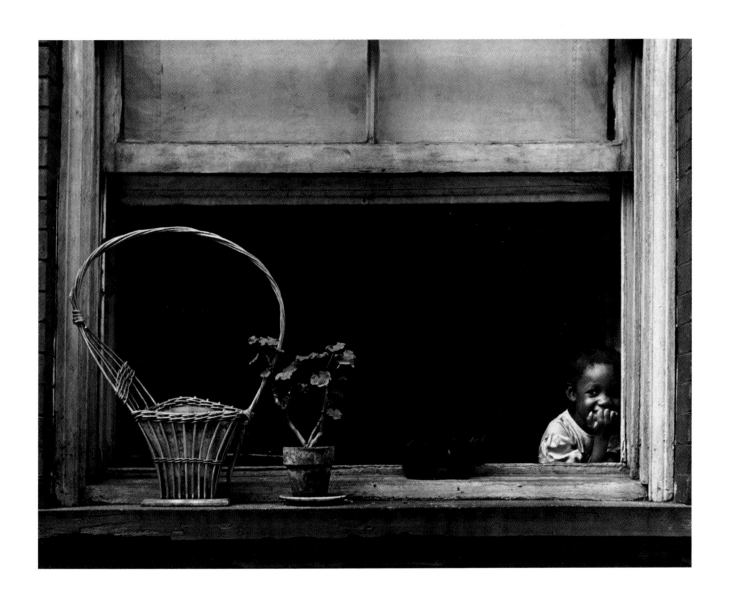

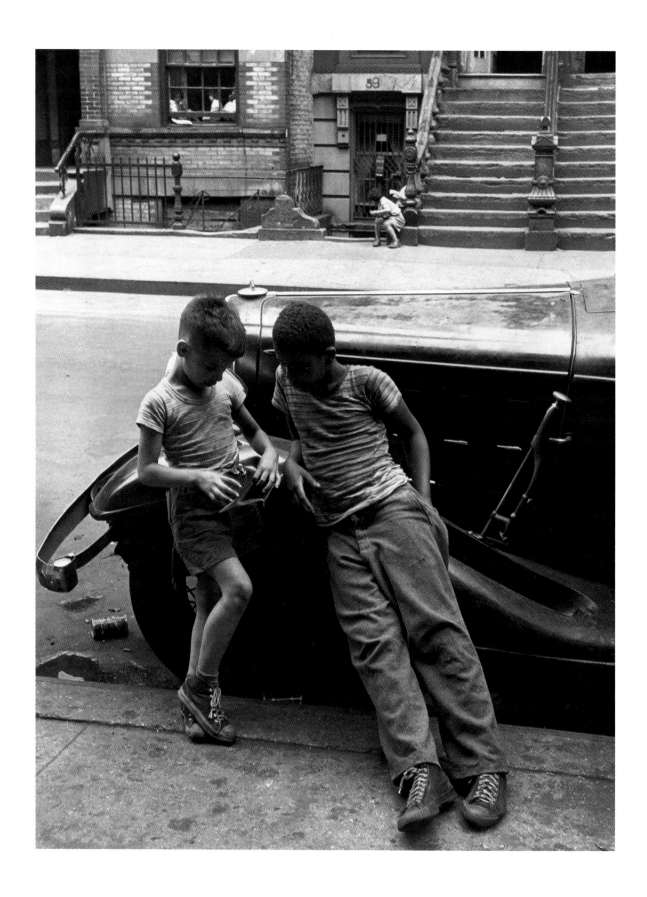

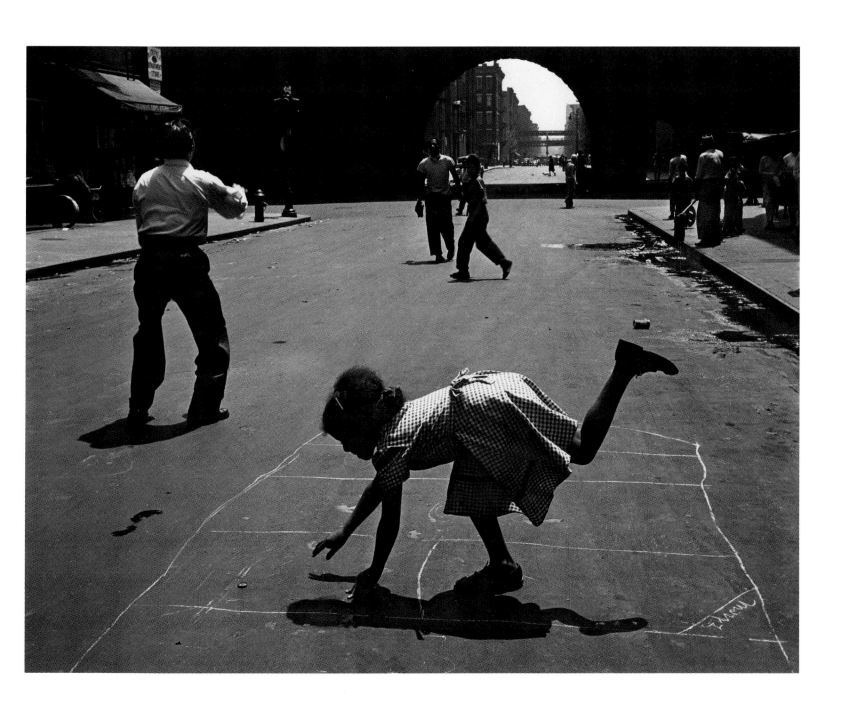

Mitgefühl!
Dieses eine Wort bringt am besten das Besondere
an Walter Rosenblums Werk zum Ausdruck.
Behutsame Einfühlung, fast brüderliche Anteilnahme
strahlt von dem Fotografen
zu den von ihm fotografierten Menschen aus ...
er gibt diesem Mitgefühl meist durch die delikate Tonfärbung Ausdruck;
er wählt eine breite, sorgfältig abgestufte Skala
mittelgrauer und tiefschwarzer Töne
für das endgültige Bild, das er uns vorstellt.
Das Thema ist der Augenblick des Abschieds;
seine visuelle Gestaltung verrät die Empfindungen,
die den Fotografen dabei bewegen.

Krankenhäuser
Hospitals

Tenderness!
This is the one word I feel best expresses Walter Rosenblum's work.
A close empathy, an almost brotherly
concern emanates from the photographer to those photographed ...
he expresses this tenderness
mostly through the fine printing, choosing a long,
delicate tonal range of middle grays and deep
blacks for the final image he gives us.
The subjective matter is the point of departure;
the photographer's feeling towards them
is communicated through his visual treatment of same.

Lou Stettner, 1976

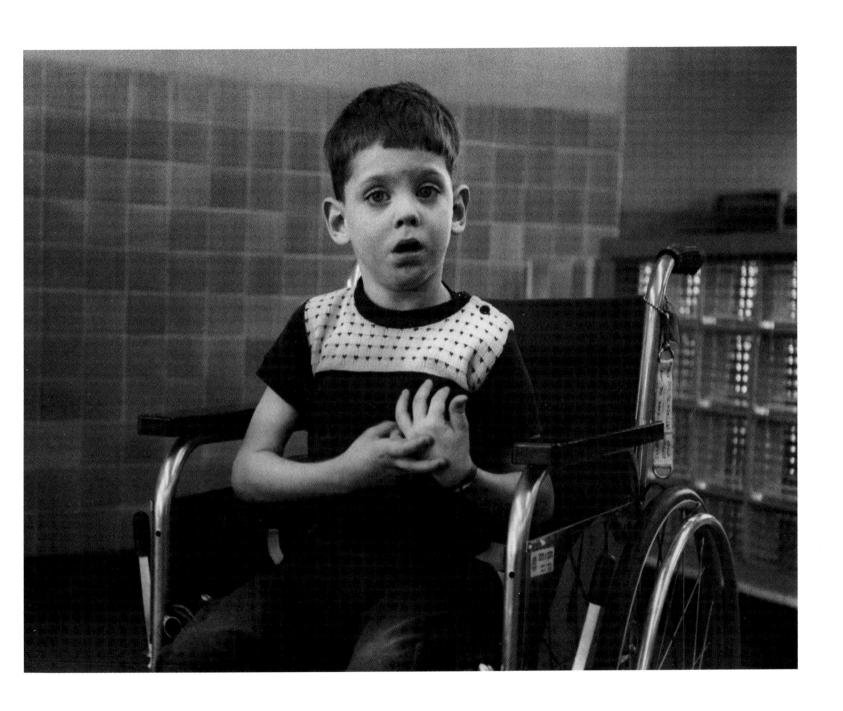

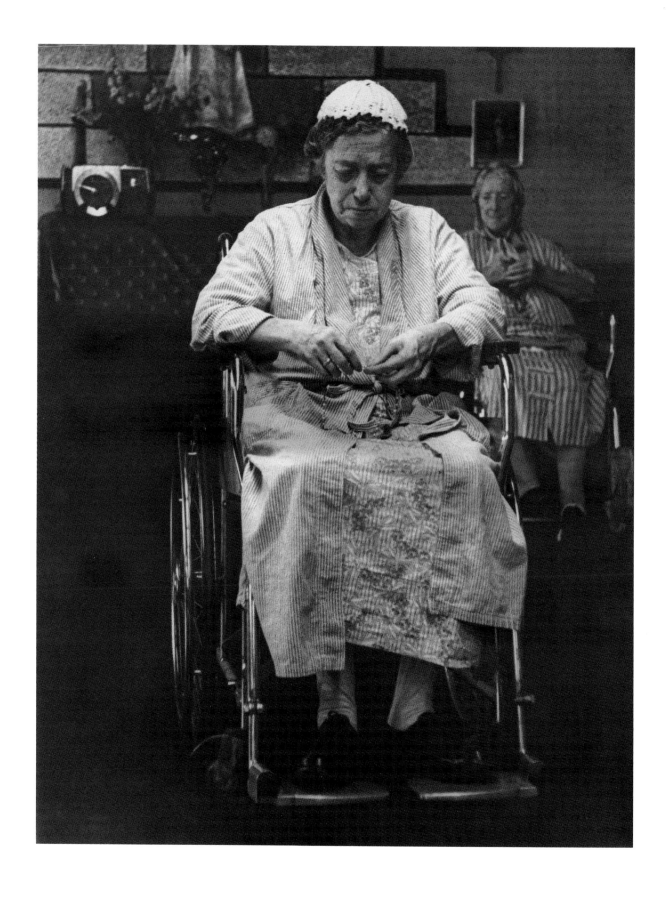

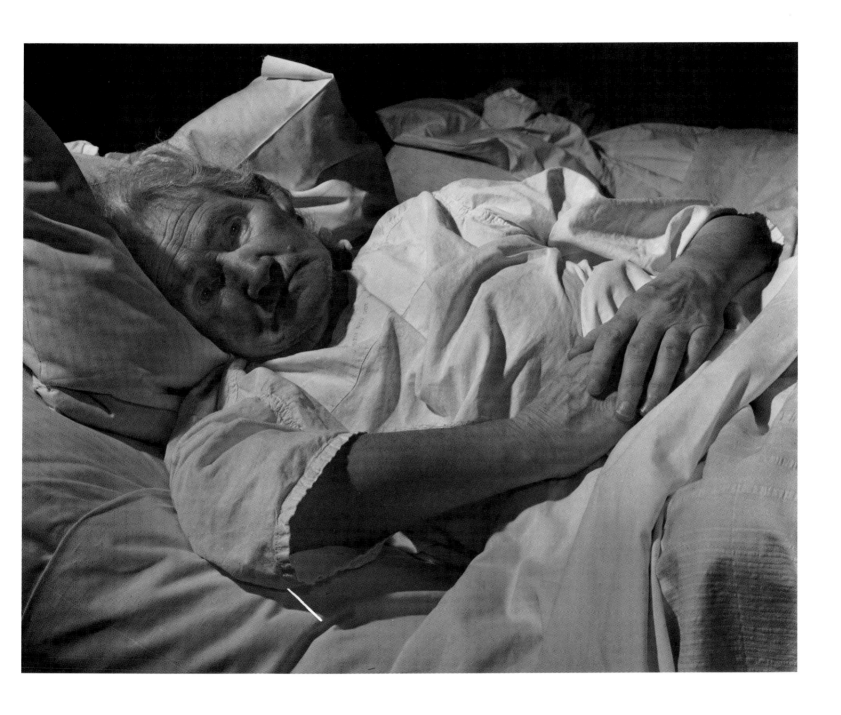

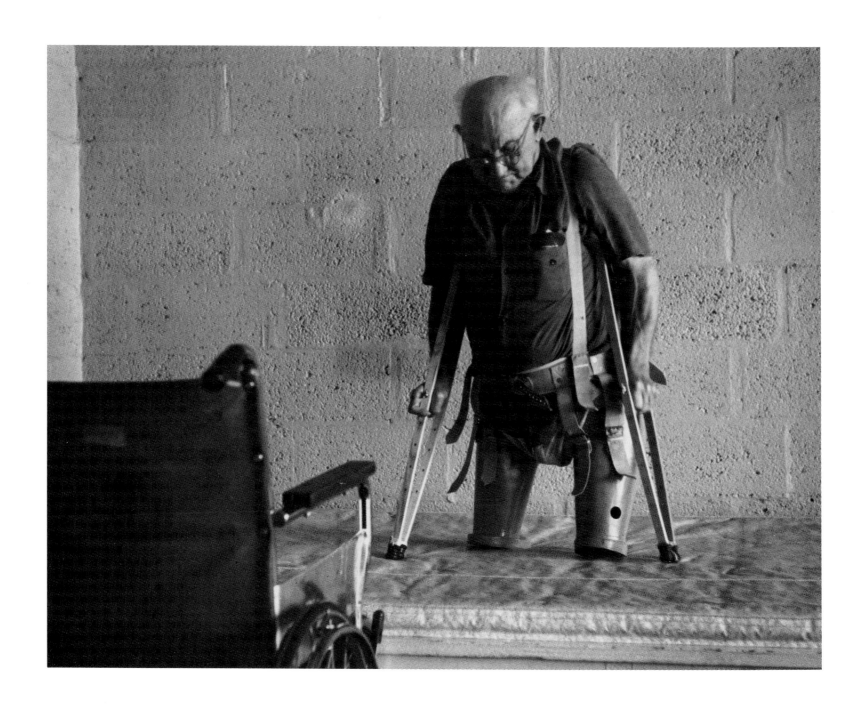

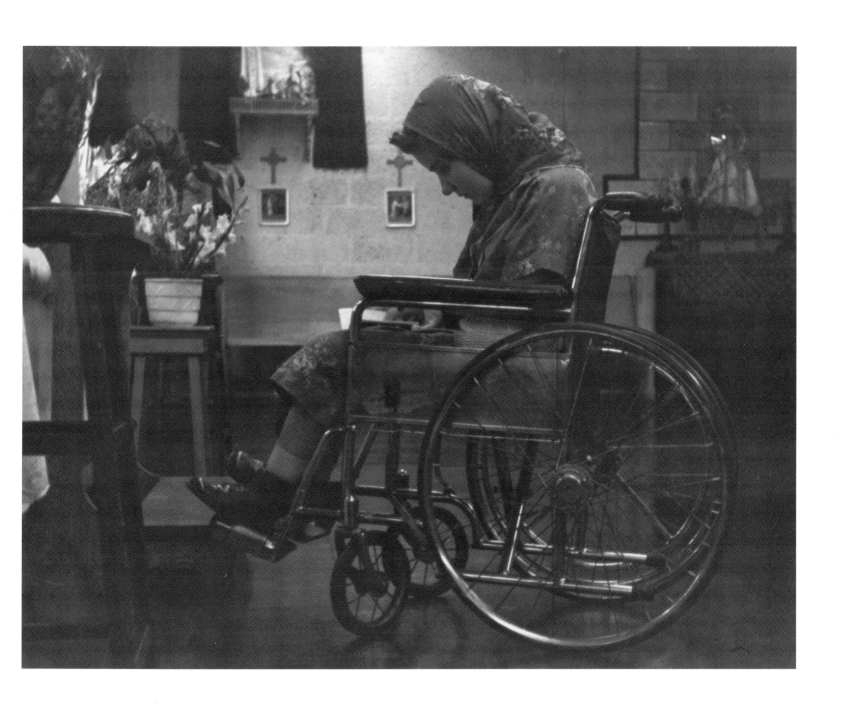

1958/59 verbrachte Rosenblum ein Studienurlaubsjahr
auf Haïti. Die dort entstandene Fotoserie
ist seine vollendetste künstlerische Aussage.
Er hatte sich vorgenommen,
ein Volk und seine Lebensweise darzustellen;
er lebte unter den Inselbewohnern,
lernte sie kennen und lieben.
Aus dieser Erfahrung erwuchs ein künstlerisches Dokument,
das entwürdigende Armut,
tragische Vergeudung und zermürbende Hoffnungslosigkeit
inmitten einer üppigen, von dunklen Wolken beschatteten Landschaft zeigt,
über der ein Fluch zu hängen scheint.

Haïti

The Haïti series (1958/59),
covering a sabbatical year spent there,
is Rosenblum's most complete artistic statement.
Consciously setting himself the task
of projecting the portrait of a people and a way of life,
he lived among them, came to know and love them.
He created out of that experience a document of degrading poverty,
tragic waste, and corroding hopelessness in a lush,
darkly clouded landscape that seems symbolically accursed.

Milton Brown, 1975

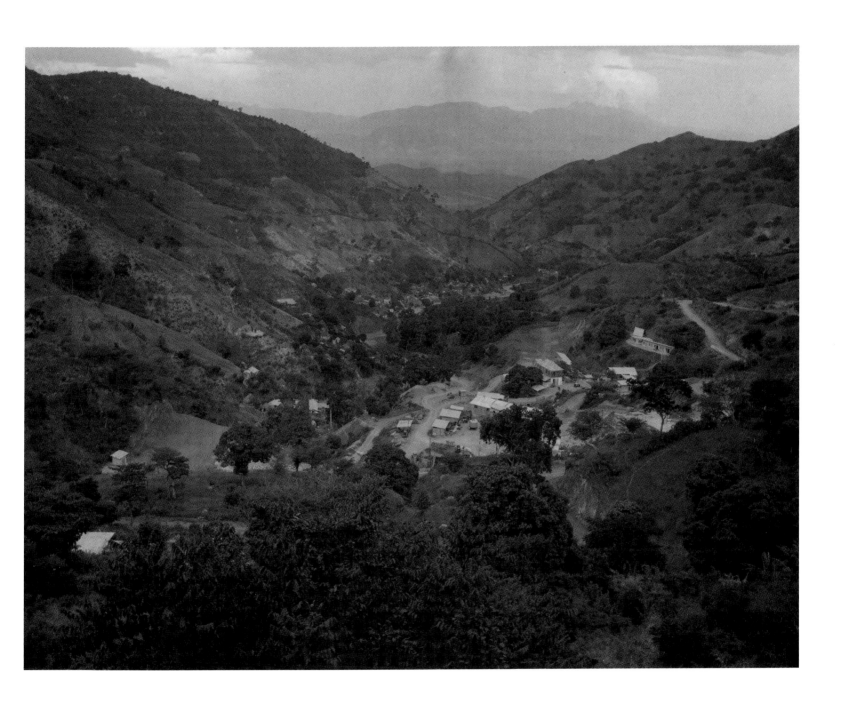

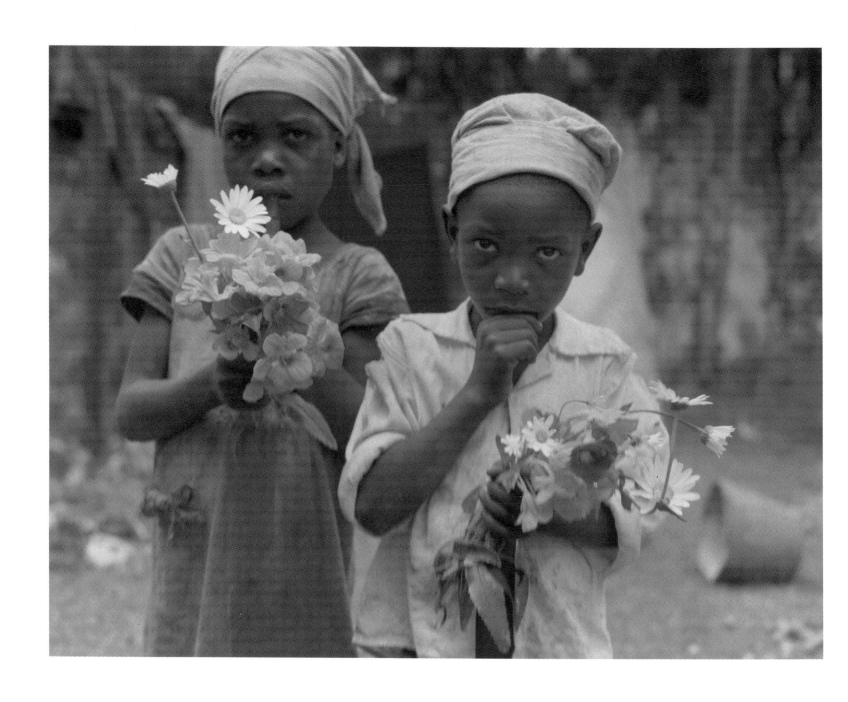

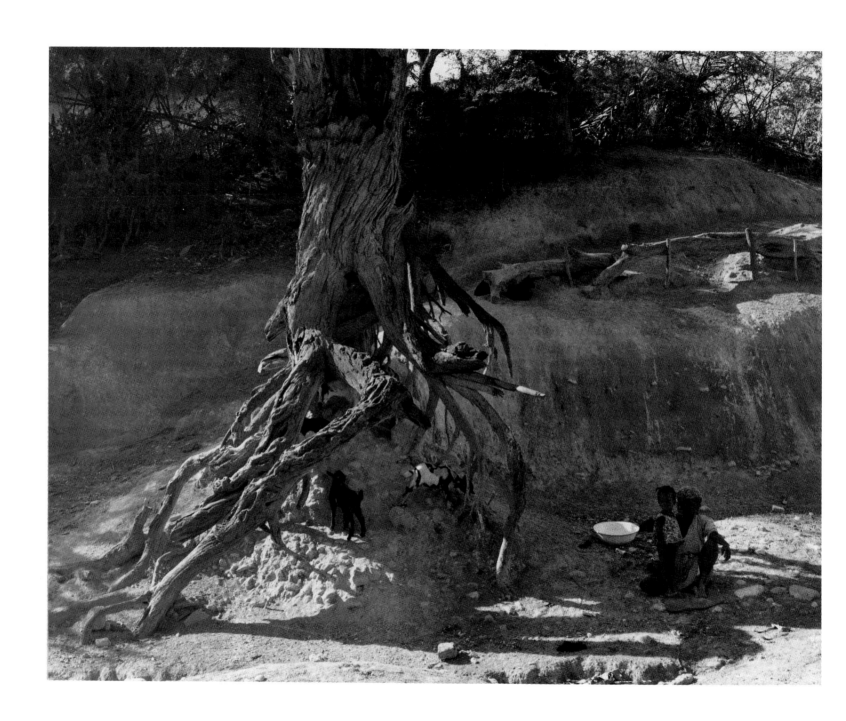

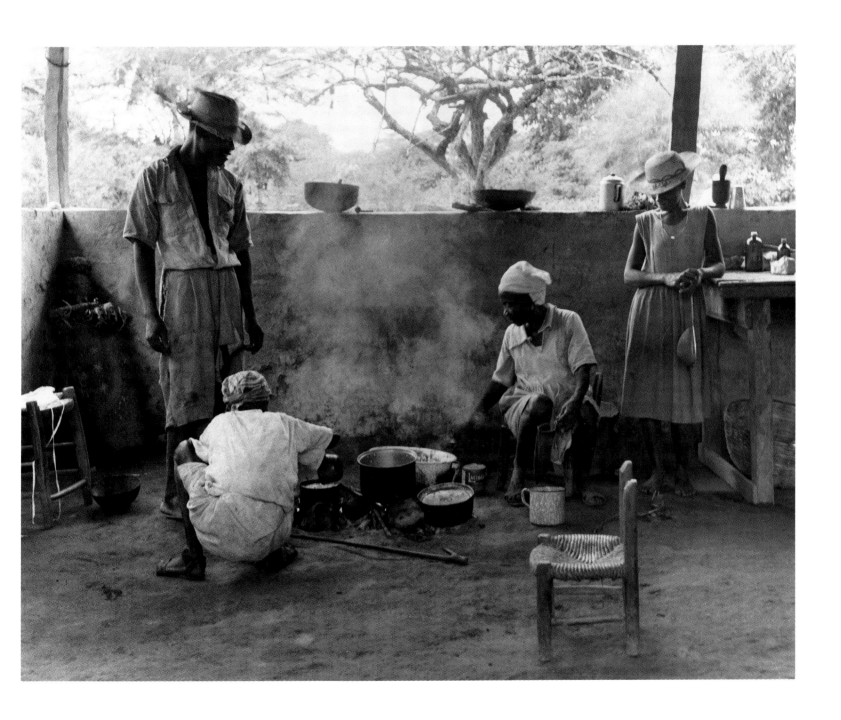

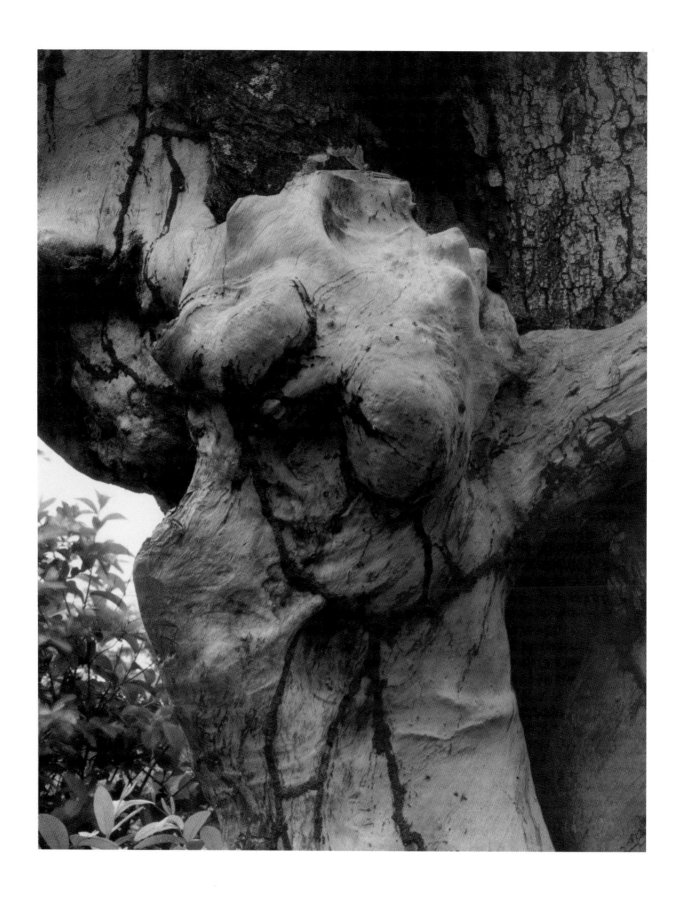

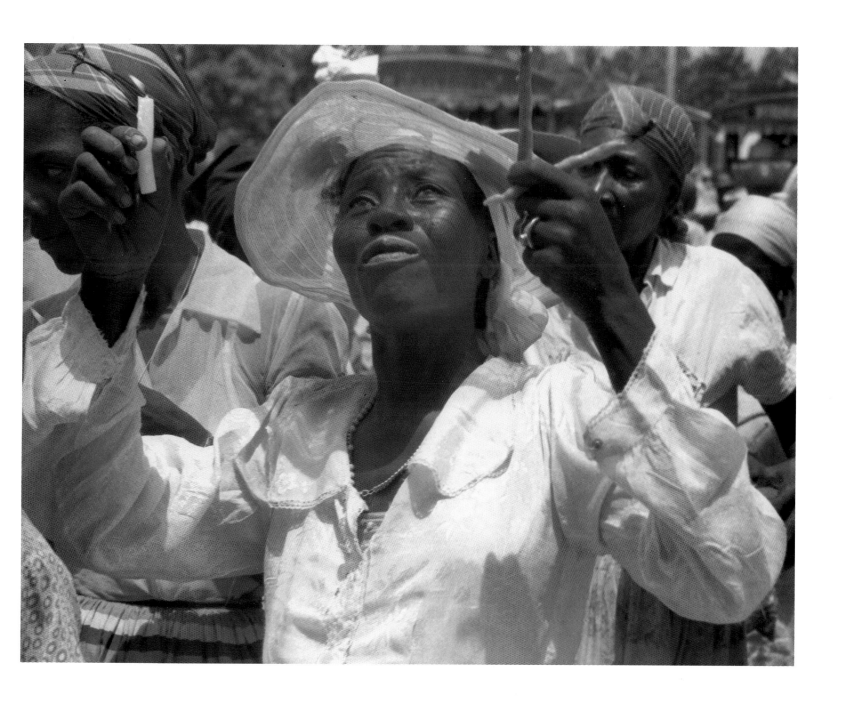

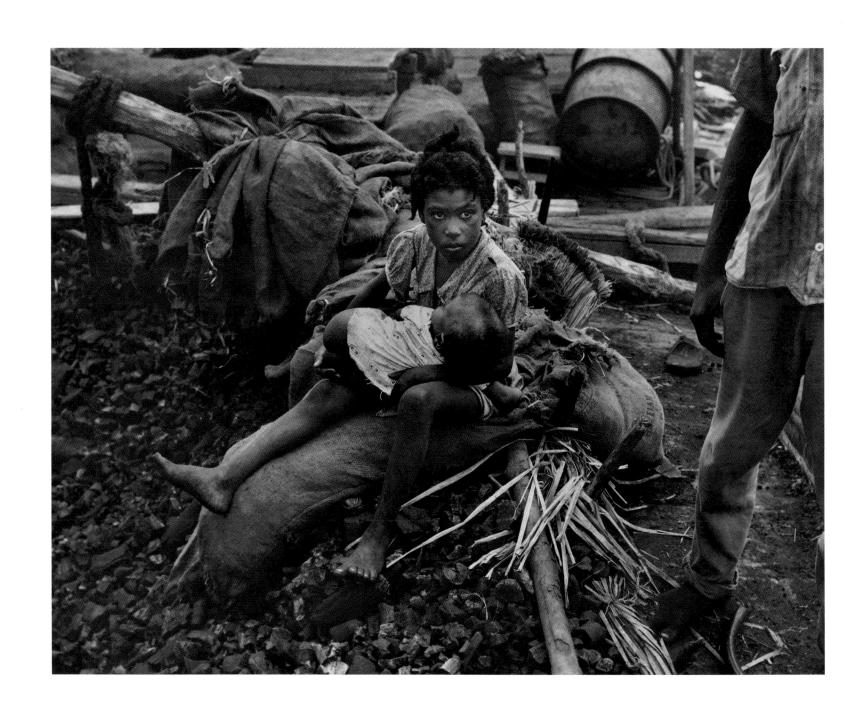

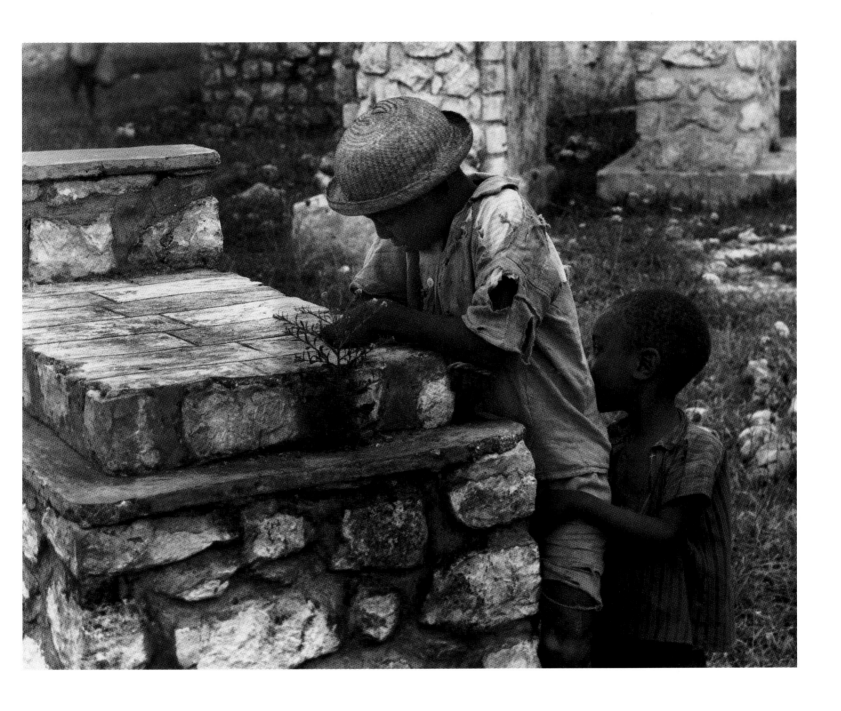

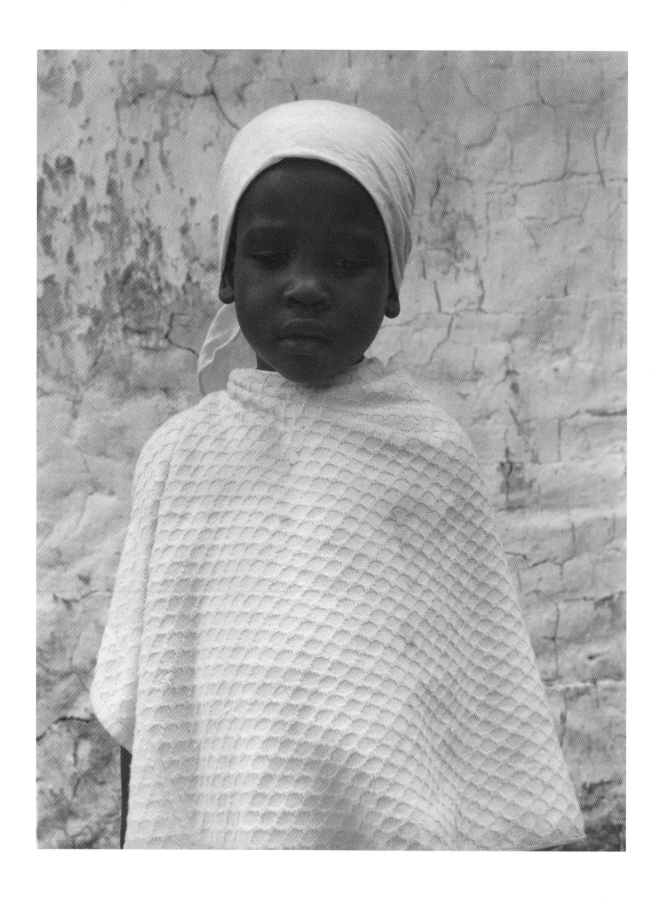

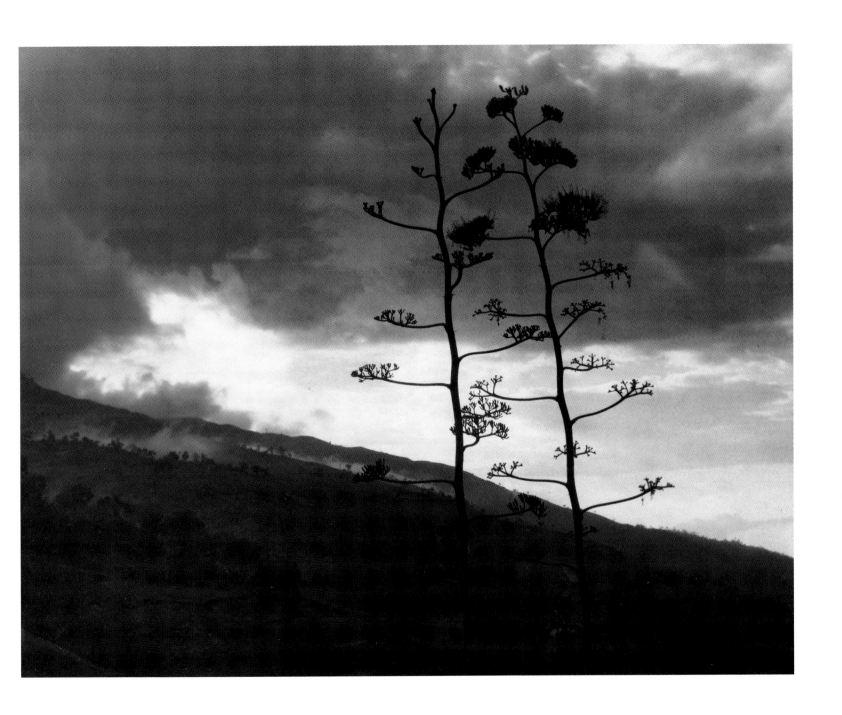

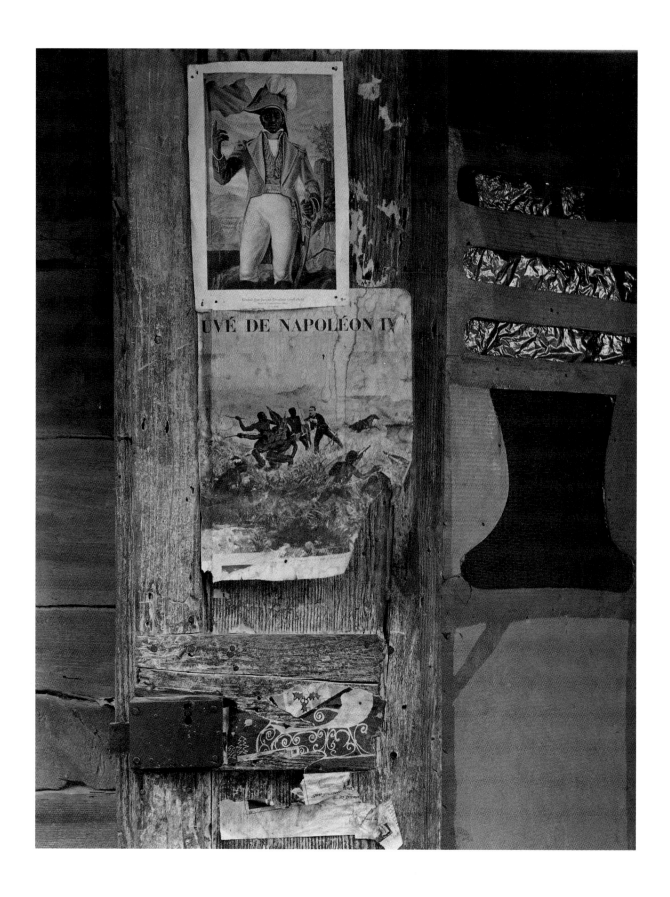

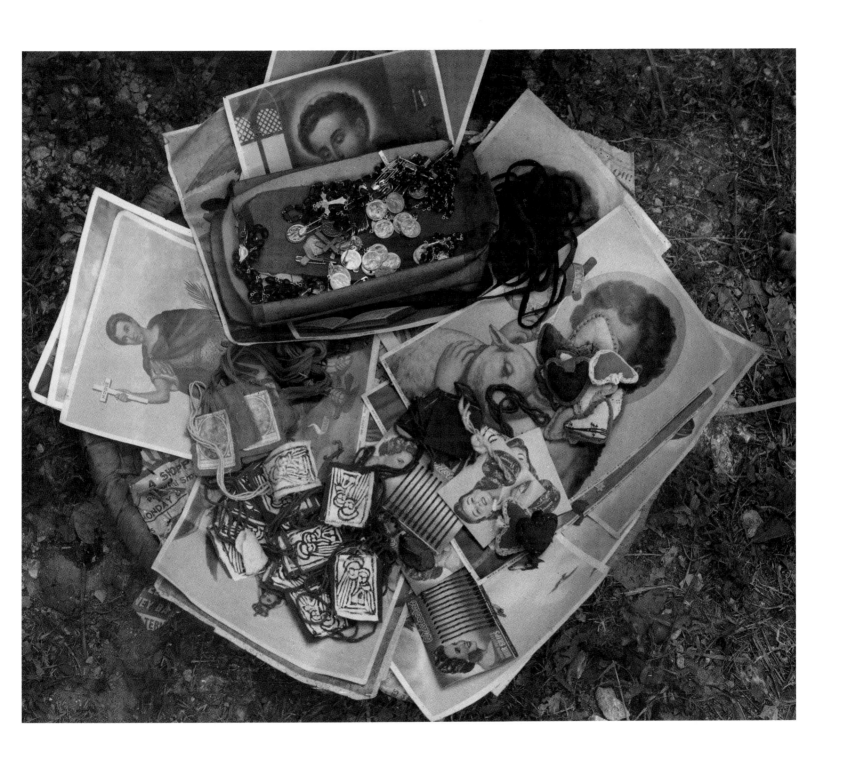

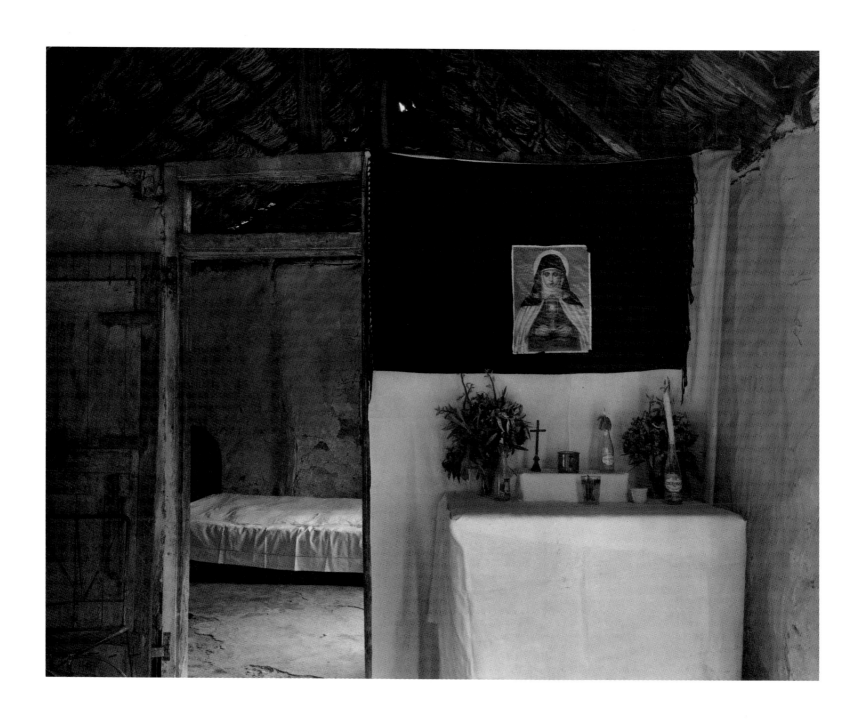

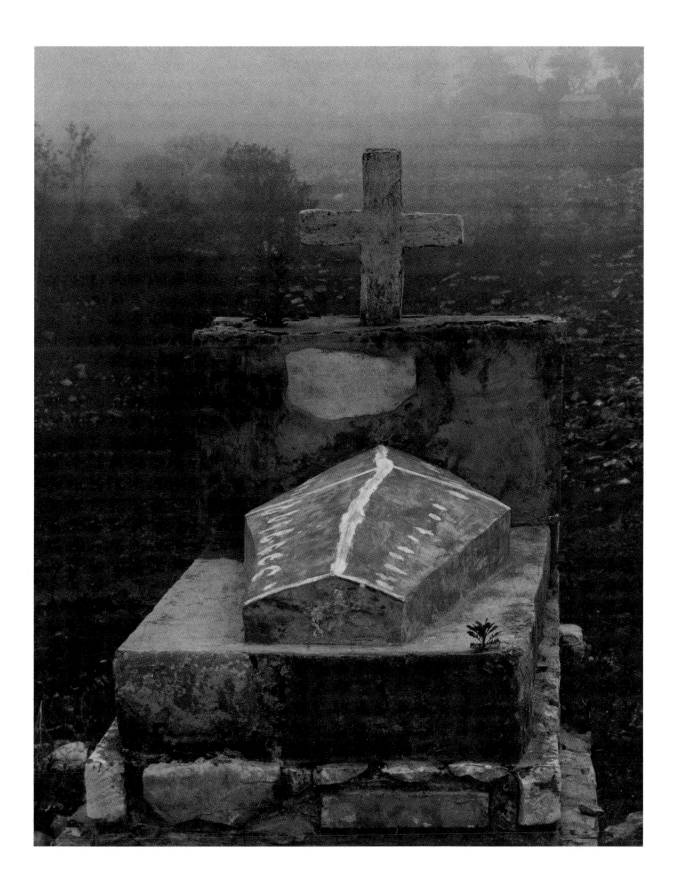

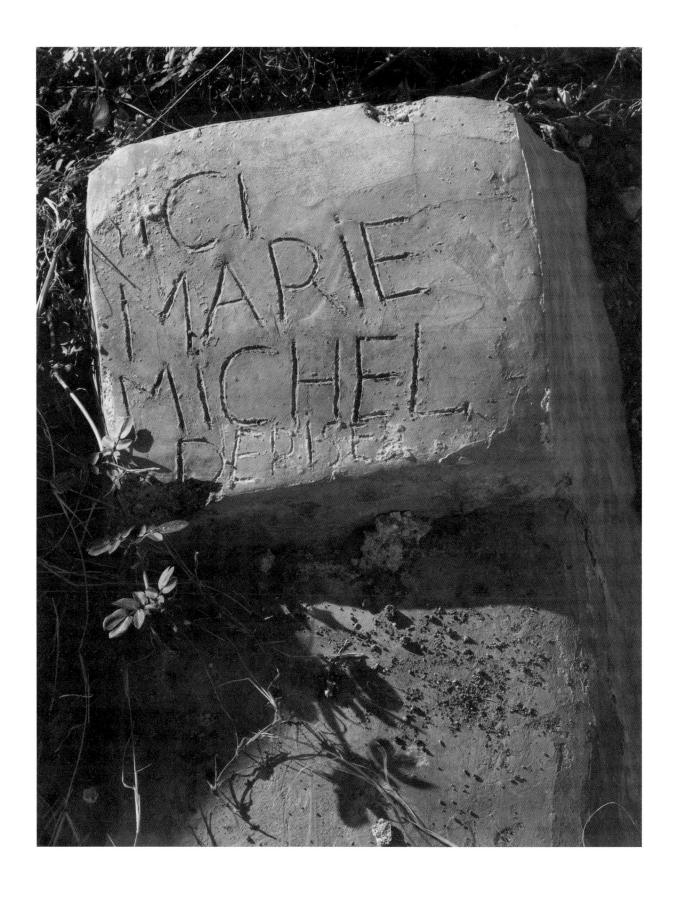

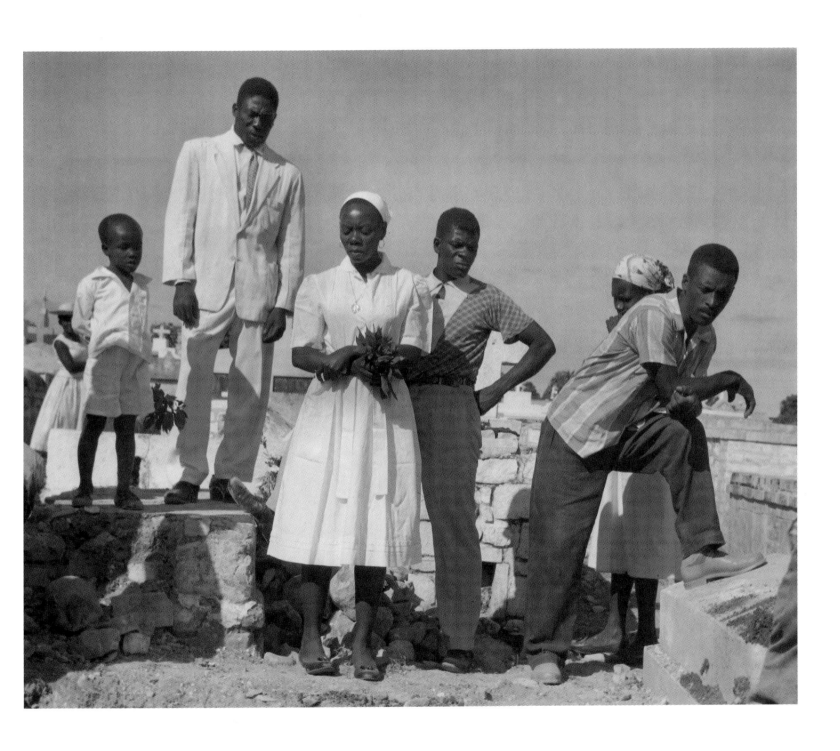

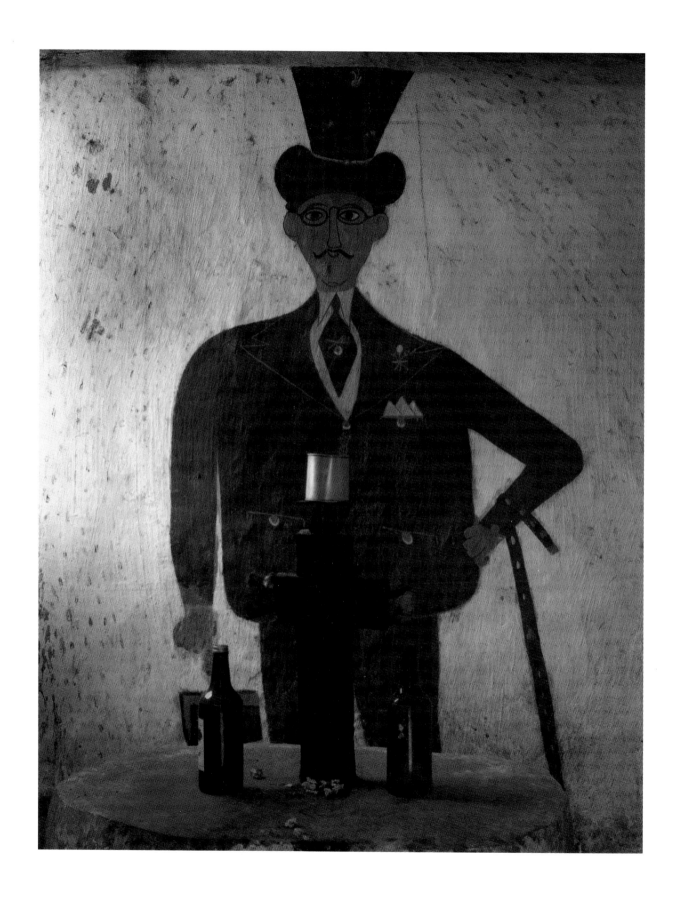

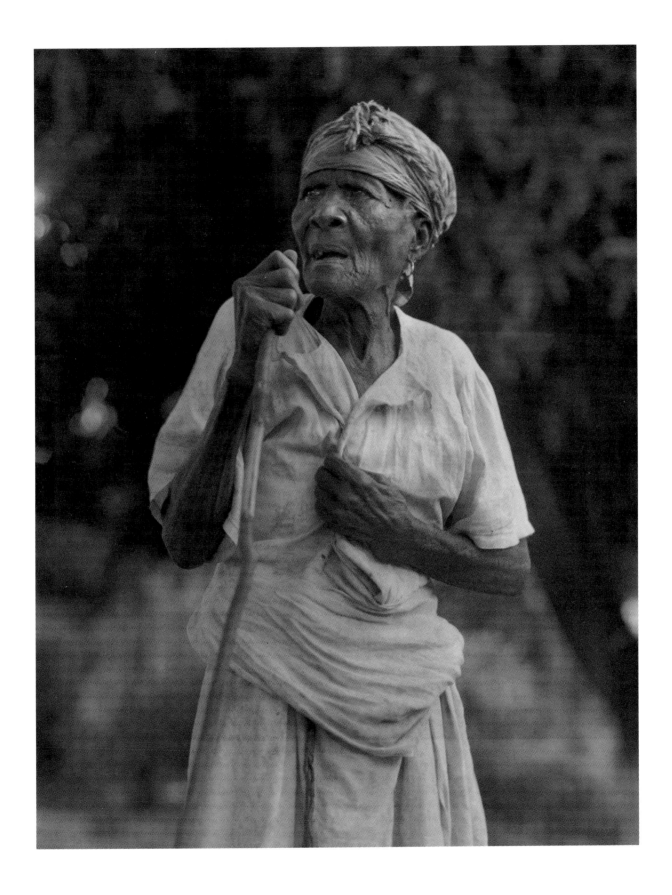

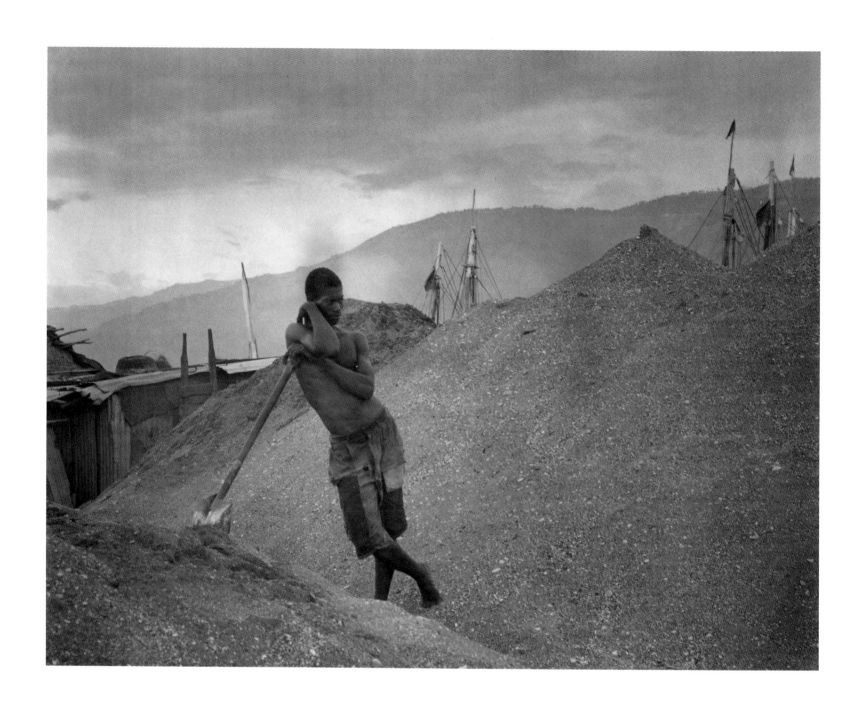

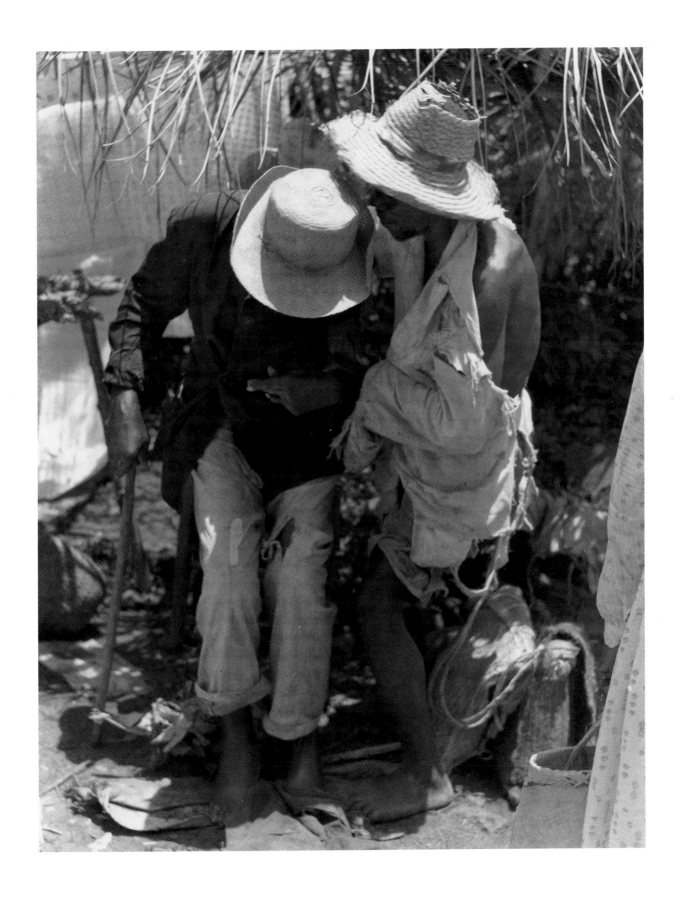

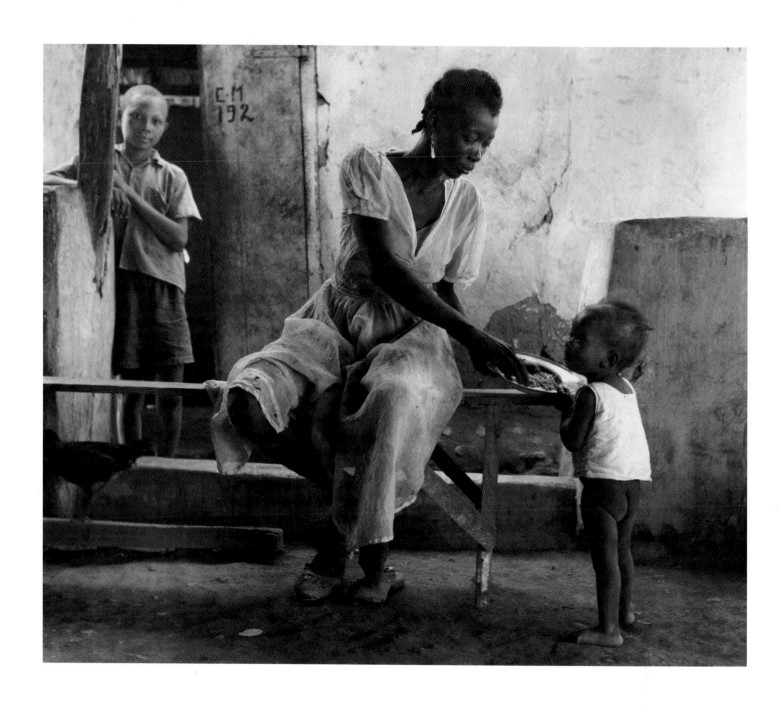

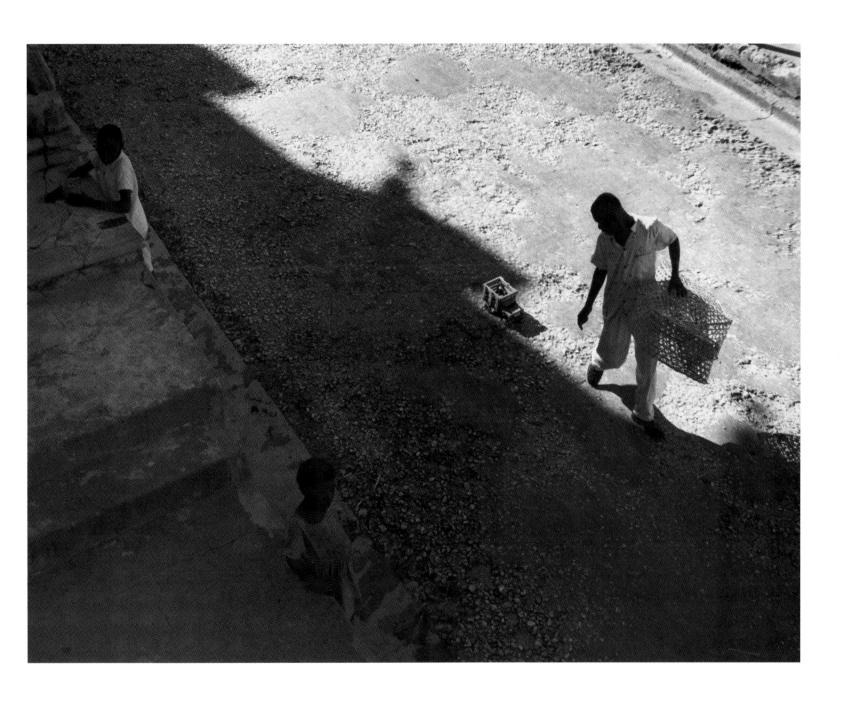

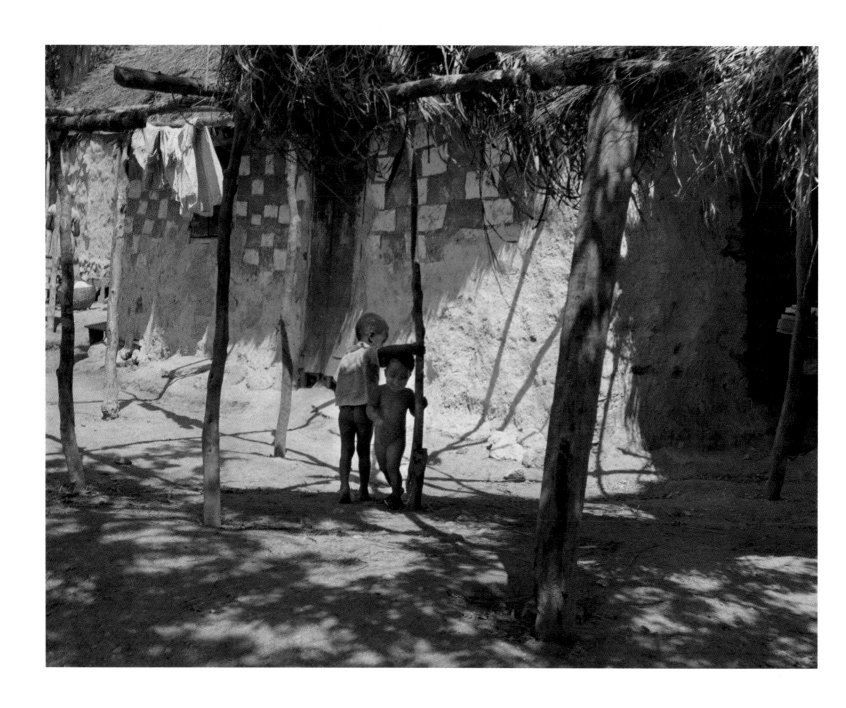

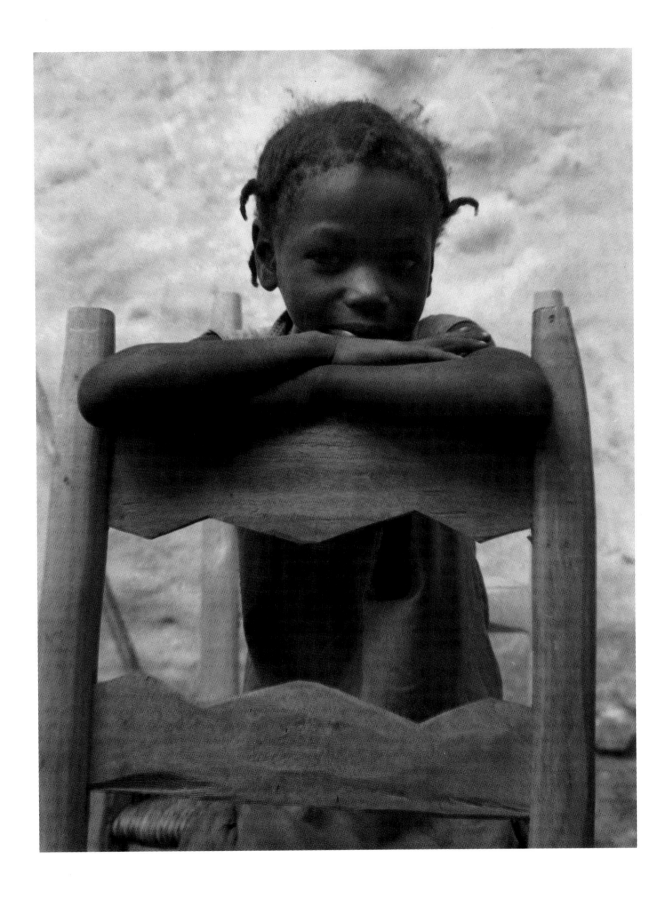

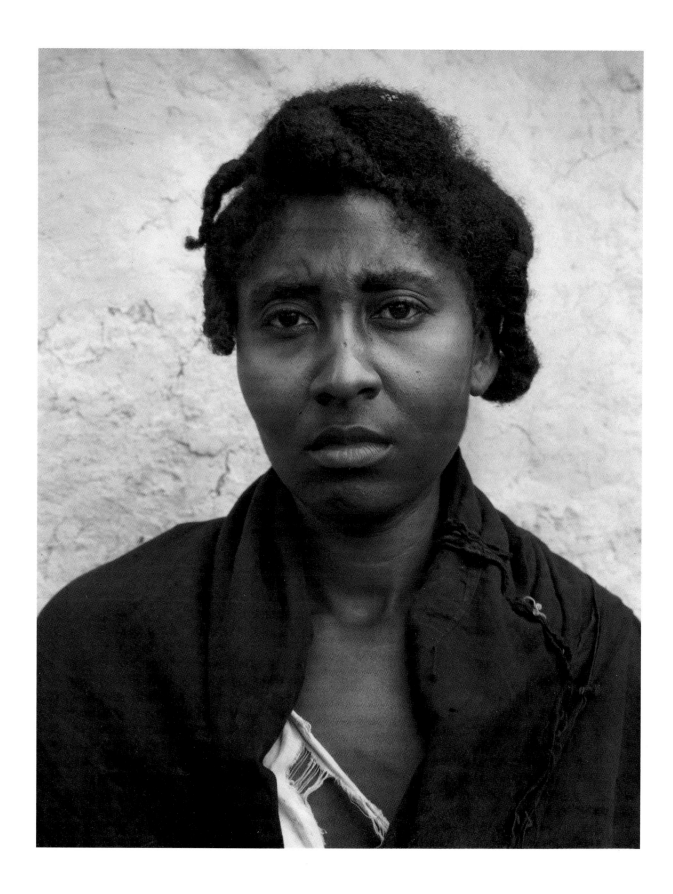

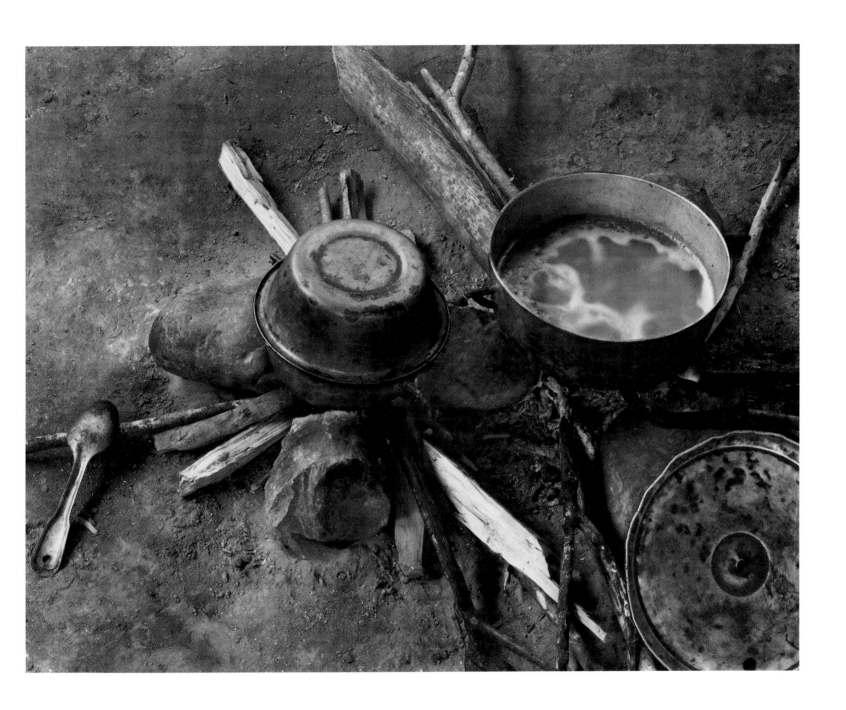

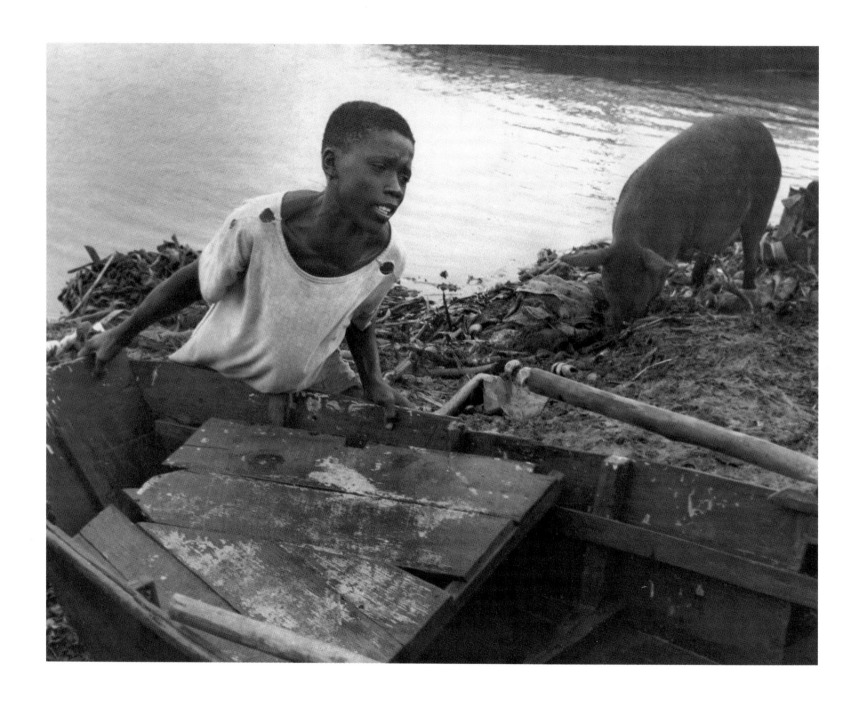

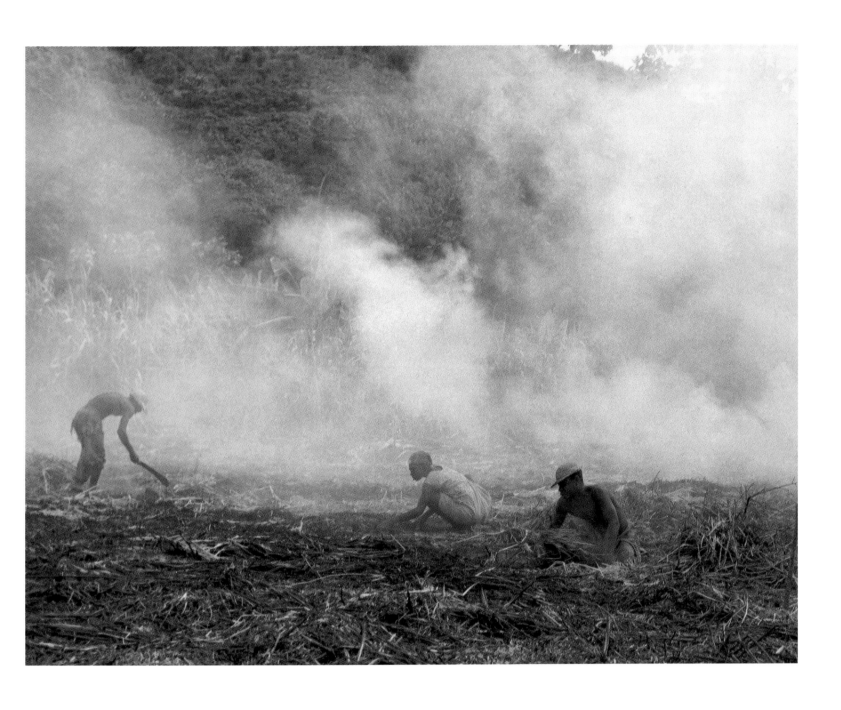

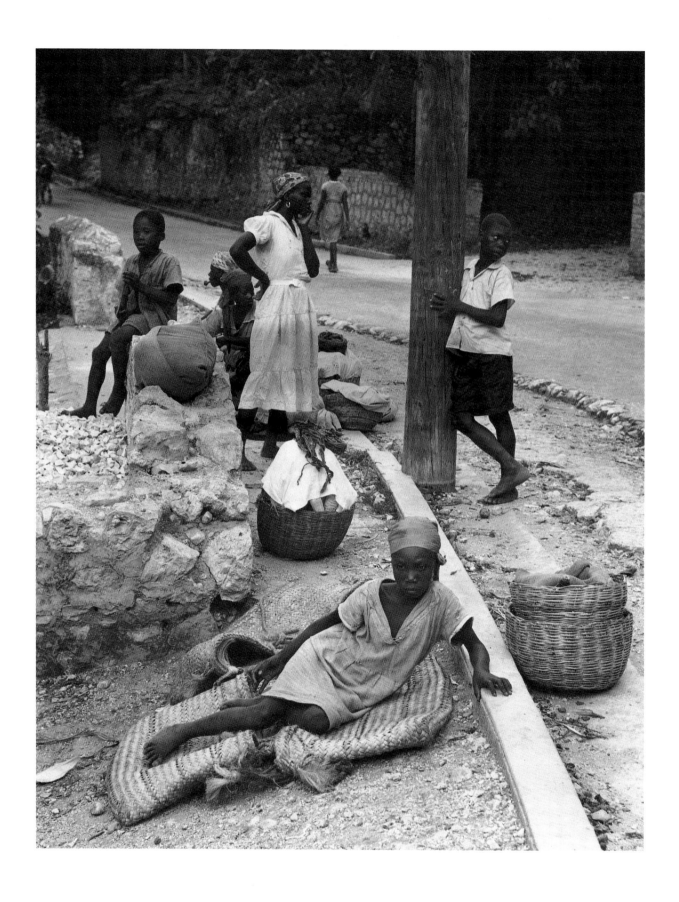

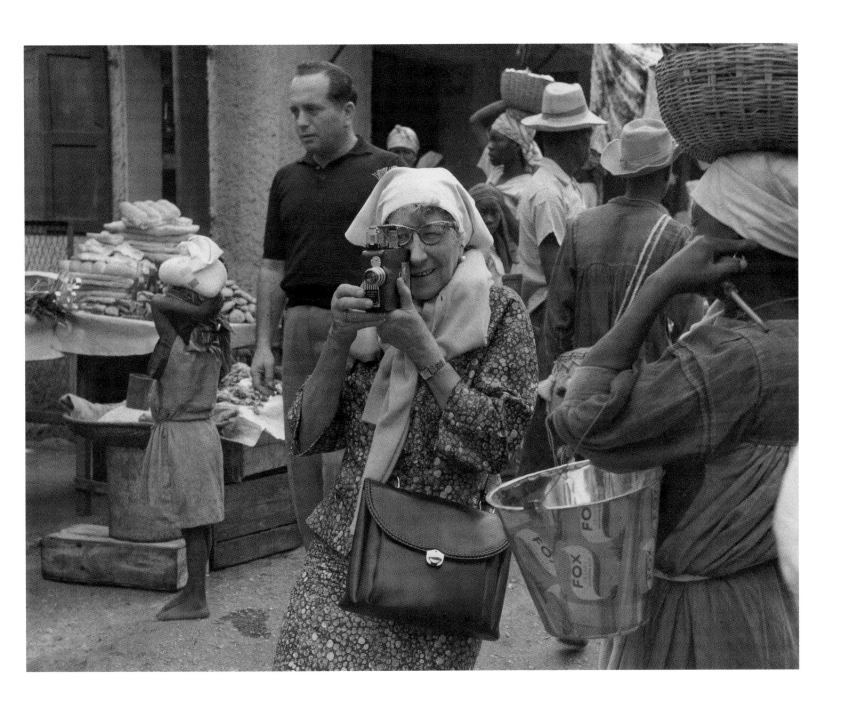

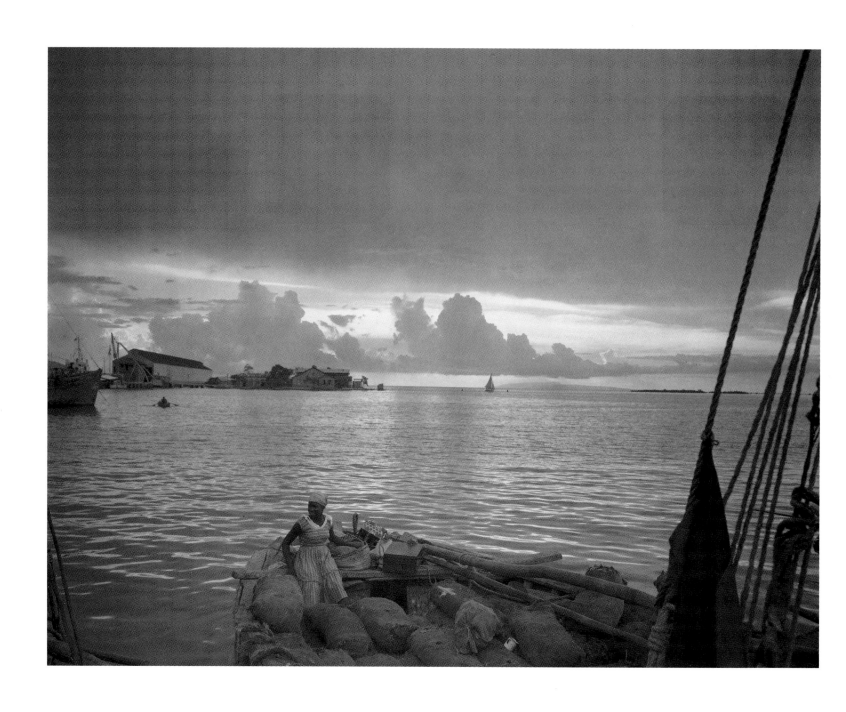

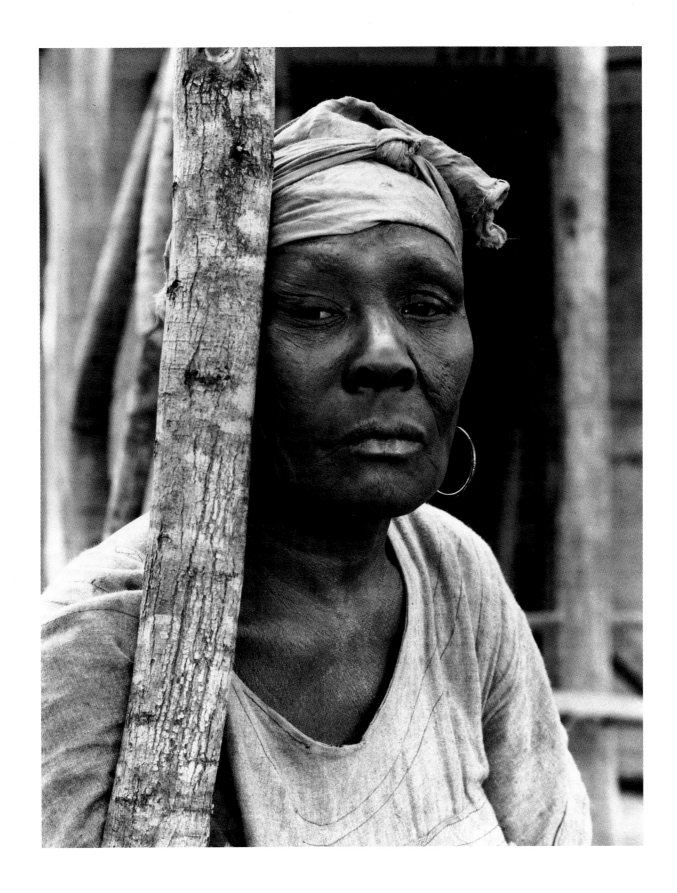

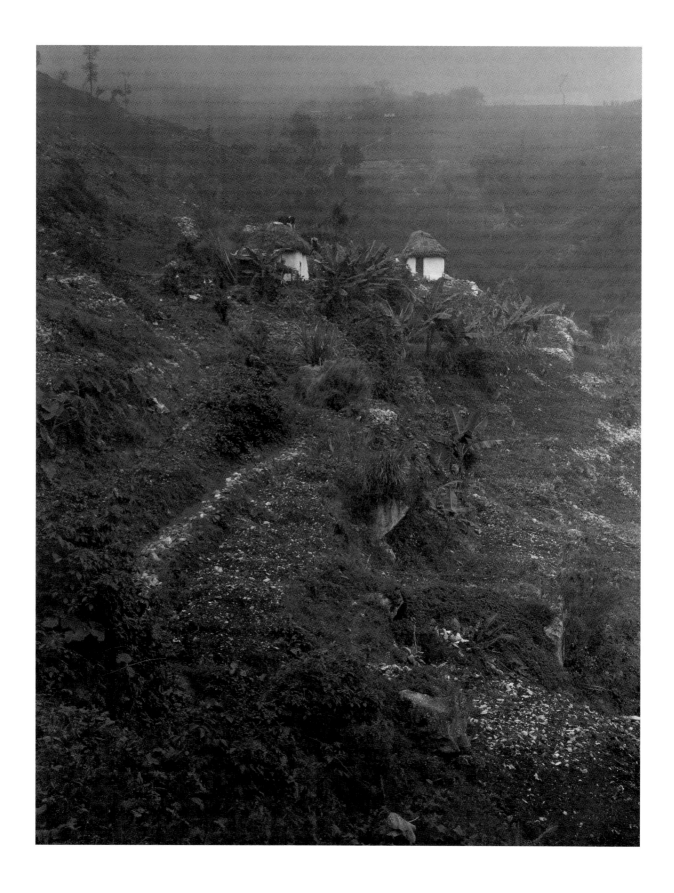

Ungemein interessant
ist seine letzte Entwicklungsphase:
Aufnahmen von den Parks und Liebeshainen Europas.
Eine Zauberhand stellt Menschen vor uns hin,
die in ständigem fruchtbarem Austausch
mit ihrer Umgebung leben und aus ihr Kraft und Nahrung beziehen.
Von diesen sensiblen Fotos geht ein leiser Zauber aus.
Oft zeigen sie nur ein paar Sträucher,
ein dahinschlenderndes Liebespaar, spielende Kinder
oder einsame Gestalten, denen die Sinne
zu schwinden scheinen,
weil sie das üppige Grün des Sommers förmlich überwältigt.

Europa
Europe

Intensely interesting is the latest development in his work;
the parks and lovers' woods of Europe.
Miraculously, we are given human beings;
who are getting sustenance and nourishment from their environment,
a constant positive feedback.
There is a tender magic quality in these subtle photographs.
Often there is nothing there but a bit of woods,
lovers strolling, children playing or isolated figures
that seem to be swooning,
quite overcome by a summer's forest.

Lou Stettner, 1976

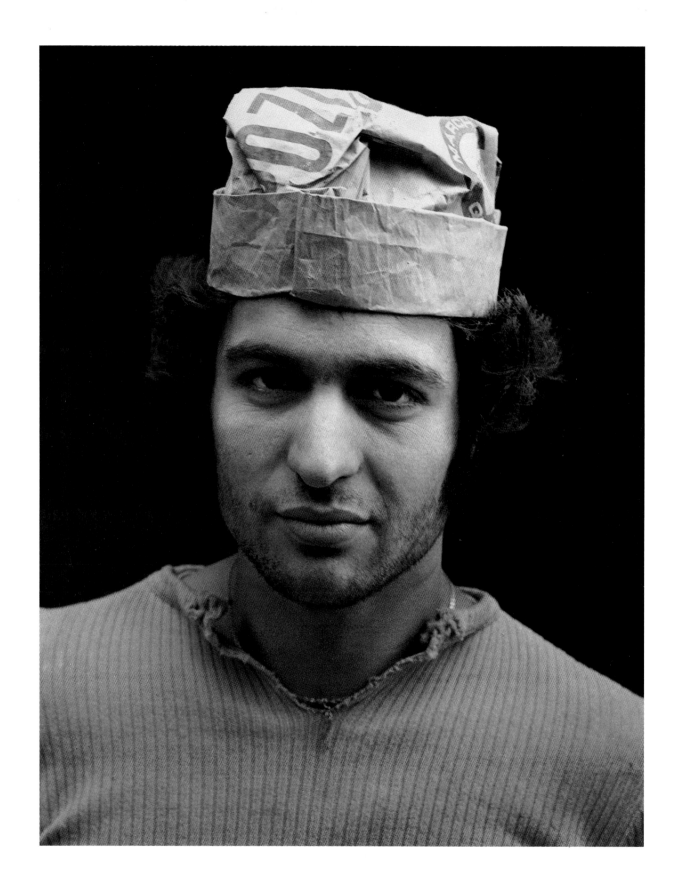

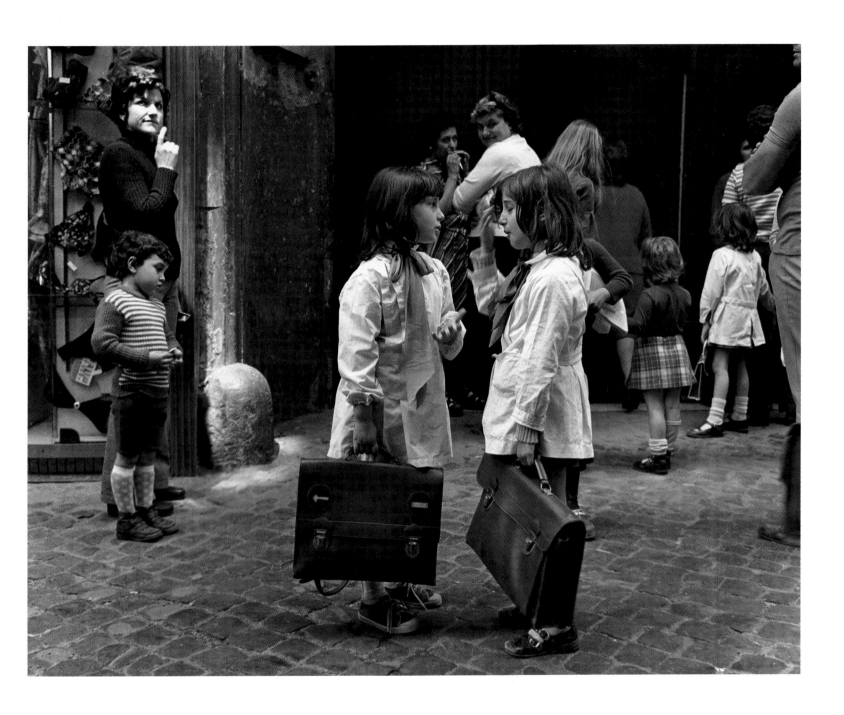

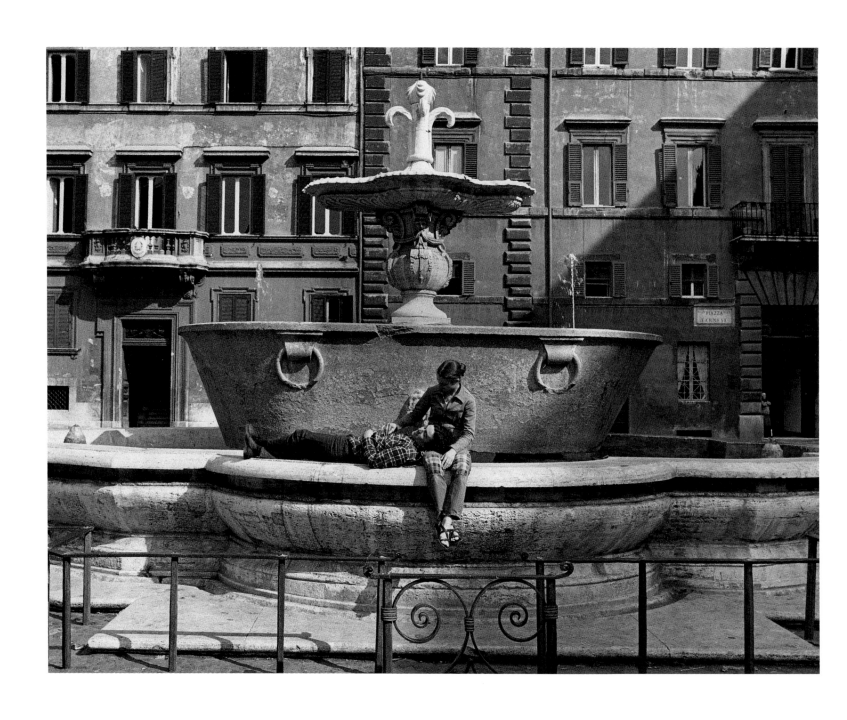

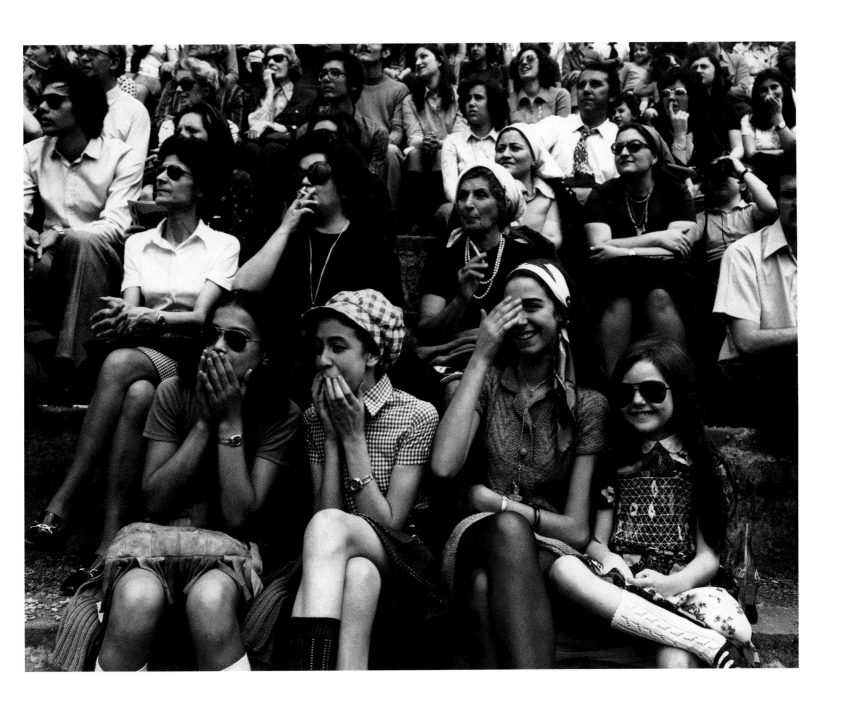

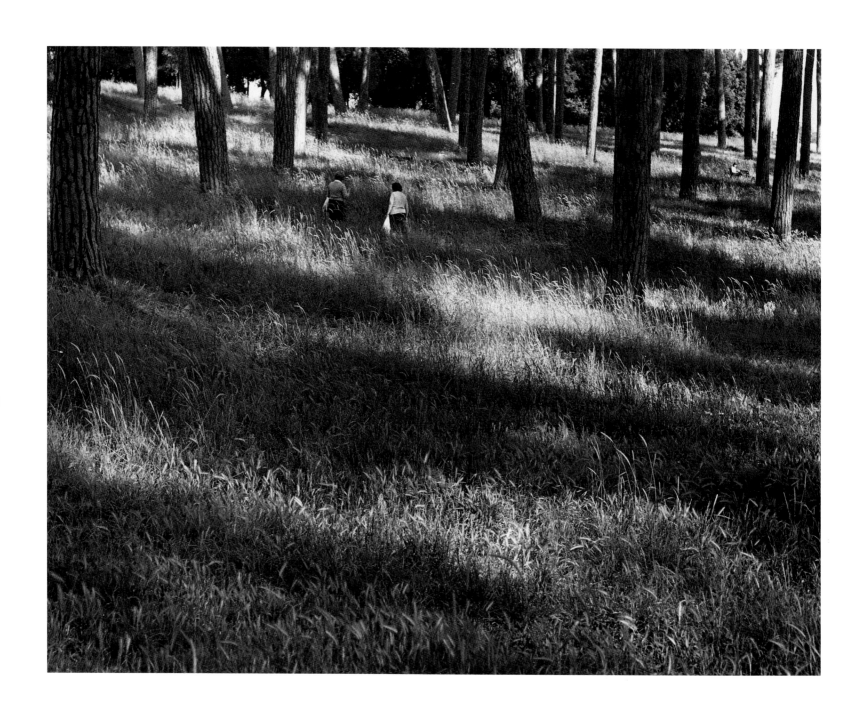

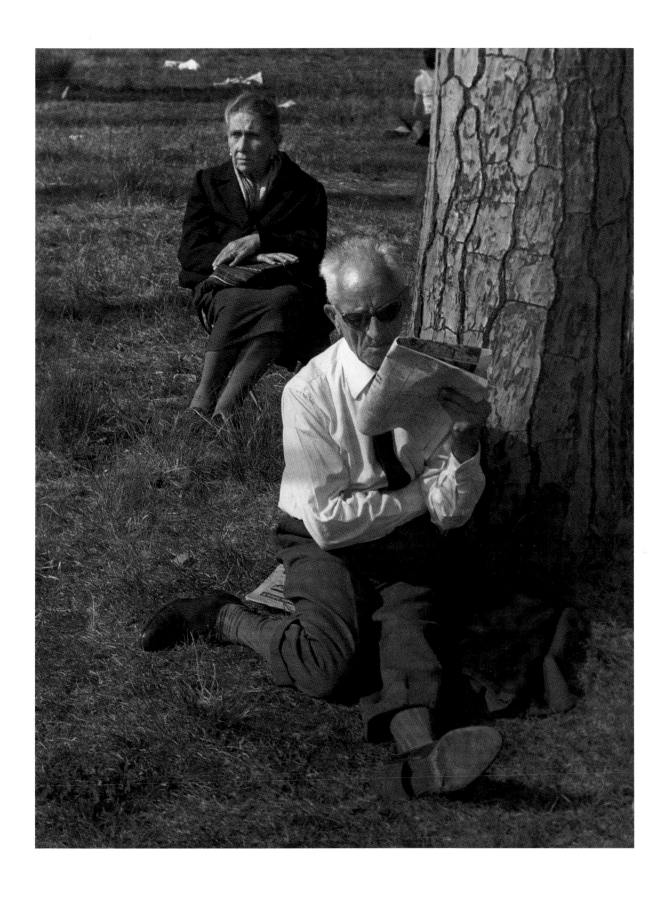

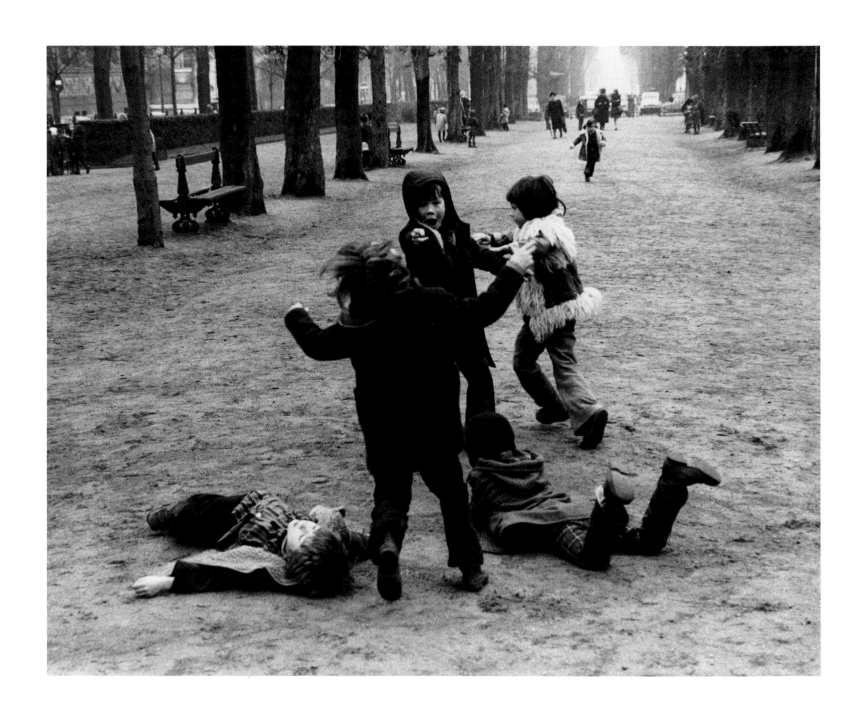

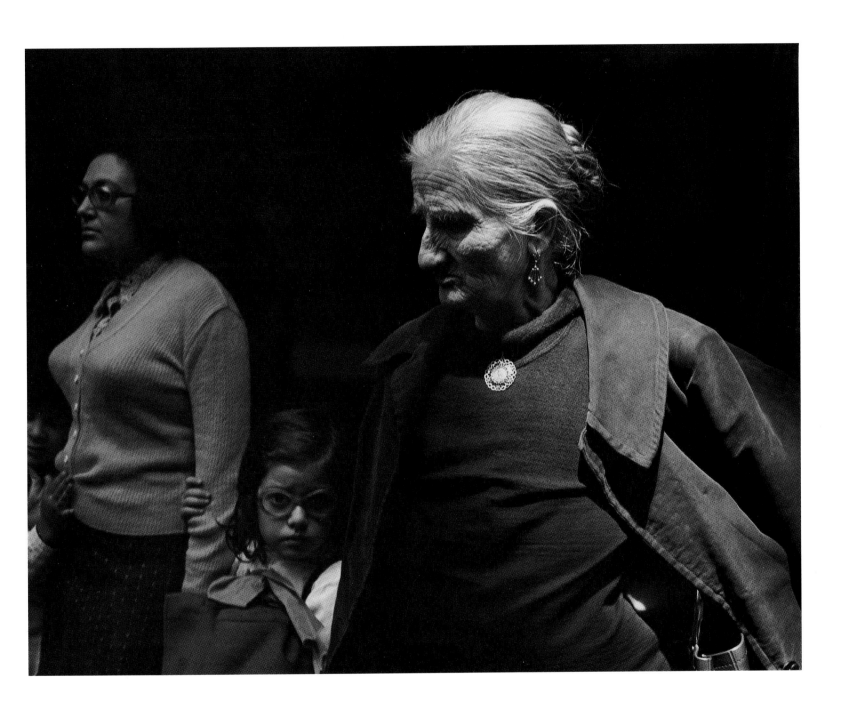

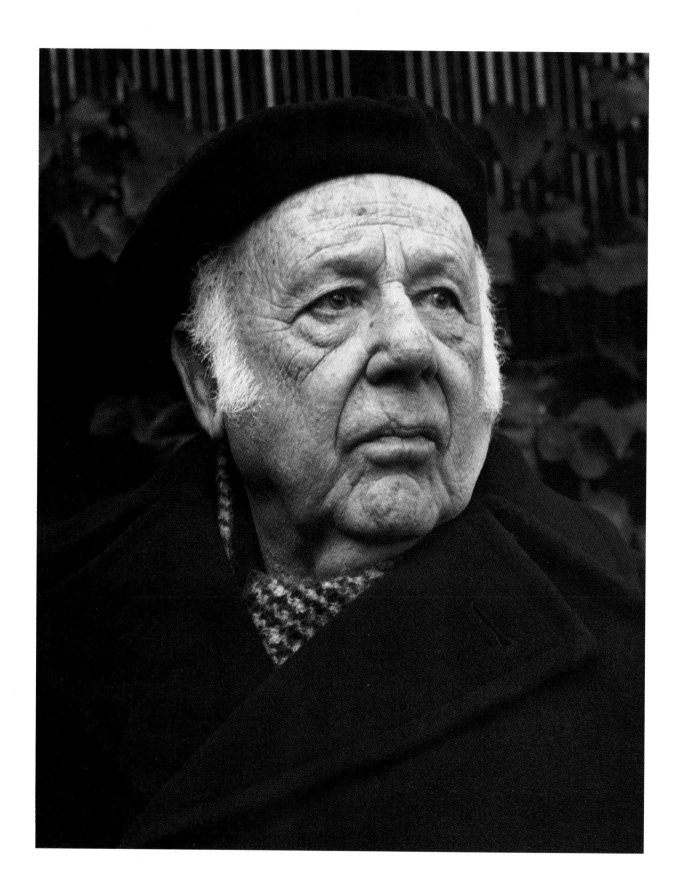

Seine Modelle sind verletzlich,
aber er nutzt sie nicht aus.
Er hat Mitgefühl mit Menschen im Elend,
und er erkennt ihre innere Kraft.
Seine Porträts offenbaren die Würde,
die diesen Menschen eigen ist,
gleichgültig, wie arm sie sind.
Sie blicken direkt in die Kamera,
offen, vertrauensvoll, nicht unterwürfig.

Long Island City

His subjects are vulnerable,
but he does not take advantage of them.
He has compassion for human beings
in the midst of misery,
and he recognizes their inner strength.
His portraits reveal the dignity
of his subjects, no matter how poor.
They look directly into the camera
without artifice, without submission.

Stephen Perloff, 1976

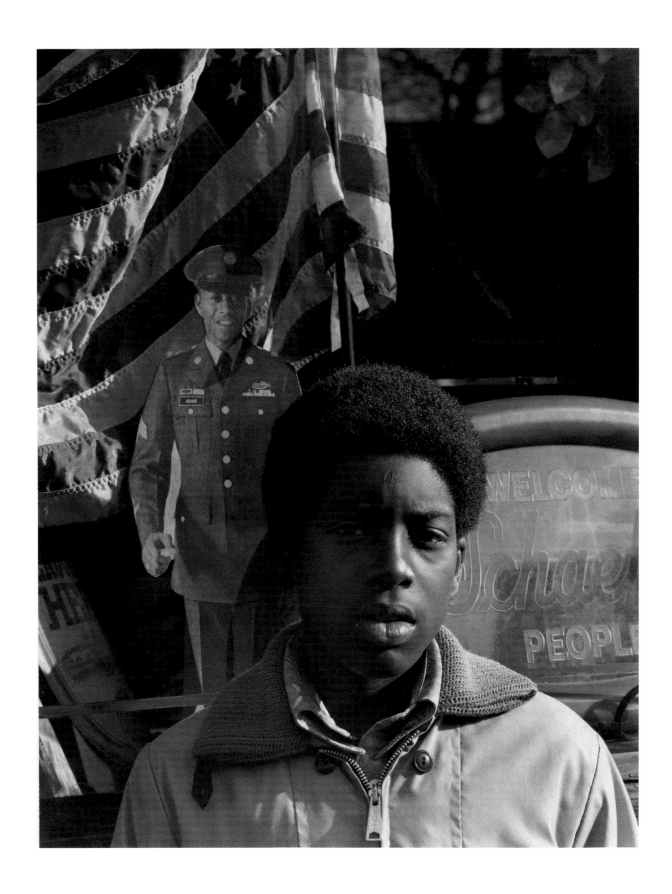

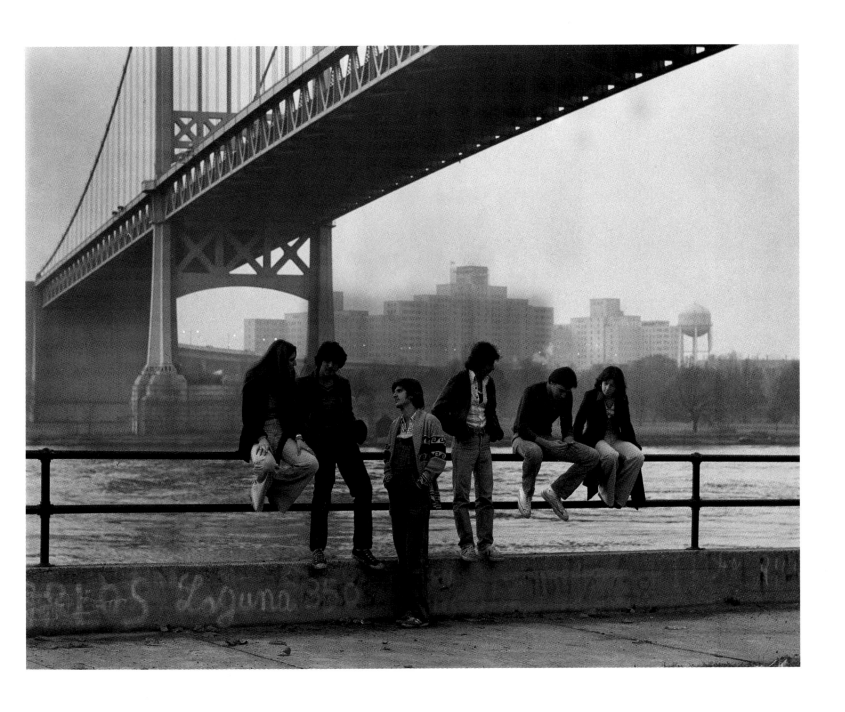

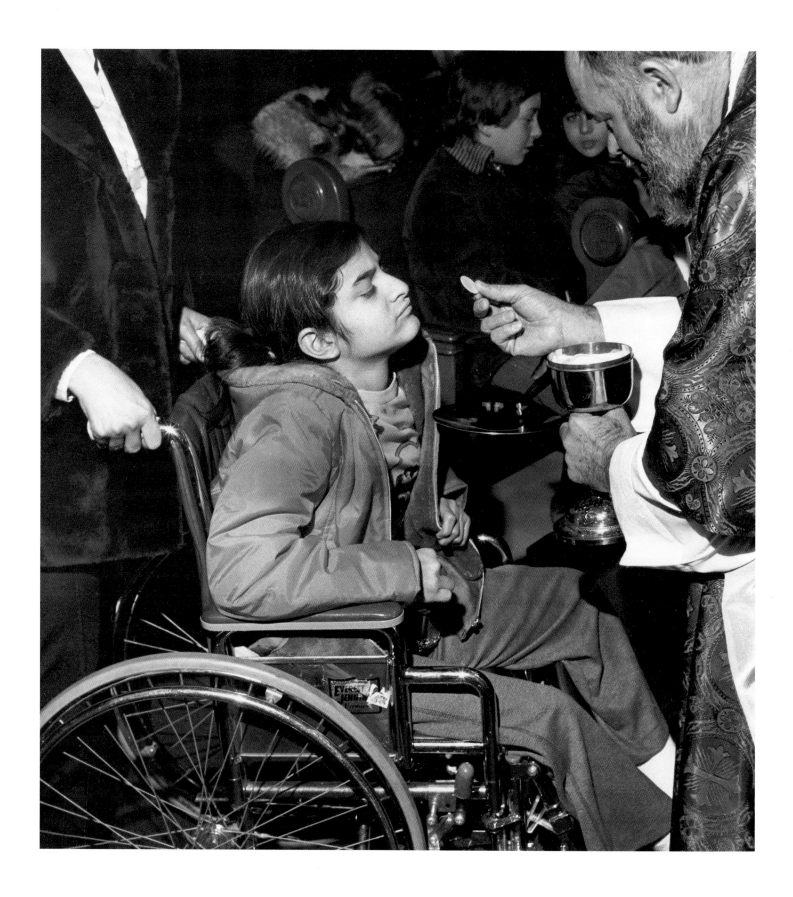

Walter Rosenblum ging mit seiner Kamera in die South Bronx
und verbrachte dort fast ein Jahr,
um ihre Einwohner kennenzulernen und, von ihnen akzeptiert,
ungestört ihren Alltag fotografieren zu können ...
Statt sensationslüstern den Verfall und die Verkommenheit
in diesem vernachlässigten Stadtviertel auszuschlachten,
hat er in seinen Fotos Fürsorge und Wärme,
Vitalität und physische Schönheit festgehalten.
Ein Park, ein Krankenhaus, eine Schule und ein Senioren-Zentrum
stehen im Mittelpunkt seiner Aufmerksamkeit.
Allmählich gelang es ihm, den Argwohn zu überwinden,
der einem Fotografen für gewöhnlich
hier entgegenschlägt, und nun wartete er auf den richtigen Augenblick,
in dem er „unsichtbar" werden und den fröhlichen Überschwang,
die Zärtlichkeit, die Anteilnahme und die innere Kraft einfangen konnte,
die in manchen ganz gewöhnlichen Augenblicken zutage tritt.

South Bronx

Walter Rosenblum took his camera to the South Bronx
and spent the better part of a year getting to know people
in order to be able to photograph, accepted and unheeded, the residents
of the area during the course of daily life ...
Instead of exploiting the sensationalism of deterioration
and dereliction in this blighted urban environment,
he has recorded caring and warmth, vitality and physical beauty.
Concentrating on a park, a hospital, a school and a senior citizens' center,
he gradually overcame the suspicions that
a photographer faces and began to wait for the right moment when he became
„invisible" and could catch the exuberance, tenderness,
concern and guts that grace some of the most ordinary moments.

Martica Sawin, 1980

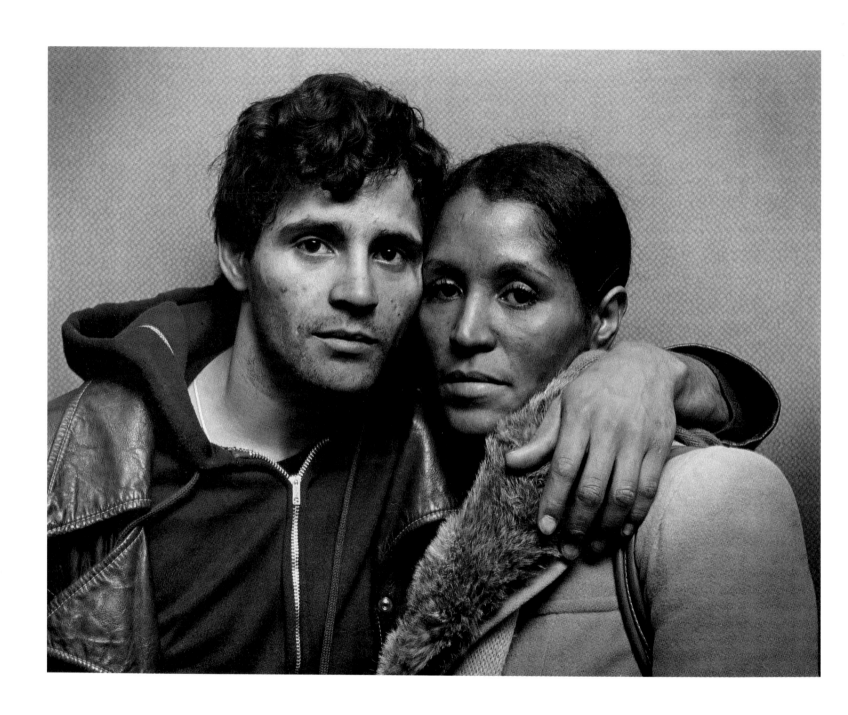

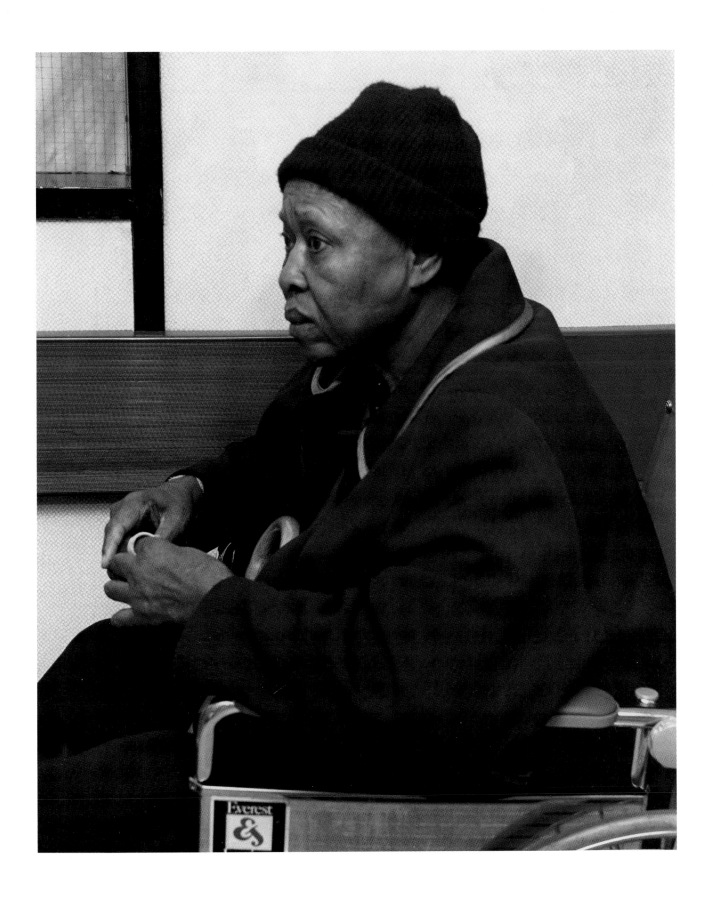

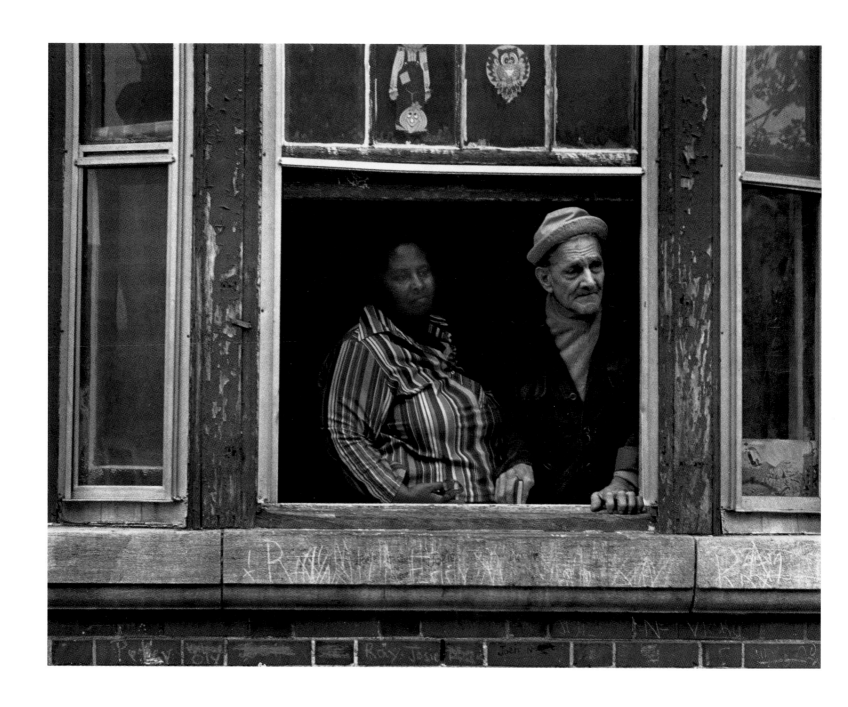

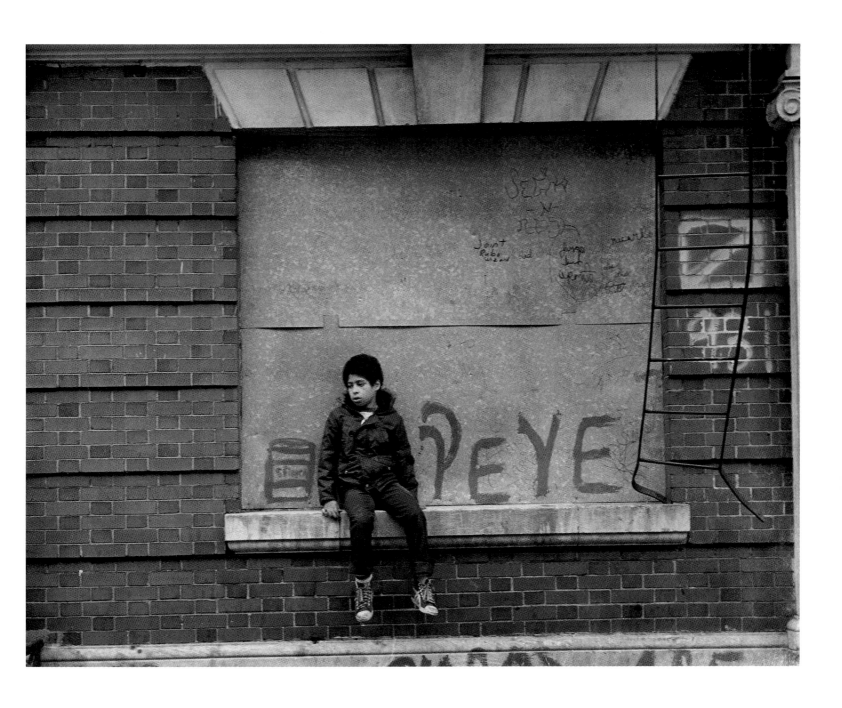

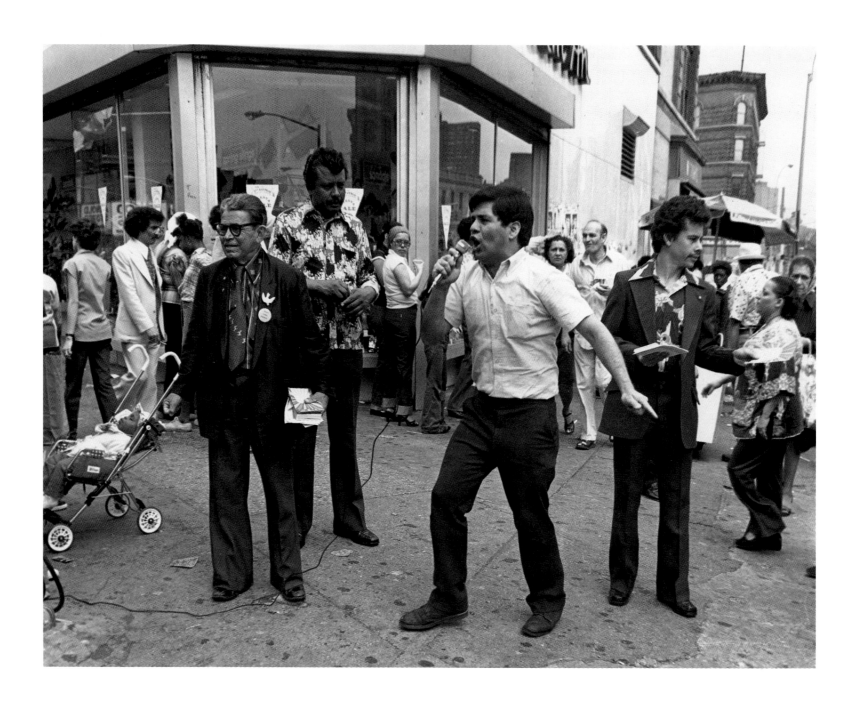

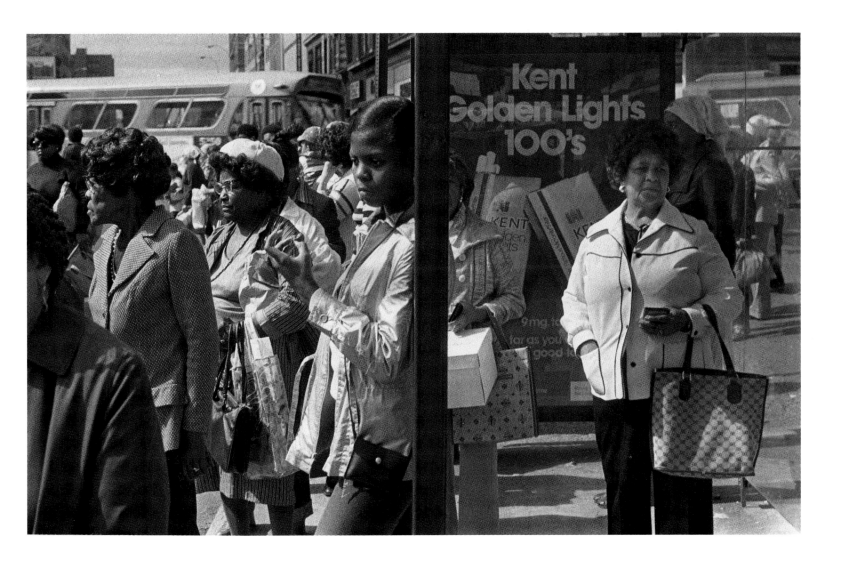

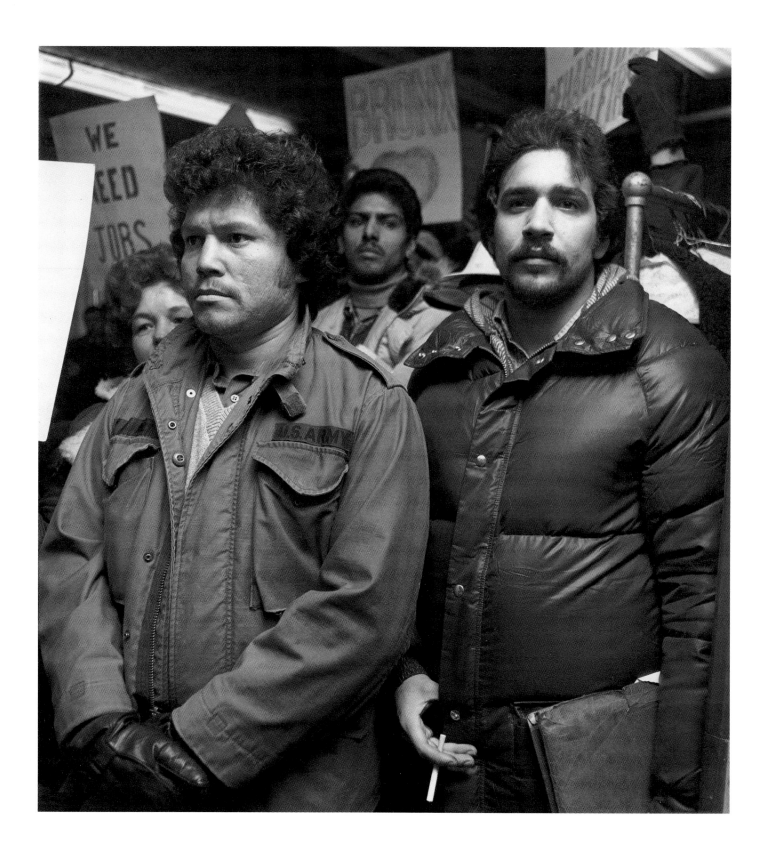

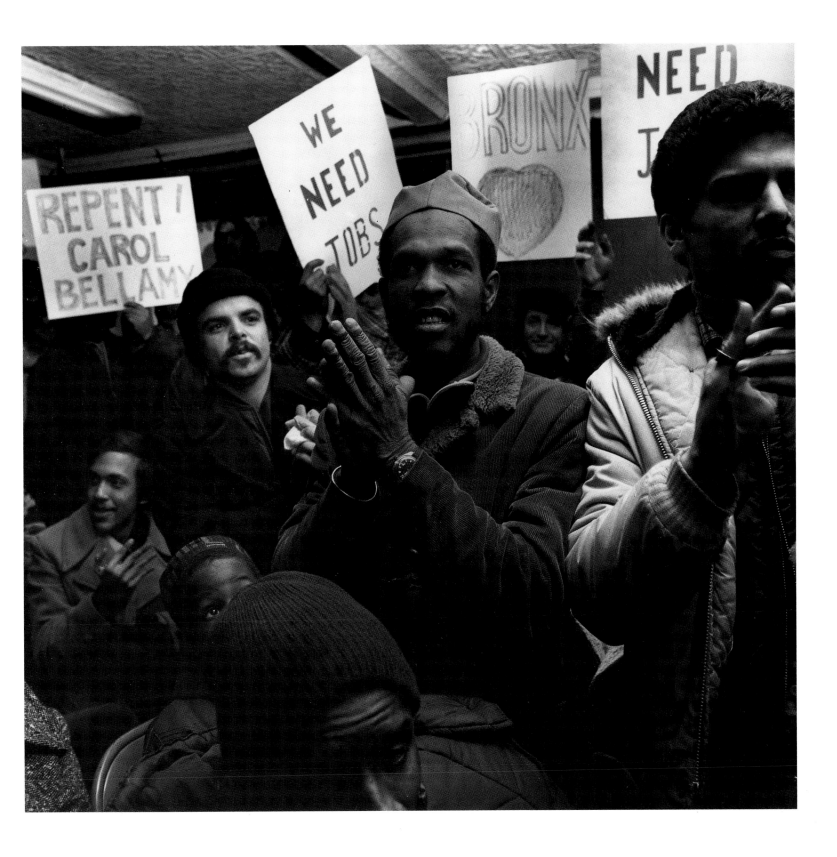

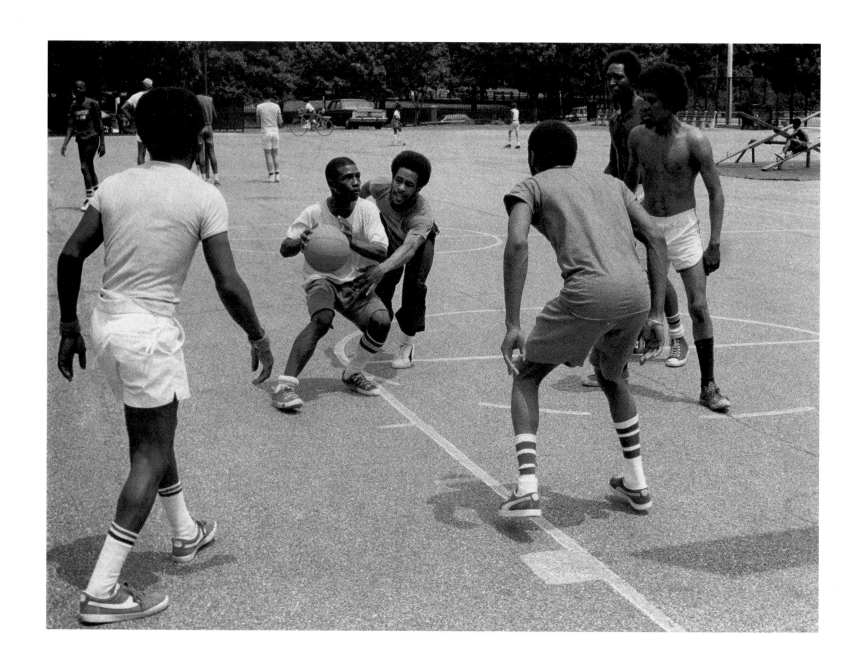

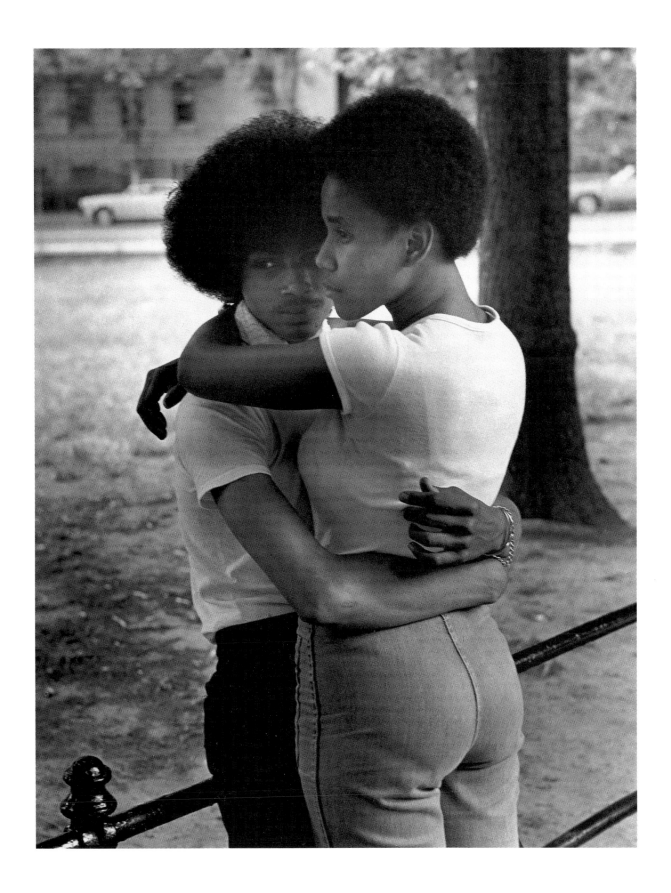

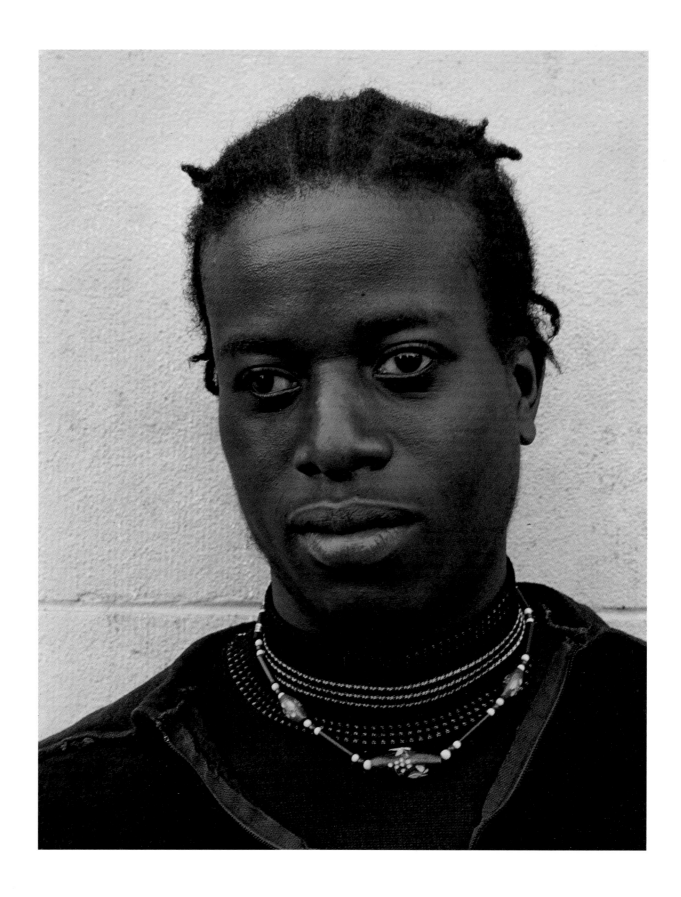

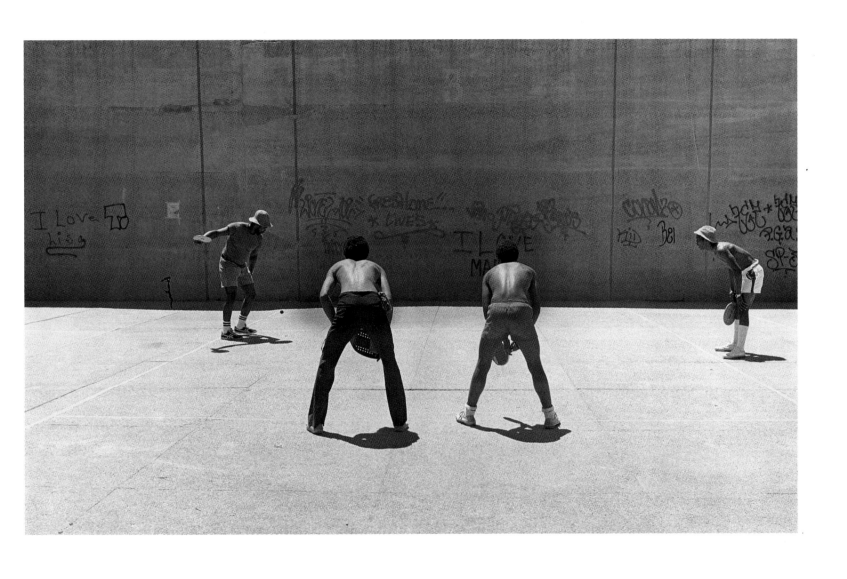

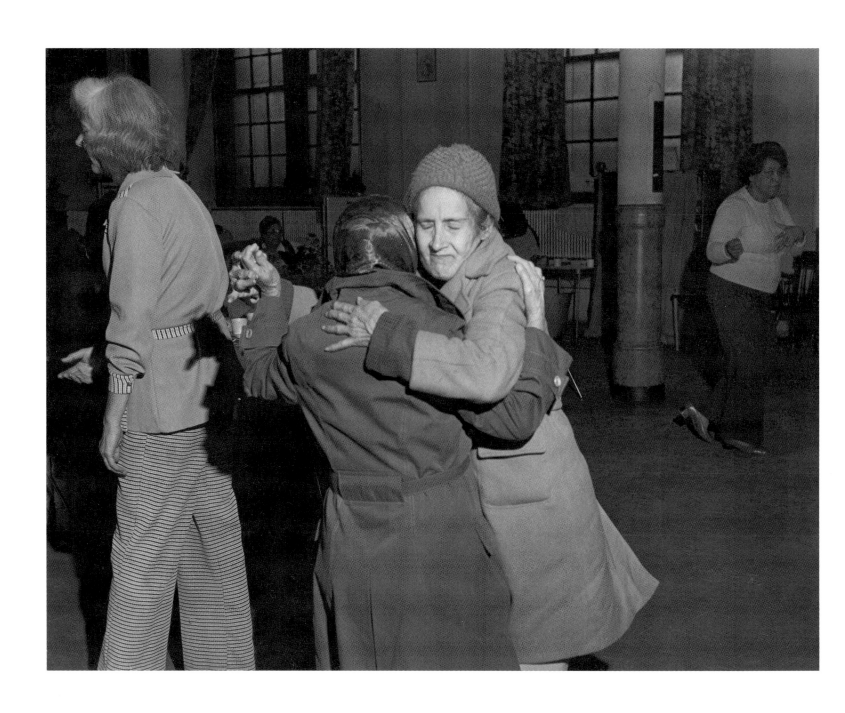

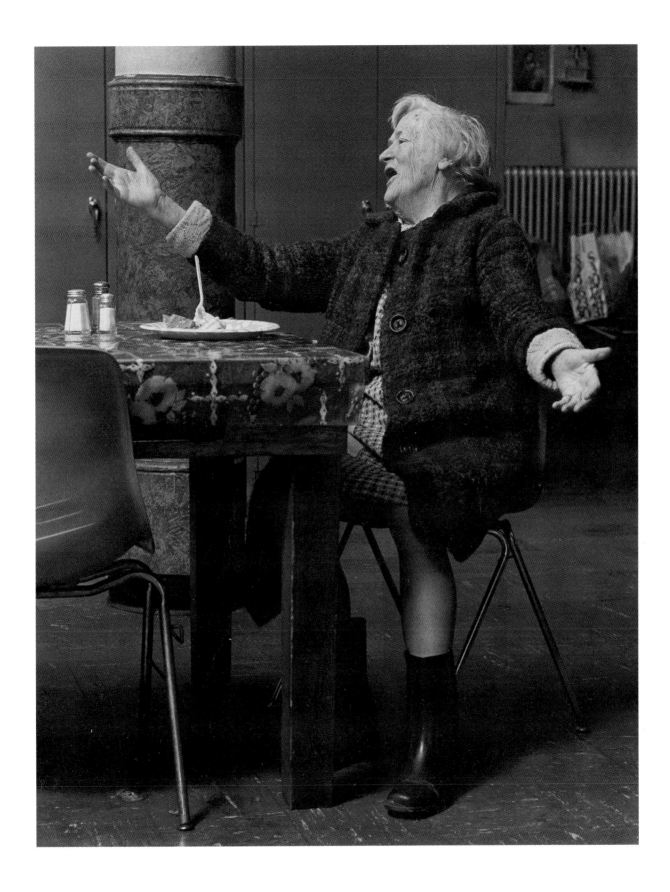

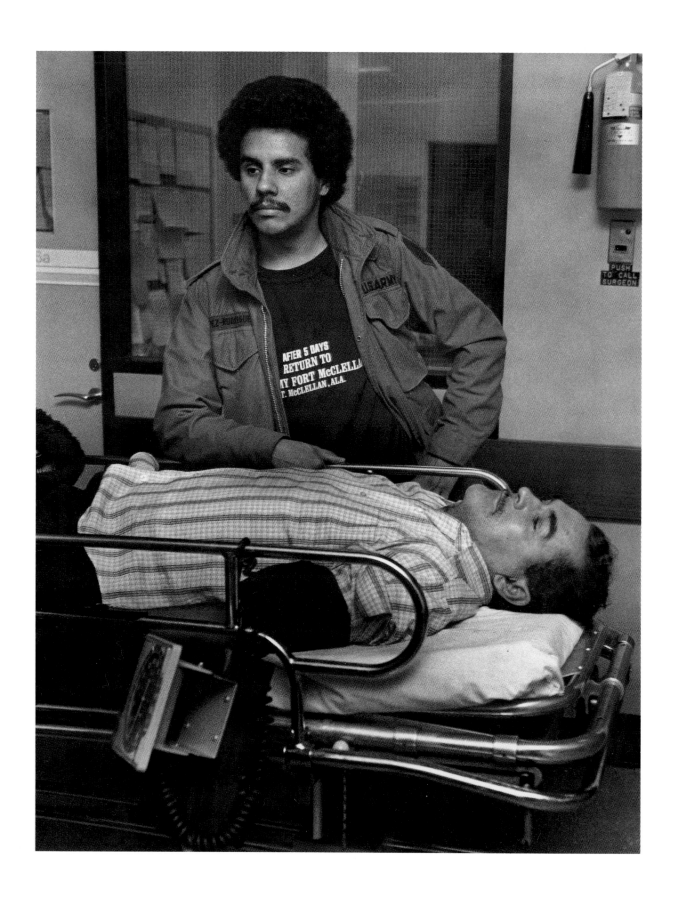

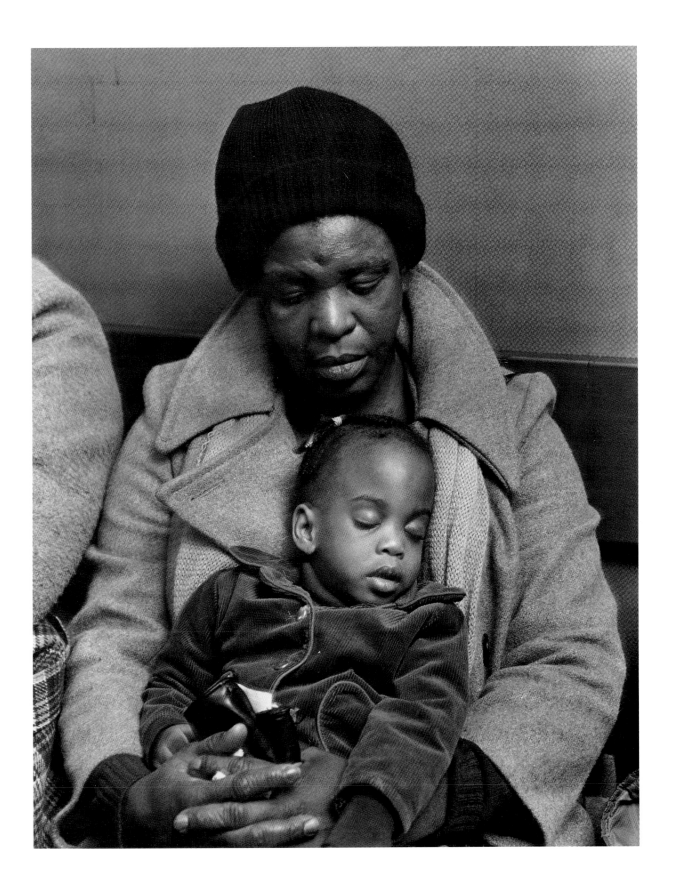

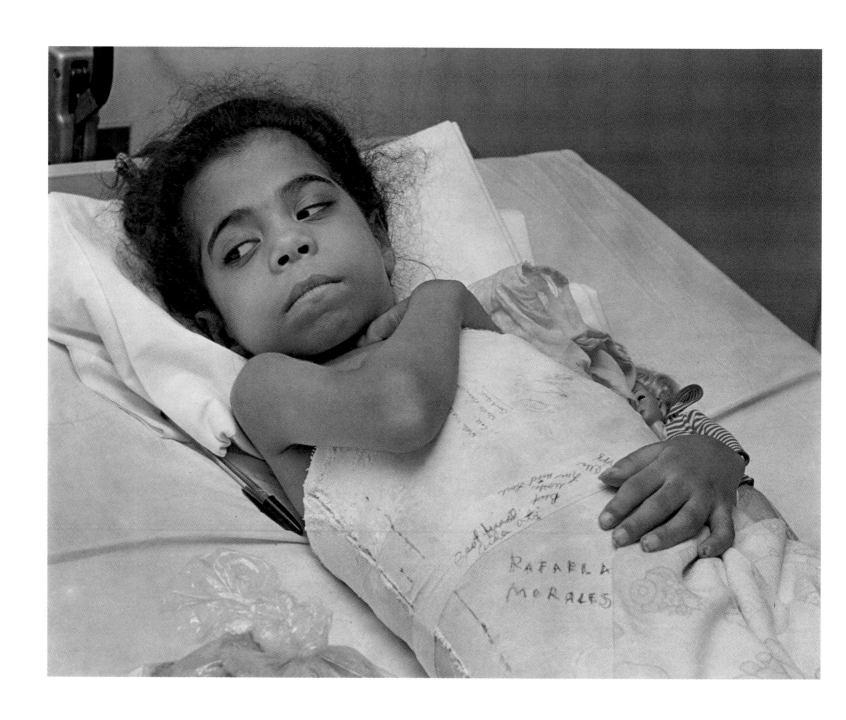

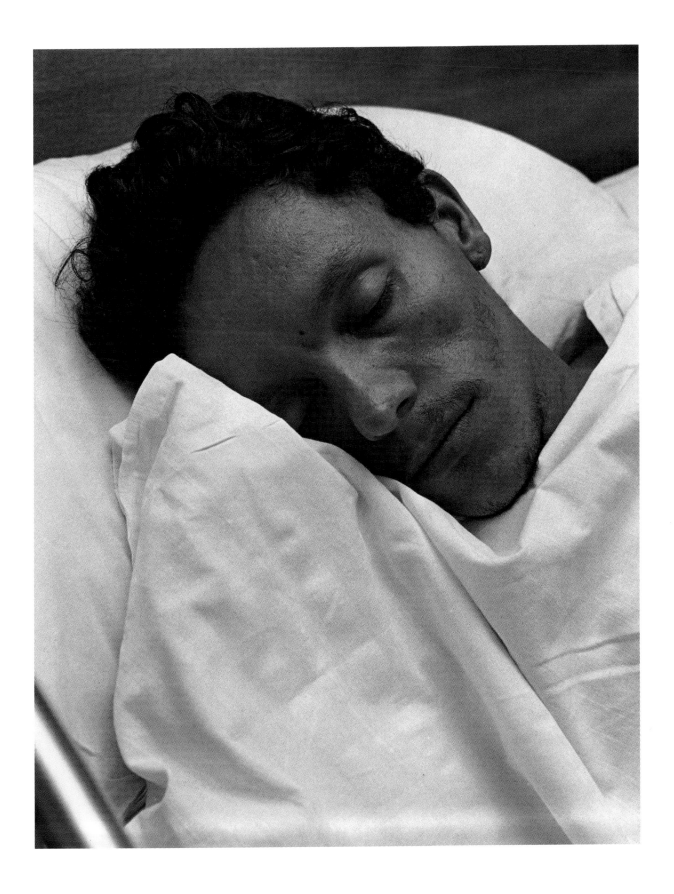

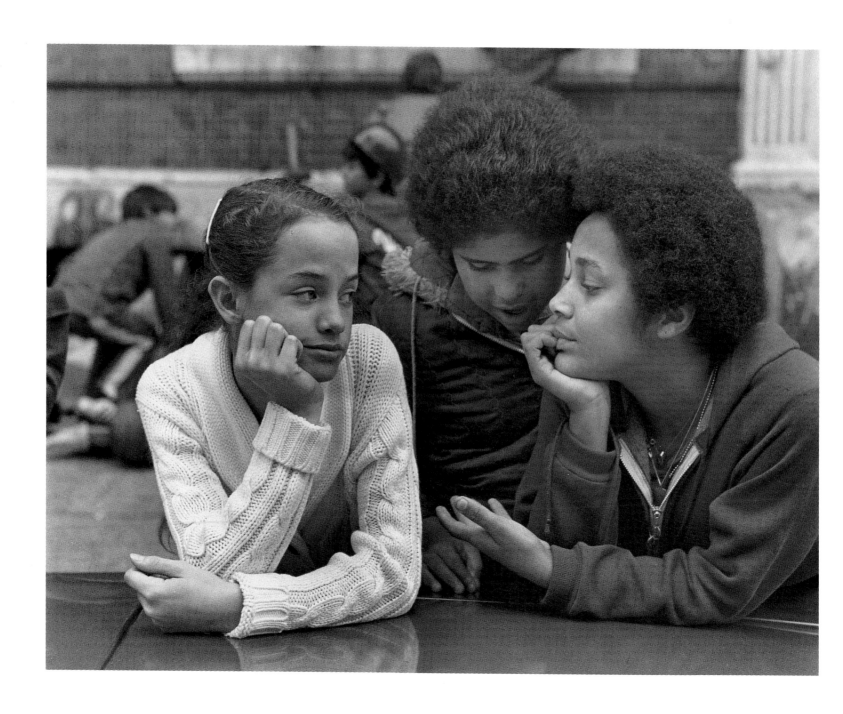

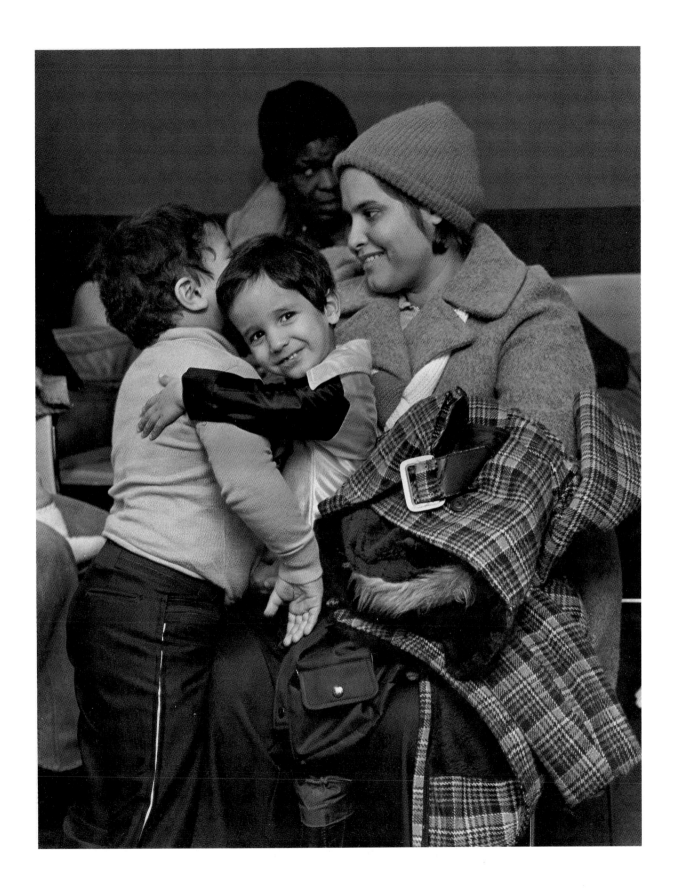

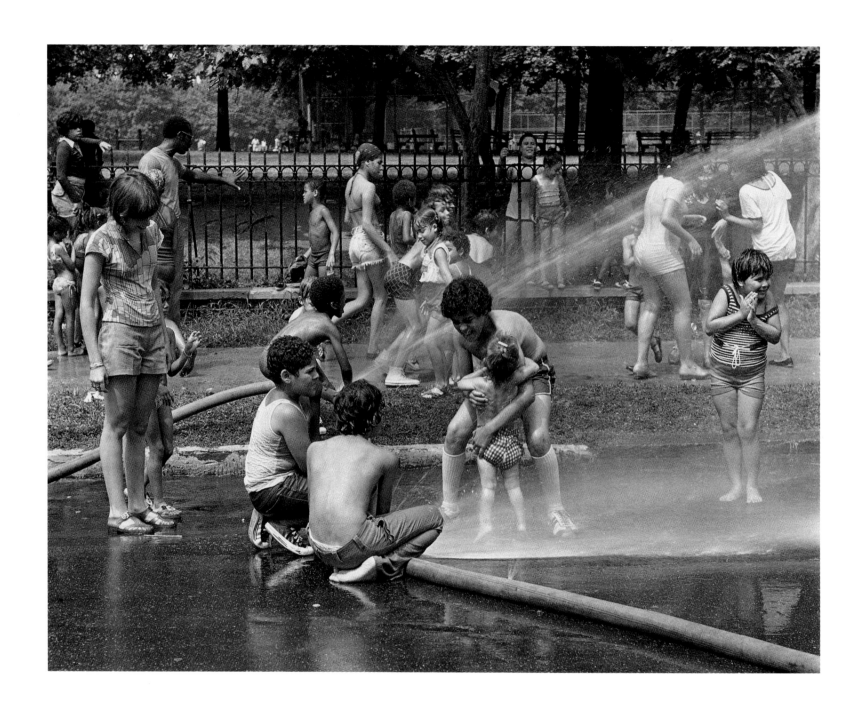

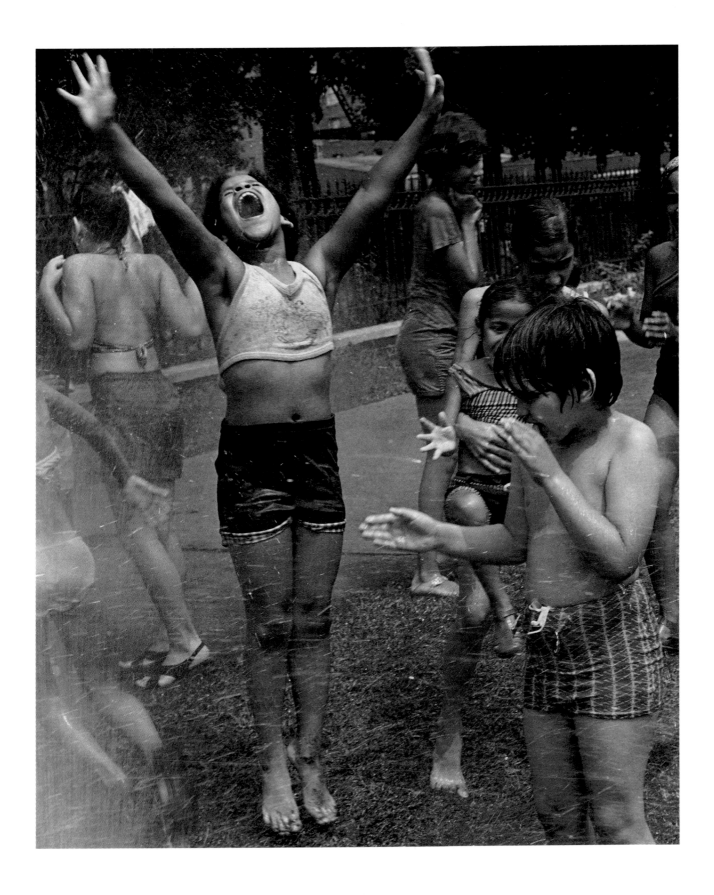

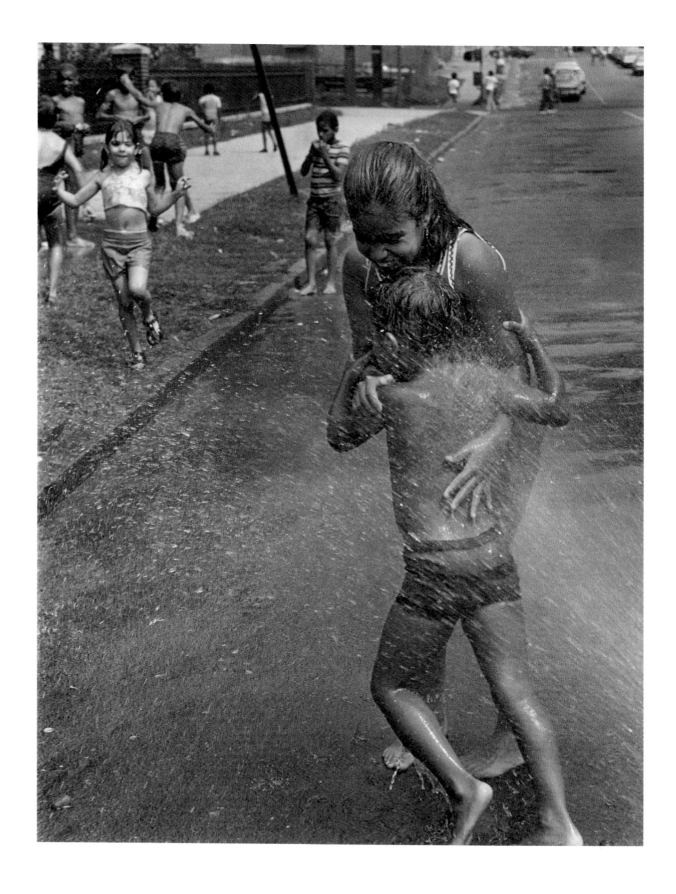

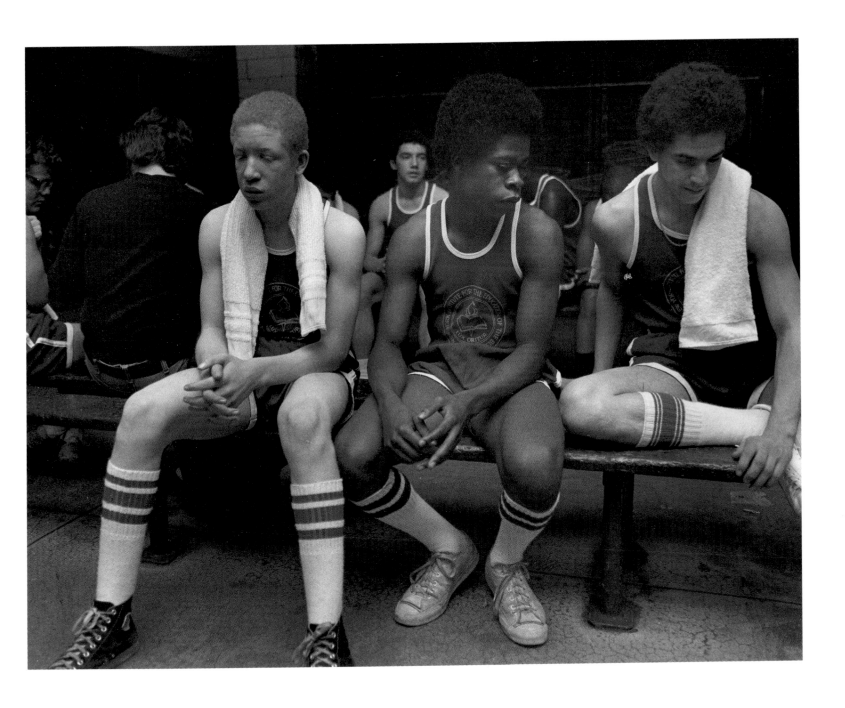

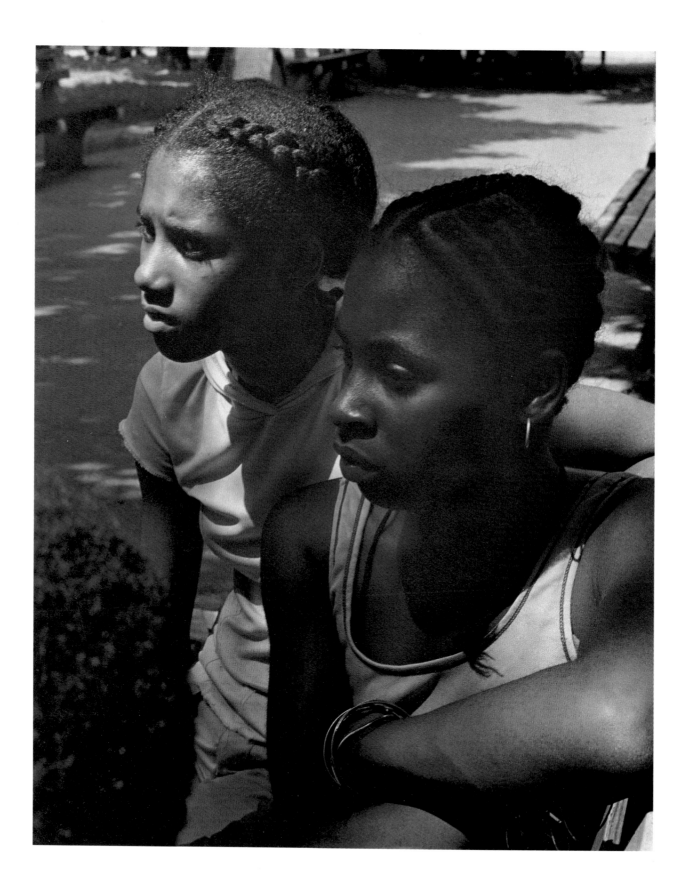

Es waren die sozialen Vorstellungen Lewis W. Hines und der Dokumentarfotografen der dreißiger Jahre, die Walter Rosenblum nach seinem eigenen Geständnis bei seiner Arbeit inspiriert haben. Die Ideen, die ihn leiteten, sind das Endergebnis einer langen Entwicklungsperiode, in deren Verlauf die Fotografie zu einem Werkzeug des sozialen Fortschritts wurde. Bereits in der Frühzeit der Fotografie bediente man sich der Kamera, um zu zeigen, wie, unter welchen Umständen, Menschen ihren Lebensunterhalt verdienten, ihr Hauswesen versahen und ihre Familien ernährten. Seit der Entdeckung, daß man mit Licht und Chemikalien Bilder machen kann, setzte man die Kamera ein, um eine breite Skala von sozialen Aktivitäten und Zusammenhängen optisch festzuhalten und um bestimmte sozialpolitische Bestrebungen aktiv zu fördern.

Da man die Fotografie zunächst als einen rein mechanischen, auf Naturgesetzen beruhenden Vorgang ansah, nahm man an, ihre Produkte seien von den Gefühlen und Eigenheiten ihrer Schöpfer unbeeinflußt, im Gegensatz zu den mit der Hand geschaffenen Werken der bildenden Kunst. Und als sich die Technik des neuen Mediums immer weiter entwickelte und Gegenstände und Szenen immer öfter außerhalb des Studios fotografiert wurden, schienen die so entstandenen Bilder weiterhin die Anschauung zu bestätigen, daß Standfotos authentische Dokumente seien, die Ausschnitte der Wirklichkeit, wenn auch aus dem Zusammenhang gelöst, wiedergaben. Ihre Detailtreue, ihre Unmittelbarkeit und die Tatsache, daß sie ohne das Eingreifen einer Künstlerhand entstanden waren, überzeugten die Betrachter davon, daß diese fotografischen Bilder trotz der fehlenden Farbe sowohl Gegenstände wie soziale Zustände wahrheitsgetreu spiegelten.

Mit der Zeit gewann die Dokumentarfotografie (im Gegensatz zur Kunstfotografie) in den Industriestaaten zunehmend an Bedeutung. Stadtplaner, Politiker, Wissenschaftler und Sozialreformer nutzten sie für eine Vielzahl sozialer Zwecke: um den Verfall und die Sanierung von Stadtteilen für die Öffentlichkeit optisch festzuhalten, um die Aufmerksamkeit auf von imperialen Regierungen oder von privaten Interessengruppen ins Leben gerufene soziale Projekte zu lenken, um bestimmte

Naomi Rosenblum

Die Fotografie im sozialen Geschehen

Walter Rosenblum acknowledges that he has been inspired by the social concepts of Lewis W. Hine and the documentary photographers of the 1930s. The ideas that have motivated him are themselves the end result of a long period of development in which photography was called upon as a tool for social action. In fact, the use of the camera to shed light upon the circumstances in which people earn their livelihoods, maintain households, and nurture families goes back to the earliest years of the medium. Indeed, the camera has been used both to portray a wide range of social activities and relationships and to intervene in these matters in pursuit of specific social policies since the discovery of how to make pictures with light and chemicals.

In that photography was perceived initially as a mechanical process obedient to the laws of nature, its images were thought to be free from the personal feelings and idiosyncracies associated with the hand-made visual arts. And as negative and print processes evolved and actual objects and events were more often photographed outside the studio, the resulting images further affirmed the notion that still photographs were authentic documents of ordinary if discrete segments of reality. Their accuracy of detail, their sense of immediacy, and the fact that they were made without the intervention of an artist's hand, convinced viewers that despite the lack of color, photographic images were truthful representations of both concrete matter and social conditions.

In time, camera documentation (as opposed to camera art) took on increasing importance in the industrialized nations. Urban developers, politicians, scientists, and social activists used photographs for a variety of social purposes: to publicize the destruction and reconstruction of sections of cities; to call attention to social projects undertaken by imperial governments and private interests; to study phenomena so as to exert greater control over the physical and social environment.

The Camera Image in Social Action

Erscheinungen zu untersuchen und so eine wirksamere Kontrolle über die materielle und soziale Umwelt auszuüben. Das ganze 19. Jahrhundert hindurch lieferten Fotografien den Verlegern die Illustrationen, die das Verlangen des Mittelstandes nach einer optischen Ergänzung des geschriebenen Wortes befriedigten. Gegen Ende des Jahrhunderts sahen Liberale und Reformer, die sich mit den durch die fortschreitende Industrialisierung und Verstädterung hervorgerufenen krassen sozialen Gegensätzen befaßten, in der Kamera das wirksamste Mittel, um soziale Veränderungen herbeizuführen.

Der Zweig der Fotografie, der gewöhnlich als Dokumentarfotografie bezeichnet wird, entwickelte sich im 19. Jahrhundert immer stärker, wenngleich die Bezeichnung selbst erst in den dreißiger Jahren unseres Jahrhunderts allgemein üblich wurde. Die Verwendung der Kamera für soziale Zwecke entsprach der positivistischen Einstellung der aufgeklärten herrschenden Schichten in den wichtigsten Industriestaaten. Fotos von architektonisch bemerkenswerten Bauten, Volkssitten und sogar von wissenschaftlichen Phänomenen können unter Umständen Ausdruck bestimmter sozialer Haltungen sein und manchmal auch politische Wirkungen zeitigen, aber Fotos, die soziale Zustände zeigen, schließen stets eine Vielzahl von Ideen, Funktionen und Voraussetzungen mit ein. So vertraten die Befürworter der Dokumentation sozialer Zustände die Ansicht, selbstverständlich seien Menschen es wert, daß man sich um sie kümmere, und das kapitalistische System könne besser und humaner funktionieren, wenn gewisse Ungerechtigkeiten beseitigt würden. Sie meinten, die aufgeklärte Öffentlichkeit würde, wenn ihr ungerechte Zustände zur Kenntnis kämen, durch Druck auf den politischen Apparat erreichen, daß selbst massive ökonomische Interessen zurückgestellt würden.

Diese Anschauungen waren in den Vereinigten Staaten während der „fortschrittlichen Ära" weit verbreitet — mit dem Ergebnis, daß die soziale Dokumentarfotografie zwischen 1890 und 1915 und dann wieder, nachdem sie zwanzig Jahre lang erheblich an Bedeutung verloren hatte, in den dreißiger und frühen vierziger Jahren eine Blütezeit erlebte. Doch die Ideologie, die zu dieser Blüte

Throughout the 19th century, publishers found in photographs the kind of illustrative material that satisfied middle-class cravings for added dramatic dimension to the written word. Toward the end of the century, liberals and reformers concerned with the inequities generated by advancing industrialism and urbanization regarded the camera as the most persuasive tool for invoking social action.

This aspect of photography, which usually goes under the rubric "social documentary", became a viable mode during the 19th century although the term itself did not come into general use until the 1930s. The use of the camera in this context accorded with the prevailing positivist views held by the enlightened leadership in the major industrialized nations. While camera images of architectural structures, native customs, and even scientific phenomena may embody specific social attitudes and sometimes entail political applications, photographs of social conditions always embrace a complex of ideas, functions, and presuppositions. For one thing, the proponents of the documentation of social conditions took for granted that human beings were worth caring about. For another, they believed that the capitalist system would function more humanely if certain inequities were eradicated. They held that knowledge of unjust conditions in and of itself would impel people to choose reasonable and morally correct alternatives, and that pressure on the political apparatus by those so instructed would force entrenched interests to give way before enlightenment.

These ideas reached their zenith in the United States during the Progressive Era, with the result that in both style and effect social documentations flowered in this country between 1890 and 1915, and again after a partial eclipse of some twenty years in the 1930s and early 40s. However, the ideology that produced this efflorescence had been taking shape much earlier throughout Western capitalist nations, with the result that shortly after the discovery of the various photographic pro-

führte, hatte sich in den kapitalistischen Staaten des Westens bereits viel früher ausgebildet, und so kam es, daß kurz nach der Erfindung der verschiedenen fotografischen Prozesse die Fotografie die Existenz verschiedener Gesellschaftsklassen widerzuspiegeln und bei den Diskussionen über eine wirksame Sozialpolitik eine Rolle zu spielen begann.

Anfänglich befaßte sie sich damit, das äußere Erscheinungsbild und die Tätigkeit der unteren Schichten der Gesellschaft exakt wiederzugeben — ein Beispiel dafür sind die Kalotypien, die der Engländer William Henry Fox Talbot in den vierziger Jahren des 19. Jahrhunderts auf seinem Gut herstellte und die Pachtbauern bei der Arbeit zeigen. Sie knüpfte somit an eine seit langem bestehende grafische Tradition an: Die vom Landadel gelesenen Zeitschriften und Zeitungen brachten stets Stiche und Lithografien, die Bauern und Handwerker darstellten.

Doch schon in den vierziger Jahren wurde die Fotografie nicht mehr nur dazu benutzt, die sozialen Verhältnisse lediglich zu dokumentieren — sie sollte auch zu deren Veränderung beitragen. Was

David Octavius Hill und Robert Adamson mit ihren Fotos von Fischern im schottischen Newhaven ursprünglich bezweckten, ist nicht bekannt, aber diese Fotos wurden an den schottischen Landadel verkauft, und von dem Geld wurden bessere Fischfanggerätschaften beschafft und die offenen Boote, mit denen in der Nordsee gefischt wurde, mit Verdecken versehen. In Belichtung, Pose und Ausdruck unterscheiden sich diese Fotos nicht von Hills und Adamsons gemäldeähnlichen Porträtaufnahmen schottischer Adliger. Es waren die ersten idealisierten fotografischen Darstellungen arbeitender Männer und Frauen, die stets in stolzer, würdevoller Haltung gezeigt wurden, und beinahe bis in die jüngste Zeit wurden diese Aufnahmen als eindrucksvolle Anfänge einer sozialen Dokumentation fast allgemein akzeptiert.

Einen anderen, sehr langlebigen Aspekt der sozialen Dokumentation stellen die von imperialen Regierungen oder Privatleuten geförderten dokumentarischen Projekte dar. So finanzierte zum Beispiel die französische Regierung in den fünfziger Jahren des 19. Jahrhunderts die fotografische Bestandsaufnahme berühmter französischer Bau

cesses, camera images began both to reflect the existence of social classes and to insert themselves into the discourse about social policy.

Initially, such images were concerned with the accurate respresentation of the apparel and activities of the lower social order, as in the calotypes of working tenants made by William Henry Fox Talbot in his estate in England in the 1840s. In this respect, they continued a tradition already established in the graphic arts, in which engraved or lithographic depictions of peasants and craftsmen appeared in the periodicals and broadsides read by the gentry.

During the same decade — the 1840s — camera images were called upon to take a more active role in changing conditions as well as recording them. Little is known about the exact purpose of photographs of fisherfolk in Newhaven, Scotland made by David Octavius Hill and Robert Adamson, but they are thought to have been sold to Scottish gentry to raise funds for the purchase of improved fish-

ing gear and for decking over the open boats used in the North Sea. Lighting, pose, and expression are handled in the same painterly manner employed by Hill and Adamson in their portrayals of Scottish gentry, resulting in the first camera idealizations of working men and women in photography. As will become evident, the presentation of members of the working class in a heroic and dignified stance has until fairly recently been almost universally accepted as an effective approach to social documentation.

Another aspect of social documentation that has shown continuing viability comprises the documentary projects sponsored by paternalistic or imperial governments or private interests. This role appealed to such strongly centralized governments as that of France, which in the 1850s supported photographic documentation of the nation's architectural heritage. Some years later, the government of Napoleon III commissioned presentation albums for ceremonial occasions of the good

denkmäler. Einige Jahre später gab die Regierung Napoleons III. Geschenkalben für offizielle Anlässe in Auftrag, fotografische Dokumentationen der von der Regierung geförderten Wohltätigkeitseinrichtungen. In diesem Zusammenhang entstand neben Charles Nègres Fotoserie über das neuerrichtete Militärlager in Chalons-sur-Marne auch die über das Kaiserliche Asyl in Vincennes, ein Krankenhaus für die Arbeiter von regierungseigenen Unternehmen, die bei ihrer Arbeit zu Schaden gekommen waren. Nègres Fotografien von Vincennes spiegeln eine Atmosphäre der Ordnung, Rechtlichkeit und Ruhe wider und erwecken den Eindruck, daß die Bürokratie des französischen Kaiserreichs in väterlicher Fürsorge mit den beklagenswerten Folgen von Arbeitsunfällen in der Industrie fertigzuwerden wußte. Viele Beispiele aus den letzten Jahrzehnten des 19. Jahrhunderts belegen, daß diese Methode, die von sozialen Einrichtungen geübte Wohltätigkeit optisch darzustellen, als wirkungsvoll angesehen wurde. Um nur ein Beispiel anzuführen: 1898/99 legte der indische Fotograf Raja Deen Dayal Fotoalben vor, die zeigten, welche Maßnahmen der Nizam von Hei-

darabad zur Linderung der Hungersnot in seinem Herrschaftsgebiet ergriffen hatte.

Nach der Erfindung der mit Kollodium beschichteten Glasplatten-Negative und dem Aufkommen des albuminbeschichteten Papiers wurden die Fotografien billiger, vor allem die im sogenannten Visitenkartenformat. Daguerreotypien und Ambrotypien waren für die Menschen der arbeitenden Schichten zu kostspielig gewesen, doch nun konnten auch sie Porträtfotos in Auftrag geben; gleichzeitig erkannten die Fotoateliers, daß Porträtaufnahmen für den Mittelstand ein gutes Geschäft versprachen. Die Auswirkungen dieser Demokratisierung der Porträtfotografie kann man an den Arbeiten Heinrich Tönnies' studieren, eines von 1864 bis 1902 im dänischen Aalborg ansässigen Fotografen: Neben den üblichen Aufnahmen von Kaufleuten und Akademikern finden wir bei ihm solche von Grobschmieden, Stubenmädchen und Köchinnen.

Diese Porträtstudien befriedigten eine kommerzielle Nachfrage, doch sie müssen auch Tönnies' Ehrgeiz befriedigt haben, eine optische Bestandsaufnahme der sozialen Hierarchie in der Provinz

works underwritten by the French government. One example is the group of photographs commissioned of Charles Nègre of the military installation at Chalons; another is the documentation made by the same photographer of the Imperial Asylum of Vincennes, a hospital for workingmen injured in the course of factory work in government run enterprises. Nègre's photographs at Vincennes evoke a sense of order, rectitude, and quiet, suggesting that the French imperial bureaucracy exerted paternal control over the messy consequences of industrial accidents. That this approach to visual documentation was seen as an effective way to depict the beneficence exerted by social institutions is apparent in many examples from the latter part of the 19th century. To cite but one, in 1899–1900, Indian photographer Raja Deen Dayal produced albums of photographs showing the works undertaken by the ruler of Hyderabad to allay the problem of starvation in his domain.

Following the discovery of the collodion

glass-plate negative process and the rise of albumen-coated paper, photographs became less expensive, in particular in the format known as carte-de-visite. The reduction in price enabled working people to commission portraits on a grander scale than had been possible with daguerreotype and ambrotype; at the same time, portrait studios realized that they could produce and sell such images to middle-class folk as well. The results of this democratization of portraiture can be seen in the work of Heinrich Tonnies, a photographer resident in Aalborg, Denmark between 1864 and 1902, who included depictions of blacksmiths, housemaids, and cooks besides the expected representations of merchants and professionals.

These images answered a commercial demand, but must also have satisfied a need on the part of Tonnies to make a visual record of provincial social hierarchies. The urge to depict and form such socially-oriented archives persisted until well into the 20th century, providing one of the rationales

vorzulegen. Der Bedarf an solchen Sozialarchiven hielt bis ins 20. Jahrhundert hinein an, und soziale Dokumentationen, wie sie 1936 in den Vereinigten Staaten von der Farm Security Administration in Auftrag gegeben wurden, haben hier ihren Ursprung. Andere Serien von Fotoporträts der unteren Schichten der Bevölkerung hatten nostalgischen Charakter: Sie wollten malerische Trachten und solche Tätigkeiten optisch festhalten, die vielleicht bald verschwinden würden; so zum Beispiel die Visit-Aufnahmen von Bauern in Sankt Petersburg und Simbirsk, die William Carrick in den sechziger Jahren des 19. Jahrhunderts vorlegte. Bei dem Schotten Carrick verbanden sich — ebenso wie bei anderen Porträtfotografen seiner Epoche — Sinn für das Pittoreske und Mitgefühl für seine bäuerlichen Modelle mit einem Gespür für die kommerziellen Möglichkeiten dieser Art von Fotografie. In den Kolonialgebieten, in denen die großen westeuropäischen Mächte die politische und wirtschaftliche Herrschaft ausübten, wurden zahllose Fotos von Volkstypen — kleinen Händlern, Hausierern usw. — als wirklichkeitsgetreue Abbildungen an ausländische Touristen verkauft, ob-

wohl diese Aufnahmen für gewöhnlich nur das zeigten, was sich Westeuropäer oder Nordamerikaner unter Eingeborenen und ihren Sitten vorstellten.

Fotos von arbeitenden Menschen dienten aber auch ausgesprochen politischen Zwecken. In der Regierungszeit der Königin Viktoria sammelte der Rechtsanwalt Arthur Munby in England Visit-Fotos von Arbeiterinnen, um mit deren Hilfe die Auswirkungen schwerer körperlicher Arbeit auf Frauen nachweisen zu können. Diese Aufnahmen sogenannter „Abladmädchen" und „Grubenweiber", die in den Entladstellen der Bergwerke tätig waren, und die von Arbeiterinnen in den Ziegelbrennereien wurden sowohl als Beweise für die Vorzüge wie für die Unschicklichkeit der Schwerarbeit für Frauen angeführt. Unkommentiert blieben diese Fotos jedoch in ihrer Aussage vage, und es erwies sich als notwendig, ihnen erläuternde Texte beizugeben.

Ließen die möglicherweise ohne besondere Absicht entstandenen Visit-Porträt-Fotos arbeitender Menschen immerhin noch verschiedene Interpretationen zu, so waren die von Dr. Thomas Barnardo

for such social documentations as that organized in 1936 in the United States by the Farm Security Administration. Other agendas for portraits of the lower classes involved nostalgia — a wish to reveal picturesque habits of dress and activities that might soon disappear, as in the carte images of peasant types made in St. Petersburg and Simbirsk by William Carrick in the 1860s. The Scottish Carrick combined a feeling for the picturesque, empathy for his peasant subjects, and a sense for the commercial possibilities of such images — qualities that characterized the work of other commercial portraitists of the time. Throughout the colonies and dominions where the major Western European powers exerted political and economic influence, large numbers of photographs of humble types — tradespeople, street musicians, and pedlars, for the most part — were sold to tourists as authentic depictions although they usually represented Western European or North American perceptions of native peoples and customs.

Images of working people found other uses that were more specific in terms of public policy. In Great Britain, carte photographs of women workers were collected during the Victorian era by barrister Arthur Munby as part of his effort to study the effects of heavy labor on female workers. These images of "tip girls", and "pit brow women", (who worked in the mine tipples) and workers in brick manufactures were adduced as evidence both of the benefits and the impropriety of hard work for women. Obviously, without supporting textual documentation the images were indecisive and indicated the need for statistical and written texts to support the camera documentations.

While these particular carte portraits of working people may have lacked specific intent and therefore were open to various interpretations, portraits of impoverished children made for Dr. Thomas Barnardo were unequivocal. In the 1870s, Barnardo deemed it his duty to rid London if its large population of homeless youngsters through rounding

aufgenommenen Porträts von Bettlerkindern in ihrer Aussage eindeutig. In den siebziger Jahren des 19. Jahrhunderts hielt es Barnardo für seine Pflicht, London von den Scharen obdachloser Kinder und Jugendlicher zu befreien, die in der Stadt umherzogen. Er wollte sie in Jugendheimen unterbringen, ihnen dort Elementarunterricht erteilen lassen und sie dann entweder als Hilfsarbeiter in England einsetzen oder aber sie als Farmgehilfen für englische Farmerfamilien nach Kanada vermitteln. Barnardo legte ein Fotoarchiv der etwa 55 000 Jugendlichen an, die bis zu seinem Tode im Jahre 1905 durch seine Heime gingen, und ferner nutzte er die Kamera, um die Öffentlichkeit auf sein Projekt aufmerksam zu machen und zu Geldspenden zu bewegen. Die für das Archiv bestimmten Fotos strebten Dokumentarcharakter an wie die Polizeifotos von Häftlingen, die Alphonse Bertillon in Frankreich eingeführt hatte. Die Fotos hingegen, die helfen sollten, Geld zusammenzubringen, betonten die Gemütswerte der Dargestellten, oder sie waren als „Vorher-und-Nachher-Dokumente" aufgemacht und sollten zeigen, daß man übel beleumdete, unglückliche Jugendliche zu gehorsa-

men, pflichttreuen Dienstboten umerziehen konnte.

Barnardo wurde zu seiner Zeit beschuldigt, er habe einen fotografischen Schwindel inszeniert; es hieß, er zeige die Kinder und Jugendlichen in einem jämmerlicheren Zustand, als es der Wirklichkeit entsprach, ihre Posen seien ebensowenig echt wie ihr Zubehör, Arbeitsgeräte usw. Barnardo verteidigte sich mit der Erklärung, die fotografische Wahrheit sei allgemein, nicht spezifisch; die Fotos sollten nicht so sehr die Probleme einzelner Individuen als vielmehr die einer breiten sozialen Schicht herausstellen. Die Auseinandersetzungen darüber, ob die soziale Dokumentation lediglich die Wirklichkeit getreulich wiedergeben oder aber darüber hinaus eine allgemeinere Wahrheit anstreben sollte, geht bis auf den heutigen Tag unter Sozialdokumentaristen weiter.

Ein wohlberechneter Versuch, mit Hilfe der Fotografie in die Sozialpolitik einzugreifen, führte zu einem der ersten Projekte in einem englischsprachigen Land, die sich speziell mit den Zuständen in den großstädtischen Slums befaßten. 1868 beauftragten die Kuratoren eines Sanierungsplans

them up, retraining them in juvenile homes, finding them menial jobs in England, or shipping them off to serve English farm families in Canada. He used the camera document in two ways: one was to keep a record of some 55,000 individuals that passed through his homes before his death in 1905; the other was to provide publicity for his ongoing efforts to fund his project. The photographs meant as records were made to appear as uninflected documents, similar in nature to the photographic records of prisoners championed by Alphonse Bertillon in France. Those intended as aids in fund raising emphasized emotional values through pose and expression, or puported to be "before and after" documents made to show that with retraining, disreputable and unhappy youngsters could be processed into agreeable slaveys.

In his own time, Barnardo was accused of running a photographic scam; it was said that the children were made to appear in worse condition than they actually were while their poses and imple-

ments were termed fictitious. He defended himself by proposing that photographic truth was general rather than specific, that the images were intended to dramatize the problems of a class of people rather than of particular individuals. The discussion of whether social documentation must faithfully record actuality or might also seek more general truths has remained a controversial issue among social documentarians.

A calculated attempt to use the camera image to intervene in social policy led to one of the first projects in an English speaking country specifically concerned with the problem of urban slum conditions. In 1868, the Trustees of an urban improvement scheme in Glasgow, Scotland asked photographer Thomas Annan to supply camera views of the poorest quarter the city — by some accounts the most foul slum in all of Europe. Because the images were envisaged both as a way to assuage antiquarian feelings of nostalgia for old building about to be destroyed and as a means of authenti-

in Glasgow den Fotografen Thomas Annan, das Armenviertel der Stadt aufzunehmen, das als eins der schlimmsten Slums in Europa galt. Da die Fotos sowohl die nostalgischen Gefühle derjenigen beschwichtigen mußten, die sich gegen den Abriß alter Bausubstanz wehrten, wie auch die Notwendigkeit von Neubauten beweisen sollten, konzentrierte sich Annan mehr auf die Außenansichten der Häuser als auf die Auswirkungen der katastrophalen Wohnverhältnisse auf die Einwohner dieses Viertels.

Zuerst stand nicht fest, wie man die wenigen damals entstandenen Fotoalben verwenden sollte. Welche Absicht den Aufnahmen zugrunde lag, machte eine dickleibige Akte mit Berichten über Wohnungselend, fehlende sanitäre Einrichtungen und mangelnde Lüftung deutlich; welchen Beitrag zur Sozialpolitik sie leisteten, wurde jedoch erst neun Jahre später erkannt, als der Bibliothekar der Medizinischen Fakultät der Universität Glasgow hundert solche Alben mit zusätzlichen Fotos von Annan als Anschauungsmaterial für Diskussionen über medizinische und sanitäre Probleme anforderte. Bei diesem frühen Beispiel sozialer Doku-

mentation wurde die Beziehung zwischen Wort und Bild zögernd anerkannt, wenn auch noch nicht als feststehend angesehen.

Annans Aufnahmen der Glasgower Slums wurden später im anspruchsvolleren Fotogravüreverfahren reproduziert, und diese Dokumentationen unsagbar grauenvoller Lebensbedingungen galten dann als Kunstfotos. Hier zeichnete sich bereits die künftige Entwicklung ab, denn heutzutage sind (meist historische) sozialdokumentarische Fotos auf dem kapitalistischen Kunstmarkt ebenso Sammelobjekte wie Gemälde und Grafiken.

Das ganze 19. Jahrhundert hindurch hatten sich Verleger mit dem Problem beschäftigt, wie man Fotografien am besten im Druck wiedergeben könnte, doch ein brauchbares Verfahren, Fotos und Text zusammen zu drucken, wurde erst gegen Ende des Jahrhunderts entwickelt. Von da an wurden reproduzierte Fotos in Publikationen aller Art – Alben, Zeitschriften und gebundenen Büchern – das bevorzugte Mittel, in sozialpolitische Angelegenheiten einzugreifen. Welches Rezept hier rund achtzig Jahre lang angewendet wurde, kann man – in seiner primitivsten Form – an dem 1850

cating the need for new housing, Annan concentrated on exterior views rather than on the influence of conditions on the inhabitants.

At first, no defined program existed for using the few albums produced in 1868, although the meaning of the images was explicated in an extensive file of written reports about overcrowding, absence of sanitary facilities, and lack of ventilation. However, the contribution of these images to social policy was recognized nine years later, when an edition of 100 albums with additional images supplied by Annan was requested by the Librarian of the Medical faculty of the University for use in discussions of medical and sanitary matters. Thus in this early example of social documentation, the interrelationship between word and image was tentatively recognized if not yet firmly established.

Annan's photographs of Glasgow slums were later reproduced by the more artistic photogravure process and came to be considered artistic visual artifacts rather than documentations of unspeaka-

ble living conditions. In this respect, these early photographs forecast the winds of the future, for in the current art market in capitalist nations, examples of social documentary imagery (usually of a historical nature) has become as collectible a commodity as pictorialist works.

Experiments with various methods of reproducing photographs in printers' ink had occupied publishers throughout the 19th century, but a practical process for printing image and text together only emerged during the last years. As a result, reproduction of photographs in publications of all formats – albums, periodical magazines, and bound books – became the preferred means by which camera imagery was employed to intervene in matters involving social policy. The formula for such usage, which evolved over a period of some 80 or so years can be seen at its most primitive in an 1850 British work, "London Labour and London Poor", by Henry Mayhew. In this serialized publication, the engraved illustrations were based on

veröffentlichten Werk „London Labour and London Poor" („Londoner Arbeiter und Londoner Arme") des Briten Henry Mayhew studieren. Es erschien in Fortsetzungen; seine gedruckten Illustrationen beruhten auf Daguerreotypien, die unter Leitung von Richard Beard, einem berühmten Londoner Porträtfotografen, hergestellt worden waren. Der Hinweis „Nach einer Fotografie" sollte die Authentizität des Bildes verbürgen; den Illustrationen waren Texte beigegeben, in denen der Autor das Äußere, die Sprechweise und die Eigenheiten der Dargestellten beschrieb und seine Beobachtungen mitteilte; auch wurden Unterhaltungen wörtlich und akustisch genau wiedergegeben. Der Autor wollte mit diesem Werk die unterste Schicht der sozialen Hierarchie den oberen Schichten menschlich näherbringen und die besitzlosen Angehörigen der arbeitenden Klasse in den Augen der Kaufleute und des Landadels des Viktorianischen England weniger gefährlich erscheinen lassen. Der Erfolg, der „London Labour and London Poor" beschieden war, machte es zum Vorbild für die ernstzunehmenden soziologischen Abhandlungen, die in der zweiten Hälfte des 19. Jahrhunderts sowohl

in England wie in den Vereinigten Staaten erschienen.

„Street Life in London" („Londoner Straßenleben"), das 1877 veröffentlicht wurde, unterschied sich jedoch in mancherlei Hinsicht von Henry Mayhews Buch. Den Text hatte der Journalist Adolphe Smith geschrieben; die Fotos stammten von John Thomson, der kurz zuvor aus China zurückgekehrt war, wo er fast zehn Jahre lang Bauten, Menschen und Landschaften aufgenommen hatte. Der wichtigste Unterschied zu „London Labour and London Poor" bestand wohl darin, daß die Illustrationen tatsächlich Fotografien waren und nicht nach Fotos angefertigte Zeichnungen. Reproduziert mittels eines halbmechanischen Verfahrens, des sogenannten Woodburydrucks, und in die Textseiten eingeklebt, entsprachen sie in allen Einzelheiten den Originalfotos und wirkten so weit naturgetreuer als die nach Daguerreotypien oder anderen fotografischen Verfahren hergestellten Gravüren. Thomsons Gestalten posieren oft in steifer Haltung; seine Fotos erinnern an die bereits erwähnten Fotografien im Visitenkartenformat, aber dennoch besitzen sie eine gewisse Lebendig-

daguerreotypes of working people taken under the auspices of Richard Beard, a fashionable London portraitist. Bearing the notation "from a photograph" to indicate the authenticity of the view being offered, the illustrations are accompanied by texts describing typical apparel, language, mannerisms, and are accompanied by the author's observations and transcriptions of actual conversations. The aim of both text and illustration is to humanize the lowest portion of the social hierarchy and make the working-class poor seem less fearsome in the eyes of merchants and gentry in Victorian England. The success of "London Labour and London Poor" established it as a pattern for the major sociological tracts that appeared during the remainder of the century, both in England and the United States.

"Street Life in London", which followed in 1877, comprises text by journalist Adolphe Smith, and camera images by John Thomson, (who had just returned from nearly ten years in China documenting

architecture, people, and nature). This publication differs from the earlier Mayhew work in several ways, the most significant being that the illustrations were actual photographs rather than drawings based on camera images. Reproduced by a semi-mechanical process called Woodburytype and pasted into the sheets containing the text, these images faithfully capture the range of values and detail of the original photograph, thereby giving the visual matters a veracity that far outstripped engravings made from daguerreotypes or other kinds of photographs. Thomson's figures often are carefully and stiffly posed in the matter of the carte images mentioned above, but they still manage to project a degree of vivacity that brings them closer to our contemporary concepts of street photography. In general, working class and poor people are portrayed in the pages of "Street Life" as genial souls eager for the chance to improve their conditions.

The tone of the written parts also changed.

keit und Lebensechtheit und kommen deshalb unseren heutigen Auffassungen von Straßenfotografie näher. Im ganzen werden Angehörige der Arbeiterklasse und arme Leute in „Street Life" als brave, freundliche Geschöpfe hingestellt, die eifrig nach einer Chance Ausschau halten, ihre Lebensbedingungen zu verbessern.

Mit den Illustrationen änderten sich auch die Texte. Da die Fotografien nun die Kleidung und das Gebaren der dargestellten Personen wirklichkeitsgetreu wiedergaben, konnte man auf eingehende Beschreibungen verzichten und statt dessen rührende „wahre Geschichten" erzählen. Vielleicht sah man in dieser Methode ein wirksames Mittel, dem Gespenst eines Aufstands der arbeitenden Klasse in England zu begegnen. In dem Teil des Buches zum Beispiel, der von den jährlichen Überschwemmungen der Arbeiter-Elendsquartiere an den Ufern der Themse handelte, appellierte der Autor an die gebildeten Schichten, Abhilfe zu schaffen, bevor die Zustände völlig unerträglich und damit unkontrollierbar würden.

Das nächste bedeutende Werk über die unteren Schichten der sozialen Pyramide erschien in den Vereinigten Staaten, wo man eine ganz andere Haltung zu Klassenfragen einnahm als in England. Es trug den bezeichnenden Titel: „How the Other Half Lives" („Wie die andere Hälfte lebt"). Der Autor – und zugleich der Fotograf – war Jacob A. Riis, ein dänisch-amerikanischer Journalist, der das harte Leben der mittellosen Einwanderer aus eigener Erfahrung kannte. Er hatte schließlich eine Stellung als Polizeireporter einer New-Yorker Zeitung gefunden; ihm wurde ein „Polizeibezirk" in einem Elendsviertel Manhattans zugewiesen, und sehr bald begann er an einer fotografischen Dokumentation der Wohnverhältnisse in dieser Gegend zu arbeiten.

1889 gehörte Riis zu der kleinen Gruppe von Reformern, die erkannt hatte, daß die Armut, die lange Zeit in jedem Fall als selbstverschuldet galt, eine Begleiterscheinung der industriellen Entwicklung mit ihrem steten Wechsel von Konjunktur und Stagnation war. Dieser Wandel in den Ansichten über die Ursachen der bestehenden sozialen Verhältnisse ging Hand in Hand mit wachsendem Vertrauen in wissenschaftliche Methoden bei der Er-

With the photograph now supplying evidence of the costume and demeanor of the principals, the text could dispense with such descriptive information in favor of human-interest stories. This thrust may have been considered an appropriate way to counter the specter of working-class militancy in Britain in the 1870s. For example, in the section dealing with the annual flooding of working people's hovels along the banks of the Thames River, the author appealed to the more educated class to pressure for improvements before conditions became too intolerable to control.

The next significant publication about the lower classes of the social order appeared in the United States, where concepts and attitudes about class differed from those in England. The work was revealingly entitled "How The Other Half Lives" and its author and photographer was Jacob A. Riis, a Danish-American journalist who had himself suffered the privations of being an indigent immigrant. Having eventually found a niche as a police reporter for a New York newspaper, Riis was assigned a "police beat" in a slum area in downtown Manhattan; he soon began to make a photographic record of the housing conditions in the area.

By 1889, Riis found himself among the small group of reformers who recognized that poverty, long thought to have been brought upon oneself and family through miscreance, was a concomitant of the industrial-urban economy with its alternating periods of prosperity and depression. This change of perspective about the causes of social conditions was accompanied by greater reliance on scientific tools for the measurement, recording, and control of all aspects of social life. Just as the Bertillon system of photographing the faces of those accused of crimes was expected to provide scientific evidence of criminal types, so in Riis's view, photographs of housing conditions would provide incontrovertible evidence of the relationship between poor housing conditions and anti-social behavior. In addition, he recognized

fassung, Dokumentation und Kontrolle aller Aspekte des sozialen Lebens. So wie Bertillons System der Polizeifotos den wissenschaftlichen Beweis für die kriminelle Veranlagung bestimmter Typen liefern sollte, würden nach Riis' Verständnis Fotos von jämmerlichen Wohnverhältnissen unwiderlegbare Beweise für den Zusammenhang zwischen Wohnungselend und asozialem Verhalten beibringen. Riis begriff, daß authentisches Bildmaterial seinen Texten mehr Nachdruck verleihen würde – eine durchaus zutreffende Erkenntnis, denn zeitgenössischen Berichten zufolge fielen Frauen aus dem Mittelstand beim Anblick von Fotos, die die Lebensbedingungen der Armen zeigten, nicht selten in Ohnmacht.

Der Titel, den Riis seinen Artikeln und später seinem Buch gab, macht deutlich, daß er sich und sein Publikum derjenigen Hälfte der Bevölkerung zurechnete, der es vielleicht gelingen konnte, die Lage der unteren Schichten zu verbessern. Vor allem in seinen frühen Fotos postierte er (und das taten auch die Fotografen, die für ihn arbeiteten) die Kamera auf den Wohnungstürschwellen und fing mit seinem Blitzlicht die nackten, unebenen Wände und die Unordnung in den Behausungen der „anderen" ein. Fotografierte er hingegen in einer Umgebung, die er billigte, zum Beispiel in einem Waisenhaus, dann bevorzugte er symmetrische Anordnungen von Menschengruppen und Gegenständen – Symmetrie als Ausdruck des vernünftigen Verhaltens, das er bei den etablierten Mächten voraussetzte.

Der heutige Leser seines Buches „Wie die andere Hälfte lebt" erkennt sofort, mit welchen Klassenvorurteilen und ethnischen Vorbehalten Riis an die sozialen Probleme heranging, doch die Kraft und die Aufrichtigkeit seiner Fotografien und seine soziale Sicht sind unbestreitbar. Mit seiner Dokumentation bezog er eine gesunde Gegenposition zu der im 19. Jahrhundert allgemein verbreiteten Ansicht, die Armen seien moralisch minderwertig, und obdachlose Kinder, die damals als „Straßenaraber" bezeichnet wurden, seien pittoreske Typen – so wurden sie tatsächlich in den Gemälden jener Epoche dargestellt –, um die sich niemand auf der Welt kümmere.

Die Vorstellungen von demokratischer Mitwirkung in den Vereinigten Staaten führten Riis

that authentic images might give a dramatic dimension to the texts he prepared, a perception that proved accurate because, according to contemporary reports, middle-class women viewers fainted at the sight of the living conditions of the poor.

As is evident from the title he gave the articles and then the book that resulted from his efforts, Riis thought of himself and his audience as "the half" whose efforts might improve the situation of the lower classes and make them less threatening. In his early images especially, he (or the photographers working with him) placed the camera on the threshold of the "others" space and directed the flash powder illumination at the scabrous walls and the confusing array of objects. In contrast, when he photographed in surroundings of which he approved – a home for orphans, for instance – he preferred symmetrical arrangements of groups and furnishings that echo the sense of rational behavior that he ascribed to the institutional forces.

The class and ethnic biases that Riis brought to his understanding of social issues are painfully obvious to contemporary readers of "How The Other Half Lives", but the force and honesty of his photographic and social vision cannot be denied. His documentation supplied a healthy corrective to the commonly held view in the late 19th century of the poor as morally depraved and of homeless children, or "street arabs" as they were then known, as picturesque types without a care in the world, the guise in which they frequently were portrayed in the paintings of the period.

The scenario of participatory democracy in the United States led Riis and others in the Reform movement of the late 19th century to conclude that an educated and aroused public would pressure authorities to ameliorate unjust and unhealthy conditions. And in certain respects, their expectations were realized;new tenement laws requiring ventilation in all rooms were enacted, and the worst slums in the area in which Riis had photographed were razed to make way for a park. Of course, the

und andere in der Reformbewegung des ausgehenden 19. Jahrhunderts tätigen Persönlichkeiten zu dem Schluß, eine gebildete und für soziale Probleme empfänglich gemachte Öffentlichkeit würde auf die Behörden Druck ausüben, ungerechte und ungesunde Zustände zu ändern. In gewisser Hinsicht gingen ihre Erwartungen auch tatsächlich in Erfüllung: Neue Mietgesetze traten in Kraft, die Lüftungsmöglichkeiten in allen Räumen vorschrieben; die schlimmsten Elendsquartiere in dem Bezirk, den Riis fotografiert hatte, wurden abgerissen, und auf dem Gelände legte man einen Park an. An der Verflechtung von ökonomischen und politischen Interessen änderte sich indessen nichts, und die Lebensbedingungen der unteren Schichten der Bevölkerung blieben ebenfalls im wesentlichen die gleichen. Ein revolutionärer Umsturz lag völlig außerhalb des Vorstellungsbereichs der Reformbewegung.

Riis' Methoden machten zwar Schule, aber nicht allen scheinbar wissenschaftlichen fotografischen Dokumentationen lagen Reformbestrebungen zugrunde. So war beispielsweise das 1897 erschienene Traktat „Darkness and Daylight" („Dunkelheit und Tageslicht"), das sich rühmte, seine 250 Abbildungen beruhten durchweg auf Fotografien (einige davon von Riis), ein pseudoreligiöses Sensationswerk ohne soziale Bedeutung.

Die Ziele der vom Mittelstand getragenen Reformbewegung in den Vereinigten Staaten werden in einer Fotoserie deutlich, die Frances Benjamin Johnston im Jahr 1900 vorlegte. Der Auftraggeber, das Hampton Institute, eine Schule für die Kinder früherer Negersklaven, sah seine Aufgabe darin, schwarzen Jugendlichen Kenntnisse und Fertigkeiten zu vermitteln, die ihnen zu besseren Arbeitsplätzen in der Wirtschaft verhelfen sollten. Gleichzeitig lehrte man sie, korrekt zu sprechen, sich „zu benehmen" und sich „anständig" zu kleiden.

Frances Johnston, eine in Paris ausgebildete Kunstfotografin, die berühmteste Zeitschriftenfotografin ihrer Zeit, wollte mit ihren Fotos die vernünftigen Erziehungs- und Ausbildungsmethoden in Hampton darstellen. Sie konzentrierte sich auf den Unterricht, zeigte z. B. Schüler, die Teppichweben oder Mathematik lernten, und arbeitete mit

basic relationships between economic and political interests, and the quality of lower-class life remained largely unaltered because the reform movement did not include revolutionary change within its compass. Moreover, while Riis's methods were imitated, not all photographic publications ostensibly concerned with scientific documentation in the form of photographs and testimony embraced reform ideology; the 1897 tract "Darkness and Daylight", which boasted that its 250 engravings were based solely on photographs (some by Riis) actually was a quasi-religious sensationalist work of no social vision.

The middle-class objectives of the Reform movement in the United States are expressly seen in a series of photographs made in 1900 by the highly-regarded magazine photographer, Frances Benjamin Johnston. The commissioning agent — Hampton Institute, a school for the children of former black slaves — envisioned itself as a place to learn skills and modes of dress, speech, and behavior that would enable both blacks and Native Americans to seek jobs in semi-skilled and skilled sectors of the economy.

Johnston, a Paris-educated artist who had become the foremost woman on camera illustration for magazines, composed her subjects to reflect the rationality and order of the Hampton educational process. She focused on actual tasks, as in the images of students engaged in carpentry or learning mathematical skills, and emphasized vertical and horizontal elements and clear even illumination. These images were not published in book or periodical format at the time, but made their point in an exhibit at the American pavilion at the Universal Exposition held in Paris in 1900. Thus, to the eyes of the Europeans and upper-class Americans who could afford to travel to the exposition, the serious problems of racism and black poverty appeared to be under control through educational means.

Just as education may have appeared as the sin-

vertikalen und horizontalen Linien und gleichmäßiger heller Ausleuchtung. Diese Fotos erschienen damals weder in Buchform noch in Zeitschriften, doch auf der Pariser Weltausstellung von 1900 wurden sie im amerikanischen Pavillon gezeigt und machten dort Furore. Die Europäer und die wohlhabenden Amerikaner, die sich den Besuch der Weltausstellung leisten konnten, mußten den Eindruck gewinnen, die gewaltigen Probleme des Rassismus und der Armut der schwarzen Bevölkerung seien durch Erziehung und Bildung zu lösen.

Erziehung und Bildung mochten den Reformern als das einzig wirksame Mittel erscheinen, die Lage der Armen zu verbessern und ihre Selbstachtung zu heben, doch zugleich spielte die Überzeugung, jeder Mensch besitze angeborene Würde, eine wichtige Rolle bei den programmatischen Bestrebungen, die Ansichten des Mittelstandes über die untersten Schichten der Industriegesellschaft zu verändern. Diese Einstellung kommt nicht nur in Frances Johnstons Fotos von Schülern zum Ausdruck, sondern ebenso in ihren Porträts älterer armer, in ländlichen Gebieten wohnender Schwarzer, die trotz ihrer primitiven Le-

bensumstände innere Unabhängigkeit und natürliches Selbstgefühl zeigen.

Das Empfinden für die Menschenwürde von Bauern und (meist nicht in der Industrie tätigen) Arbeitern tritt in den letzten Jahrzehnten des 19. Jahrhunderts in den Werken von Malern und Fotografen immer stärker zutage. In der Fotografie gipfelte es in den Arbeiten des britischen Arztes Peter Henry Emerson, der sich auch mit Fototheorie befaßte. Seine Aufnahmen zeigen Bauern in Ostengland, deren Leben er heroisch fand und für würdig hielt, künstlerisch dargestellt zu werden. Seine Gedanken über die Beziehung zwischen Realismus und Fotografie faßte er 1889 in seinem Buch „Naturalistic Photography for the Students of Art" zusammen, das in England wie in den Vereinigten Staaten große Beachtung und Verbreitung fand.

Von der angeborenen Würde der armen Bevölkerung auf dem Lande war auch der Lehrer Richmond Leigh Miner überzeugt, der den Fotoklub am Hampton Institute leitete. Er dokumentierte mit der Kamera den Alltag einer unter primitiven Bedingungen völlig isoliert lebenden schwarzen

gle most effective means to improved position and self-image in the minds of reformers, the concept of the individual's innate dignity played a prominent part in the programmatic efforts to alter perceptions of those on the bottom rungs of industrial society. This conjunction of ideas is embodied in Johnston's portrayal not only of students, but of older poor blacks living in rural settings, who were depicted as innately self-contained and dignified despite the primitive conditions in which they lived.

This concern for the individual dignity of farmers and workers (usually non-industrial) pervaded the work of both painters and photographers during the latter part of the 19th century. In photography, it reached its most evolved form in the work of Peter Henry Emerson, a British medical man turned photographer and theorist. Besides depicting peasant life in East Anglia as heroic and worthy of artistic treatment, Emerson published his ideas about the relationship of realism and photography

in "Naturalistic Photography for the Students of Art", an 1889 work that gained wide readership and many adherents in England and the United States.

Among those attracted by the concept of the inherent dignity of the agrarian poor was Richmond Leigh Miner, teacher and supervisor of the photography club at Hampton Institute, who undertook the camera documentation of a community of blacks living in isolated primitive rural circumstances. Although the resulting images seem to ennoble their subjects, the photographs may have been intended as a realistic corrective to the pervasive commonplace attitudes toward black Americans, in which they were seen as buffoons and indigents. During a period when black life was known largely through scurrilous songs, stories, and cartoons, or from re-enacted stereograph views, these images presented a refreshing counterview.

Purposive social-documentation around the turn-of-the century ordinarily involved projects in

Landgemeinde. Auf seinen Fotos erscheinen diese Menschen veredelt und erhöht. Vielleicht wollte Leigh auf diese Weise den Vorurteilen der weißen Bevölkerung entgegentreten, die in den Schwarzen lediglich arme Schlucker und Possenreißer sah. In einer Epoche, in der obszöne Lieder, zotige Geschichten, Karikaturen und Stereoaufnahmen die einzigen Zeugnisse über das Leben der Schwarzen waren, bedeuten seine Fotos eine erfrischende Bemühung um mehr Wahrhaftigkeit.

Bei der Sozialdokumentation der Jahrhundertwende handelte es sich für gewöhnlich um Projekte, in denen Fotografen ihre vorgefaßte Meinung über Probleme der Arbeiterbevölkerung darzustellen versuchten. Gleichzeitig aber ermöglichte es die Erfindung von praktischen Handkameras und Trockenfilmen in Bogen oder Rollen vielen Berufs- und Amateurfotografen sowohl in Europa wie in den Vereinigten Staaten, die vielfältigen Aspekte des Straßenlebens einzufangen, oft mit Menschen aus der Arbeiterklasse im Mittelpunkt. Das Interesse am städtischen Proletariat durchbrach die Klassengrenzen; es spiegelt sich wider in den Arbeiten des patrizischen Italieners Giuseppe Primoli, des englischen Reisenden und Druckers Paul Martin, des Franzosen Eugène Atget, der als Schauspieler begonnen hatte, und der vermögenden Amerikanerin Alice Austen. Das Spektrum der Fotos reichte von den sorgfältig gestellten Dokumentaraufnahmen deutscher Arbeiter an ihren Arbeitsplätzen, die Waldemar Franz Hermann Titzenthaler um 1900 vorlegte, bis zu den lebensnahen, nicht gestellten „Schnappschüssen", die der sozialkritische Grafiker Heinrich Zille etwa zur selben Zeit auf den Berliner Straßen machte. Aber ob diese Aufnahmen nun aus kommerziellen Gründen oder zur privaten Unterhaltung entstanden – der Wunsch nach sozialen Veränderungen oder Mitgefühl mit den Unterprivilegierten war bei der Mehrzahl dieser Fotografen kein ausschlaggebendes Motiv.

In den ersten Jahren des 20. Jahrhunderts war die Reformbewegung in den Vereinigten Staaten zu einer bedeutenden gesellschaftlichen Kraft geworden, und die Fotografie spielte nun eine zunehmend wichtigere Rolle: Sie machte die sozialen Probleme anschaulich, die mit der unbegrenzten Einwanderung, den katastrophalen Wohnver-

which photographers consciously endeavored to present a pre-conceived view of working-class problems. At the same time, however, the invention of practical hand cameras and dry film in sheets or rolls enabled numbers of professional and non-professional photographers in Europe and the United States to casually depict various aspects of street-life, often with working individuals as subjects. Interest in the urban proletariat cut across class boundaries, attracting photographers such as the patrician Italian, Guiseppe Primoli, the English journeyman printer, Paul Martin, the French former actor, Eugene Atget, and the well-situated American, Alice Austen. The images covered a spectrum from the carefully posed documentation of German workers in the workplace, made by Waldemar Franz Hermann Titzenthaler around 1900, to the vivacious, unposed "snapshots" made in Berlin streets by the radical German graphic artist Heinrich Zille at about the same time. For the most part, whether the photographs were taken for commercial gain or for private delectation, neither social change nor compassion for the down-trodden were prime motivations for these photographers.

With the reform movement in the United States in full flower in the opening years of the 20th century, photography began to play an increasingly significant role in bringing to view the social problems associated with unlimited immigration, lack of decent housing, absence of safety measures in factory work, and the uncontrolled employment of children in the labor force. Socially oriented organizations and the publications they sponsored recognized that the expanded documentation of conditions of work and living among the immigrant poor might have beneficial results in terms of presenting irrefutible evidence of the need for legislative change.

Of the several photographers active in the field of social documentation at the time, Lewis W. Hine was most committed to the belief that photography

hältnissen, dem fehlenden Arbeitsschutz in den Fabriken und mit unkontrollierter Kinderarbeit einhergingen. Sozial orientierte Organisationen erkannten, daß die immer umfangreichere Dokumentation der Arbeits- und Lebensbedingungen mittelloser Einwanderer positive Ergebnisse zeitigen könnte, weil sie unwiderlegbare Beweise für die Notwendigkeit von Gesetzesänderungen beibrachte, und finanzierten entsprechende Publikationen. Zu den Fotografen, die damals auf dem Gebiet der Sozialdokumentation aktiv waren, gehörte Lewis W. Hine. Er war felsenfest überzeugt davon, daß die Fotografie eine entscheidende Rolle beim Zustandekommen ökonomischer Reformen spielen könnte. Als Lehrer an einer New-Yorker Schule hatte er von sich aus mit einer Fotodokumentation über in Ellis Island ankommende Einwanderer begonnen, zum größten Teil Bauern aus Süd- und Osteuropa, die der amerikanischen Industrie als billige Arbeitskräfte zugetrieben wurden. Die beispiellose Masseneinwanderung führte zu erbitterten Auseinandersetzungen in den Vereinigten Staaten: Konservative vertraten die Ansicht, die analphabetischen Neuankömmlinge bedeuteten eine Gefahr für die grundlegenden anglo-amerikanischen Lebenswerte, während ihre fortschrittlichen Gegner der Meinung waren, anständige Arbeitsbedingungen, guter Schulunterricht und menschenwürdige Wohnungen würden die Einwanderer im großen Schmelztiegel der amerikanischen Zivilisation aufgehen lassen. In Karikaturen wurden die Einwanderer oft verhöhnt, aber auch Fotografen stellten die Neuankömmlinge häufig als menschlichen Ausschuß, als Wesen ohne menschliche Gefühle dar.

Hine ging anders an dieses Problem heran als die sogenannten objektiven Dokumentaristen wie etwa der Fotograf Augustus Sherman, der für die Einwanderungsbehörden von Ellis Island arbeitete. Hine wollte dem Betrachter klarmachen, daß die Einwanderer, gleichgültig, woher sie stammen mochten, durch ihr Menschsein miteinander verbunden seien. Sein Interesse an ihnen wurde so groß, daß er schließlich auch ihre Wohnungen und Arbeitsbedingungen mit der Kamera festhielt, und für diese Fotoreportagen interessierten sich wiederum Regierungsstellen und sozialkritische Zeitschriften. Die Aufforderung, sich an einer Doku-

could play a significant role in engendering economic reform. While teaching school in New York City he had, on his own, begun a documentation of immigrants arriving at Ellis Island, selecting his subjects from the enormous influx of largely peasant families from southern and eastern Europe, many of whom had been urged to emigrate by industrial interests looking for cheap factory labor. This unprecedented immigration caused heated controversy in the United States as conservatives maintained that unlettered foreigners would corrupt basically Anglo-American values, while the Progressives suggested that proper conditions of work, schooling and housing would enable immigrants to become part of the mainstream American culture. Cartoon representations of immigrants were most offensive, but photographs often portrayed them as ciphers, without human feelings.

Hine's approach to this phenomenon was at odds with this socalled objective documentation (for example by Ellis Island staff photographer Augustus Sherman). His program was to suggest to viewers that an essential humanity united all peoples, regardless of their national origin. Eventually, he found himself interested enough in the new immigrants to follow-up and portray their housing and work conditions, resulting in reportage that was of interest to government agencies and the socially oriented journals. A definitive juncture in Hine's career came when he was invited to participate in a documentation of the quintessential American industrial city, Pittsburgh, the results of which became the first rigorous sociological survey undertaken in the United States. On the basis of his experience on this project, Hine joined an organization dedicated to the regulation of child labor as staff-photographer.

Work by children in unregulated industries was considered especially shameful by the Reform movement for several reasons; children worked for less than adults, were in no position to assert any rights, and therefore could be used and discarded

mentation über die Stadt Pittsburgh – eins der Zentren der amerikanischen Industrie – zu beteiligen, bedeutete für Hine eine berufliche Weichenstellung. Das Ergebnis dieser Dokumentation war die erste exakte soziologische Untersuchung in Amerika, und Hine wurde auf Grund seiner bei diesem Projekt gesammelten Erfahrungen der Fotograf einer Organisation, die für die gesetzliche Einschränkung der Kinderarbeit eintrat.

Kinderarbeit in Industriebetrieben betrachtete die Reformbewegung aus mehreren Gründen als besonders schmachvoll: Kinder waren für geringeren Lohn als Erwachsene tätig, hatten keine Möglichkeit, ihre Rechte geltend zu machen, und konnten deshalb nach Belieben ausgenutzt und entlassen werden. Viele Reformer glaubten, diese ausgebeuteten Kinder hätten kaum eine Chance, sich zu intelligenten und produktiven Arbeitern zu entwickeln, wie sie für das amerikanische Unternehmertum lebensnotwendig waren. Hine mag zu Anfang einen weit radikaleren Standpunkt vertreten haben, doch zweifellos erkannte er, daß es zu jener Zeit nur wenige praktische Alternativen zum Programm der Reformer gab.

Fotos, die soziale Probleme anschnitten, mußten, wenn sie die beabsichtigte Wirkung erzielen wollten, mit erklärenden Texten im Druck erscheinen. Im ersten Jahrzehnt des 20. Jahrhunderts brachten die Magazine immer mehr Halbtonillustrationen. Das war durch ein technisches Verfahren möglich geworden, mit dem man billigere – wenn auch anfangs nicht ganz exakte – Reproduktionen von Fotografien herstellen und zusammen mit dem Text drucken konnte. Obwohl Hines Fotos aussagekräftig genug waren, erschienen auch sie mit erläuternden Texten, häufig aus der Feder des Fotografen. Hine gab genau an, unter welchen Umständen die Aufnahmen entstanden waren, denn Befürworter von Kinderarbeit zum Beispiel bezweifelten deren Authentizität. Eine ganze Reihe dieser Fotos sind auf der Rückseite beschriftet. Informationen vermittelten ferner die öffentlichen Vorträge, für die die Fotos in Dias umgewandelt wurden. Hine gestaltete auch Poster und Werbekampagnen, wobei er häufig mit Montage und anderen Techniken arbeitete, die damals bei der kommerziellen Reklame in Mode waren.

Die Blütezeit der Sozialdokumentarfotografie in

at the employers will. Reformers believed that as a consequence they would have little chance of becoming intelligent and productive members of the working class without which American capitalist enterprise might be doomed. While Hine's personal point of view initially may have been more radical, he undoubtedly recognized that few practical alternatives to the Reform agenda existed at the time.

In order for social images to have their intended effect, they had to appear in print media accompanied by explanatory texts. By the first decade, magazines were utilizing greater numbers of half-tone illustrations, made possible by a technology that produced less expensive (if initially less faithful) reproductions along with printed texts. Hine's images may have had an affirmative value on their own, but they were meant to be seen in conjunction with explanatory texts; indeed the photographer himself did considerable writing. He was careful to keep accurate documentation of the cir-

cumstances in which the photographs were made because accusations about the veracity of the conditions shown were raised by those opposed to child labor regulations. Many of the photographs bear legends on the reverse, and information was forthcoming in the captions accompanying the images and in the public lectures for which the images were made into lantern slides. Hine also devised posters and advertising campaigns, employing methods such as montage, which were popular in the commercial advertising of the time.

The flowering of social documentary photography in the United States coincided with powerful political and economic movements to ameliorate working-class conditions before they became too threatening to contain through legislative action. With the surge of patriotism occasioned by the advent of the First World War, reform movements came to a standstill, and with them the need for social documentation. Without a sustaining social matrix as a support, photographers found it necessary

den Vereinigten Staaten fiel mit politischen und ökonomischen Bewegungen zur Verbesserung der Lage der Arbeiter zusammen, denn eines Tages, so nahm man an, würde die Situation so bedrohlich werden, daß Gesetze keine Abhilfe mehr schaffen könnten. Mit dem Ausbruch des Ersten Weltkrieges jedoch, der eine Welle des Patriotismus auslöste, kam die Reformbewegung zum Stillstand, und soziale Dokumentation war nicht mehr gefragt. Durch das Fehlen eines für sie günstigen sozialen Klimas in ihrer Existenz bedroht, sahen sich die Dokumentarfotografen nunmehr gezwungen, ihre Fotos an Unternehmen wie etwa die Pennsylvania Railroad, die Western Electric Company und die Vacuum Oil Company zu verkaufen, die sie für Wirtschaftsmagazine und Werbekampagnen verwendeten. Hines Fotodokumentationen, in denen er zeigen wollte, welche Sorgfalt und Geschicklichkeit die Arbeiter bei ihren verschiedenen Tätigkeiten an den Tag legten, wurden nur zum geringen Teil von Aktiengesellschaften finanziert; seine Anstrengungen mündeten schließlich in einem Projekt, das den Titel „Arbeitsporträts" trug. Einige wenige dieser Fotos wurden in einen Bildband „Menschen bei der Arbeit" aufgenommen, der 1932 erschien und für jugendliche Leser bestimmt war, doch das Projekt, so wie Hine es geplant hatte, fand weder bei Regierungsstellen noch von privater Seite Unterstützung.

Bei Hines Bemühungen, Fabrikarbeiter als stolze und selbstbewußte Mitglieder der Gesellschaft darzustellen, standen, ob ihm das nun bewußt war oder nicht, die Ideen des 18. Jahrhunderts von der Bedeutung der Physiognomie Pate — vor allem die Lehre des Schweizers Kaspar Lavater, daß man aus Haltung und Gesichtsausdruck auf den Charakter eines Menschen schließen könne. Im ausgehenden 19. Jahrhundert besann man sich wieder auf diese Ideen, als es darum ging, die physische Kraft der Arbeiter, ihren Stolz auf ihr handwerkliches Können, ihre Geschicklichkeit im Umgang mit Werkzeugen und die für bestimmte Berufe unentbehrliche Entschlußkraft sichtbar zu machen.

Solche Bestrebungen liegen auch dem Werk des deutschen Fotografen August Sander zugrunde, der die Strukturen der sozialen Beziehungen im Deutschland seiner Zeit zu erhellen ver-

to market their images to American enterprises such as the Pennsylvania Railroad, Western Electric Company, and the Vacuum Oil Company for use in trade journals and institutional advertising campaigns. Hine's attempts to document the care and craft with which individual working people approached their assigned tasks were subsidized to a meager extent by corporations and resulted eventually in a project entitled "Work Portraits". A very few of the images reached viewers in the form of a picture book entitled "Men at Work", published in 1932 and intended for juvenile readers, but the project as he conceived it was unable to find support from either government or private agencies.

Whether or not Hine was aware, portraying factory workers as proud and self-respecting members of society had antecedents in the 18th century physiognomic ideas (advanced by Kaspar Lavater, in particular), which held that pose and expression can reveal inner character. During the late 19th century, these concepts were invoked to convey ideology — to suggest the physical strength, the pride in workmanship, the grace with tools, the determination needed for certain jobs on the part of the working class.

By depicting individuals from all social classes, German photographer August Sander enlarged upon this concept in a photographic undertaking intended to reveal the nature and structure of German social relationship of his time. Interrupted in this objective by the first World War, Sander returned to the project in earnest in 1920, in order to do justice to his theme of "Man in the Twentieth Century". Through the images, which encompass factory workers, peasants, entertainers, professionals, artists, and literary figures, he sought through unenhanced documentation to find the traits common to individuals of similar social backgrounds. A selection entitled "Antlitz der Zeit" appeared in 1929, but events in Germany after 1933 not only precluded the completion of Sander's scheme — he turned to photographs of industry

suchte. Für sein Thema „Der Mensch im 20. Jahrhundert" fotografierte er Angehörige aller sozialen Schichten. Der Erste Weltkrieg zwang ihn, seine Arbeit zu unterbrechen; er konnte sie erst 1920 wieder fortsetzen. Seine Aufnahmen zeigen Fabrikarbeiter, Bauern, Akademiker, bildende Künstler, Schriftsteller usw. Durch objektive Dokumentation wollte er deutlich machen, welche charakteristischen Züge Menschen der gleichen sozialen Herkunft gemeinsam haben. Ein Auswahlbildband „Antlitz der Zeit" erschien 1929. Nach 1933 konnte Sander sein Werk nicht mehr vollenden; er wandte sich Industrie- und Landschaftsaufnahmen zu. Die Platten des ersten Bandes wurden unter dem Vorwand vernichtet, die dargestellten Typen seien nicht „reinrassig". Obwohl Sander stets die Ansicht vertrat, der Sinngehalt eines Fotos sei wichtiger als die genaue Einhaltung der ästhetischen Regeln in bezug auf äußere Form und Komposition, wird heute sein Werk ebensosehr wegen seiner formalen Vollendung geschätzt wie wegen seiner Aussage über das Wesen der deutschen Gesellschaft.

Für die Darstellung der Arbeiterklasse inter-

essierte sich auch Helmar Lerski, ein Schweizer Fotograf, der nach zwanzigjährigem Aufenthalt in den Vereinigten Staaten 1929 in sein Heimatland zurückgekehrt war. Seine Erfahrungen als Schauspieler und Theaterfotograf bestimmten seine Art zu fotografieren: Bei seinen Porträts von Männern und Frauen, die in der Metall-, Textil- und Pelzbranche arbeiteten, bevorzugte er extreme Nahaufnahmen und dramatische Lichteffekte. Seine Fotos unterschieden sich in Stil und Absicht völlig von denen Hines und Sanders, die beide vor allem soziale Ziele verfolgten. Bevor Lerski 1931 nach Palästina ging, erschien in Deutschland sein Fotobuch „Köpfe des Alltags".

Die Auffassung, die Sanders Werk zugrunde lag, teilte bis zu einem gewissen Grade der amerikanische Fotograf Paul Strand, dessen ästhetische Anschauungen zunächst durch die künstlerischen Ideen von Alfred Stieglitz geprägt worden waren. Anfang der dreißiger Jahre jedoch erwachte sein Interesse an sozialen Problemen. Nachdem er eine Zeitlang in Mexiko und später in den Vereinigten Staaten als Filmdokumentarist tätig gewesen war, versuchte er seine strengen ästhetischen Maß-

and landscapes — but led to the destruction of the plates for the earlier volume on the grounds that the types represented were "impure". Despite his belief that "meaning (is) more important than the fulfilling of esthetic rules of external form and composition", today his work is admired as much for its formal qualities as for what it reveals about German society.

Portraiture of the working class engaged the attention of Helmar Lerski, a Swiss photographer who had returned to his native land in 1929 after some 20 years in the United States. However, influenced by his experiences as an actor and theatrical photographer, Lerski made use of extreme close-ups and dramatic lighting to portray men and women operators in metal, textile, and fur industries, with the result that his images seem quite different in style and intent from social goals of Hine and Sander. Before Lerski went to Palestine in 1931, his photograph book "Köpfe des Alltags" in Germany was published.

The outlook that informed Sander's work was shared to a limited extent by the American photographer Paul Strand. His esthetic vision had been shaped initially by the artistic precepts of Alfred Stieglitz, but by the 1930s he had become interested in examining social relationships. Following a period as a documentary film-maker first in Mexico and then in the United States, Strand attempted to synthesize his rigorous esthetic ideas with his newly-awakened social understanding. Between 1946 and 1960, he produced a series of books in which text and image are designed to invoke a specific social environment. Working first in rural New England and then in Europe and Africa, Strand sought out communities where human interactions seemed to him more direct and honest than in the great urban centers of the Western nations. As an important voice in the Photo League in the late 30s and 40s, Strand's conviction that social imagery required as rigorous attention to formal organization as images made purely for esthetic pleasure

stäbe mit seinem neuerwachten sozialen Interesse in Einklang zu bringen. Zwischen 1946 und 1960 veröffentlichte er eine Reihe von Fotobänden, in denen Bild und Text jeweils ein bestimmtes soziales Milieu behandelten. Strand arbeitete zuerst in ländlichen Gegenden Neuenglands und dann in Europa und Afrika. Er wählte stets kleine Gemeinden aus, in denen ihm die zwischenmenschlichen Beziehungen direkter und aufrichtiger zu sein schienen als in den großen Städten der westlichen Welt. Strands Überzeugung, daß Fotos mit sozialer Thematik ebenso strenge Anforderungen an die formale Qualität stellten wie solche, die lediglich ästhetisches Wohlgefallen hervorrufen wollten, führte in den späten dreißiger und in den vierziger Jahren, als er eine wichtige Rolle in der „Photo League" spielte, dazu, daß eine Reihe junger Fotografen, unter ihnen Walter Rosenblum, ihre Aufmerksamkeit auf eine ästhetisch anspruchsvollere Behandlung sozialer Themen richteten.

Sowohl Sander wie Strand fotografierten ihre Sozialepen mit großformatigen Kameras. In den späten zwanziger Jahren hatten europäische Fotografen jedoch bereits begonnen, mit kleinen, schnell funktionierenden 35-mm-Kameras Augenblickssituationen und -geschehnisse einzufangen, selbst wenn die Lichtverhältnisse nicht optimal waren. Es entstanden Aufnahmen, die vordem als „exklusiv" galten. Die neue Fototechnik leitete die Ära des Fotojournalismus in Europa und schließlich auch in den Vereinigten Staaten ein. Die Kleinbildkamera, mit der man Momentsituationen so leicht festhalten konnte, wurde ein unentbehrliches Werkzeug der politisch progressiven, an Sozialdokumentation interessierten Gruppen, die sich in den zwanziger Jahren in den Städten bildeten.

Ihre Projekte hatten radikale kommunale und politische Zielsetzungen gemeinsam. Die daran beteiligten Fotografen waren entweder Berufsfotografen, Künstler oder aber auch Fabrikarbeiter, für die die Kamera zur Waffe wurde, weil sich mit ihr die ökonomischen und politischen Kämpfe optisch festhalten ließen. Ausgegangen war die Bewegung von Deutschland; dort gab es etwa hundert Gruppen von Arbeiterfotografen, die das Leben vom Standpunkt der Arbeiterklasse aus darzustellen bemüht waren. Viele von ihnen lieferten Bildmate-

helped direct the attention of a number of young photographers, among them Walter Rosenblum, toward a more esthetic treatment of social themes.

Both Sander and Strand worked on their social epics using large format equipment, but in the late 1920s, photographers in Europe already had begun to employ small fast-acting 35 mm cameras to capture unposed events and configurations, especially in situations where action was ongoing and illumination levels low. The greater spontaneity afforded by these fast acting devices made possible scenes that formerly had been considered priveleged and resulted in more vivacious camera illustration in magazines. The new imaging capabilities inaugurated a distinctive period in photojournalism in Europe and eventually the United States. With its ease of recording spontaneous situations and gestures, the small camera became an apt tool for the social documentary projects that emerged within politically concerned progressive groups in urban centers during the 1920s.

These projects had in common radical communal and political aspects. The photographers involved might be professionals, artists, or factory workers for whom the camera became a weapon in an effort to give visual form to the struggles on economic and political fronts. The concept was initiated in Germany where some 100 worker-photographer organizations provided opportunities for the depiction of German life from a working-class point of view. Many of these groups were in the forefront of anti-Nazi activity, mounting local exhibits and contributing images to the left newspaper, "Arbeiter Illustrierte Zeitung" (AIZ). Among those actively engaged by photography of this nature, Walter Ballhause's work may be the most distinguished in that his street photographs and sequences on the unemployed in Hannover, made with a Leica, transcend the level of ordinary record-making. Influenced by both the magazine and cinema imagery of his time, this skilled machinist orchestrated light and form to express the extreme

rial für die linke Arbeiter-Illustrierte-Zeitung (AIZ) und standen in der vordersten Linie der Anti-Nazi-Front. Zu diesen Arbeiterfotografen gehörte auch Walter Ballhause. Seine Straßenfotos und seine mit einer Leica fotografierten Serien über Arbeitslose in Hannover erheben sich hoch über das damals übliche Niveau der Fotodokumentation. Beeinflußt von der Zeitschriften- und Filmfotografie, experimentierte dieser gelernte Maschinenschlosser mit Licht und Form, um der tiefen Niedergeschlagenheit und Hoffnungslosigkeit Ausdruck zu geben, die infolge der katastrophalen Wirtschaftslage am Vorabend des Dritten Reiches in Deutschland herrschten.

Ähnliche Bestrebungen, mit Hilfe der Fotografie die Vorstellungen der Arbeiterklasse von sich selber und von der Gesellschaft zu verändern, gab es auch in der Sowjetunion. Alexander Rodtschenko etwa vertrat die Ansicht, die Fähigkeit der Kamera, besonders der 35-mm-Leica, die Wirklichkeit aus neuen, untraditionellen Blickwinkeln zu erfassen und festzuhalten, mache sie hervorragend geeignet, die Sehweise der Arbeiterklasse zu verändern. 1932 begann in der Kommune Feliks

Dzierżyński die Massenproduktion der 35-mm-FED-Kameras des Typs Leica. Dieses nützliche „Werkzeug" sollte es sowjetischen Arbeitern ermöglichen, ihr Leben im Bild festzuhalten.

In England und den Vereinigten Staaten waren die fotografischen Projekte, die bei den Arbeitern das Interesse an der Dokumentation ihres eigenen Lebens zu wecken versuchten, weniger politisch ausgerichtet und weniger radikal in ihren Zielen. „Mass-Observation", ein 1937 entstandenes britisches Projekt, erklärte es für seine Aufgabe, Fakten über die sozialen Zustände zusammenzutragen und zu verbreiten, und begann mit seinen Untersuchungen in den Städten Bolton und Blackpool. Aus der Arbeiterbevölkerung kamen Informationen, aber getragen wurde das Projekt in erster Linie von akademisch gebildeten Intellektuellen, Künstlern und Schriftstellern — unter ihnen Humphrey Spender, ein Hochschularchitekt mit liberalen Überzeugungen, der für verschiedene liberale und linksorientierte Zeitschriften fotografierte. Spenders 35-mm-„Worktown"-Aufnahmen entsprachen der Ansicht vieler an dem Projekt Beteiligter, alle Aspekte des Lebens — Schlangen an

disillusion caused by the economic situation in Germany on the eve of Nazism.

Similar efforts to make photography an active tool in changing working-class perceptions of themselves and society were spearheaded in the Soviet Union by Alexander Rodchenko, who held that the ability of the camera — in particular the 35 mm Leica — to record reality from fresh and untraditional points of view made it an ideal tool for reshaping the visual expectations of the working class. In a 1932 experiment, 35 mm FED cameras of the Leica type were mass-produced by the Dzerzhinsky Commune in order that this useful working-class "tool" should be available to Soviet workers to record their own lives.

In England and the United States, photographic projects attempting to involve working people in the documentation of their own lives were less involved with confrontational politics and were less radical in their make-up and goals. Mass-Observation, a British project initiated in 1937 claimed as

its objective the ascertaining and dissemination of facts about social existence, and chose as the site for such an investigation the towns of Bolton and Blackpool. Working people helped provide data, but the main particpants were university-educated intellectuals, artists and writers, among them Humphrey Spender, a trained architect of liberal sympathies who had become involved with photography assignments for a number of liberal and left journals. Spender's 35 mm "Worktown" images were made in response to the general understanding by participants that absolutely every aspect of existence — bus queues, football crowds, people in restaurants, people in pubs, people in church, and so forth — would be of sociological if not overtly political interest. Despite this directive, Spender's own sense that the act of photographing constituted an intrusion into the lives he was documenting, give his images a curiously diffident appearance.

"Mass-Observation", which appeared in printed form with text as well as images, differs

Bushaltestellen, Zuschauer bei einem Fußballspiel, Leute in Restaurants, in Kneipen, in Kirchen usw. – seien soziologisch, wenn nicht gar direkt politisch interessant. Doch Spender hatte stets das Gefühl, der Akt des Fotografierens stelle eine Einmischung in die Leben dar, die er dokumentierte, und das gibt seinen Aufnahmen etwas merkwürdig Halbherziges, Zaghaftes.

Der Text-Bild-Band „Mass-Observation", der schließlich herauskam, unterscheidet sich wesentlich von einem bereits 1934 erschienenen Fotobuch über die sozialen Klassen Londons, dessen Autor Bill Brandt das Wesen der britischen Klassengesellschaft allein durch die Auswahl aufschlußreicher Fotos deutlich zu machen versuchte. Brandt verfolgte offensichtlich keine bestimmten politischen Ziele, doch seine Fotoberichte vom Leben der Armen, des Mittelstandes und des Beau monde erhellen mit überwältigender Ironie die ins Auge fallenden Klassenunterschiede in der britischen Gesellschaft der dreißiger Jahre.

In den Vereinigten Staaten wurde 1929 ein ähnliches Dokumentarprojekt, jedoch mit radikaler politischer Zielstellung, ins Leben gerufen: „The Workers' Film and Photo League". Sie sah ihre Aufgabe zunächst darin, Fotos und Filme über Leben und Leistungen der Arbeiterschaft an die Presse und an linksgerichtete Organisationen zu liefern. 1936 trennten sich die Standfotografen von den Filmfotografen und gründeten die „Photo League", die, mit den Worten ihres Mitglieds Paul Strand, sich das Ziel gesetzt hatte, „viele Menschen zu beeindrucken, zu vereinigen und innerlich anzurühren".

Um das zu erreichen, begann die „League" verschiedene New-Yorker Stadtteile zu dokumentieren, meist aus der günstigen Perspektive des Straßenlebens. Zu ihren Projekten gehörten das Harlem Document (Aaron Siskind, Morris Engel und Jack Manning), das Pitt Street Document (Walter Rosenblum) und das Chelsea Document (Sid Grossman, Arthur Leipzig und Bernard Cole). Die Mitglieder der „League" arbeiteten nicht so sehr mit Blick auf Veröffentlichungen als vielmehr aus Idealismus. Viele von ihnen waren keine Berufsfotografen, sondern in allen möglichen anderen Berufen tätig. Sie sahen in der Fotografie eine Möglichkeit, ihre gemeinsame soziale Einstellung

substantially from an earlier selfmotivated photographic essay on London social classes by Bill Brandt. Published in 1934, Brandt's work endeavored to suggest the quality of British class divisions solely through his selection of revealing images. Ostensibly without a defined political agenda, these contrasting picture essays of the poor, a middle-class community, and the beau monde reveal with striking irony the visible class divisions in British society of the 30s.

In the United States, a parallel urban documentary project with radical political objectives was started in 1929 as "The Workers Film and Photo League". Initially, its goal was to supply still photographs and movies of working class activities to the press and organizations on the left. In 1936, the still photographers separated from their colleagues in film, forming "The Photo League", which had as its objectives the making of photographs that would, in member Paul Strand's words, "affect, unify, and move great numbers of people".

To achieve this end, the League initiated projects that documented various urban communities, largely from the vantage point of its street life. Among them were the Harlem Document (Aaron Siskind, Morris Engel, and Jack Manning), the Pitt Street Document, (Walter Rosenblum), and the Chelsea Document, (Sid Grossman and Sol Libsohn). Working from personal need rather than on commission for publication, League members, a number of whom were engaged in skilled jobs and professions other than photography, regarded the camera image as a means to express a common social vision whose formal resolution might vary in the hands of different individuals. Unlike "Mass-Observation" or United States government projects, it's program was oriented towards the needs of photographers rather than the communities in which they worked.

Photographs of a wide spectrum of rural and urban phenomena were made under government sponsorship during the Depression, but those pro-

anschaulich zu machen, wobei die formale Lösung der Aufgabe bei jedem Beteiligten anders ausfallen konnte. Im Gegensatz zu „Mass-Observation" oder den Projekten der U.S.-Regierung war das Programm der „League" eher auf die Bedürfnisse der Fotografen als auf die der Umwelt zugeschnitten, in der sie arbeiteten.

Während der Weltwirtschaftskrise entstanden, von der Regierung gefördert, eine große Anzahl Fotos mit breitgefächerter ländlicher und städtischer Thematik. Zwischen 1935 und 1941 wurde unter der Schirmherrschaft der Farm Security Administration, einer Unterabteilung des Landwirtschaftsministeriums der U.S.-Regierung, ein Projekt entwickelt, dessen Fotos anerkanntermaßen charakteristisch für den Stil der Sozialdokumentation war, wie er sich in den kapitalistischen Staaten entwickelt hatte. Dieses seiner Tendenz nach reformatorische Projekt vereinte in sich nahezu alle Faktoren, die für die Sozialdokumentation von ihrem Beginn an charakteristisch gewesen waren. Seine Mitarbeiter waren begabte Fotografen, und geleitet wurde es von Roy E. Stryker, einem Professor der Wirtschaftswissenschaften

und einflußreichen Mann in der Verwaltung. Das Ziel war reformatorisch: Es sollte die Öffentlichkeit aufrütteln, sie dazu bringen, Störungen im sozialen Getriebe zu beseitigen, die Zustände zu verbessern, ohne die ökonomische Grundstruktur in Frage zu stellen. Das Projekt erhellte zwar die katastrophale Lage der amerikanischen Farmer, doch die Zusammenhänge zwischen Dürre, Landnutzung und Weltwirtschaft wurden nicht untersucht.

In Bild und Wort konzentrierte sich die FSA-Dokumentation auf das „Menschliche". Sie wollte Mitgefühl mit den zahllosen Farmern wecken, deren Existenz durch Umstände, die sich ihrer Kontrolle entzogen, vernichtet worden war. Nicht zufällig wurde Dorothea Langes berühmtes Foto einer obdachlosen Mutter mit ihren Kindern zum Symbol des ganzen Unternehmens, denn es brachte dessen humanistisches Anliegen zum Ausdruck, erregte Mitleid und bot zugleich dokumentarische Aktualität. Andere an diesem Projekt beteiligte Fotografen wie etwa Ben Shahn und Walker Evans lehnten solch offenen Symbolismus ab, aber sie alle stellten die Situation des Menschen in den Mittelpunkt ihrer Arbeit. Selbst dort,

duced between 1935 and 1941 under the aegis of the Farm Security Administration (a division of the Agriculture Department of the United States government) are generally recognized as the exemplars of the social documentary style as it evolved in the capitalist nations. Produced by a group of gifted photographers and administered by Roy E. Stryker, a former Professor of economics who became a forceful bureaucrat, the project incorporated nearly all the elements that had characterized social documentation since its early days. It embraced the paramount reformist goal of arousing viewers to seek palliative measures for disturbances in the social fabric that appeared in need of corrective action while leaving basic economic concepts, unquestioned. In presenting the disasters overtaking the farmers of the United States, it left unexamined the relationship between drought, land use, and global economics.

In both image and word, the FSA documentation concentrated on the "human element", at-

tempting to arouse a sympathetic response to subjects victimized by circumstances beyond their control. It is not an accident that the well-known portrait of a migrant mother and children by Dorothea Lange became emblematic of the entire enterprise because it's aim incorporated the humanist values of the enterprise by seeking to arouse compassion as well as document actuality. Other of the photographers involved with the project, among them Ben Shahn and Walker Evans, were less disposed toward such overt symbolism, but the predominant emphasis on the part of all photographers was on the human condition. In fact, even when human form is not directly pictured, it is the unseen human presence that gives the images their special resonance.

The FSA sought to disseminate its message by placing the visual imagery along with caption materials and written texts in periodicals, books, and expositions in localities frequented by ordinary people. With goals similar to those embraced by

wo der Mensch nicht direkt im Bild erscheint, gibt seine unsichtbare Gegenwart den Fotos ihre besondere Aussagekraft.

Die FSA versuchte ihre Botschaft zu verbreiten, indem sie ihre Fotos mit Bildunterschriften und Begleittexten in Zeitschriften und Büchern veröffentlichte und Fotoausstellungen an Orten zeigte, die von einfachen Menschen besucht wurden. Strykers Absichten entsprachen in etwa denen von „Mass-Observation": Er betrachtete es als seine Aufgabe, ein umfangreiches Fotoarchiv zu schaffen, das den sogenannten „American Way of Life" dokumentieren und die traditionellen Werte der amerikanischen Gesellschaft hochhalten sollte. So entstanden zahllose FSA-Fotos, die einfach optische Fakten festhielten und nur für die Akten gemacht wurden.

Diese Zielstellung schloß eine politische Orientierung und die fotografische Darstellung politischer und sozialer Gegensätze zwischen den Klassen und Rassen aus. Im Verlauf der Arbeit an dem FSA-Projekt wurden die daran beteiligten Fotografen angewiesen, sich vor allem auf sogenannte positive Werte zu konzentrieren, das heißt in ihren

Fotos intakte Familien, ungebrochene Traditionen usw. zu zeigen. Die Änderung in der allgemeinen Tendenz war teils auf die Proteste der dem New Deal feindlich gegenüberstehenden Kräfte zurückzuführen, die behaupteten, die Elendsfotos der FSA schadeten dem nationalen Ansehen, teils auf den Beschluß, das Projekt müsse der ideologischen Einstellung des grundsätzlich konservativen politischen Establishments besser entsprechen, wenn die finanzielle Unterstützung weiterhin gesichert bleiben solle.

Viele Arbeiten, die, vor allem nach 1938, unter der Schirmherrschaft der FSA entstanden, zeigen eine scheinbar gesunde Gesellschaft, eine heile Welt der freundlichen kleinen Städte und der provinziellen Vergnügungen. Doch dieses Bild trügt. Zu einer ausgewogenen optischen Darstellung der Zeit der Weltwirtschaftskrise gehören auch die Fotos verfallender Bergarbeiter- und Fabrikstädte, wie sie Hine 1937/38 für das National Research Project der Works Progress Administration aufnahm, und ebenso die fotojournalistischen Dokumentationen von Arbeiterunruhen, die in der Tagespresse und in Zeitschriften erschienen.

196

"Mass-Observation", Stryker regarded his mission as one of sustaining societal values through the creation of a vast archive of images that would give visual form to what was often referred to as "the American way of life". As a consequence, there exist innumerable numbers of FSA pictures, made for the file, that simply record mundane visual facts.

This focus precluded political orientation and images of political and social confrontations between the classes and races. Indeed, as the project evolved, the participating photographers were directed to concentrate more particularly on what was termed positive imagery — that is, on the visual indications of the stability of family and tradition. The subtle change in direction reflected in part the clamor raised by anti-New Deal elements that the FSA photographs of drought and dislocation were detrimental to the national image, and in part the decision that in order to assure continued funding, the project would have to accord more

closely with the ideological position of the generally conservative political establishment.

Many of the works produced under the FSA aegis, especially after 1938, create a view of the nation as a fairly untroubled and benign society of small towns and provincial pleasures. For a balanced recreation in visual terms of the period of the Depression, one must augment this skewed picture with the images of desolate mining and factory towns (produced by Hine for the National Research Project of the WPA in 1937/38 and by others for a variety of purposes) and the photojournalistic documentations of tumultuous labor confrontations taken by photographers working for the daily and periodical press.

The FSA must be considered the last effective large-scale project in the social documentary tradition. Although a recent project organized by the DATAR agency of the French government attempted to revitalize the concept by commissioning photographers to portray the encroachment of

Das FSA-Projekt muß als das letzte wirkungsvolle, groß angelegte Projekt in der sozialdokumentarischen Tradition angesehen werden. Die der französischen Regierung nahestehende Agentur DATAR versuchte zwar, dessen Konzeption wiederzubeleben — sie beauftragte Fotografen, die auf dem Lande entstehenden Industrie- und Wohnbauten zu dokumentieren —, doch der Versuch erwies sich als ebenso kurzlebig wie nutzlos.

In den vierziger und fünfziger Jahren begannen sich die Public-Relations-Abteilungen der großen Industrieunternehmen für die Sozialdokumentation zu interessieren und sie als Mittel der Massenmanipulation und für Unterhaltungszwecke einzusetzen. Zum Beispiel versuchte Stryker als Leiter eines fotografischen Projekts der Standard Oil of New Jersey, mit Hilfe der Methoden und des Stils der FSA den schlechten Ruf des Unternehmens zu verbessern, das seit den Tagen John D. Rockefellers der Inbegriff der räuberischen amerikanischen Industrie war. Die umfassende Dokumentation aller Aspekte der Ölindustrie, für die er elf erfahrene Dokumentarfotografen angeheuert hatte, ergab ein Archiv von ein paar hunderttausend Fotos, doch das Ganze blieb so gut wie wirkungslos; weder gelang es, den Ruf der Standard Oil zu verbessern, noch die Nation für die Probleme der Ölindustrie zu interessieren.

In den vierziger und fünfziger Jahren entdeckten zusammen mit der Industrie auch die großen Illustrierten die Dokumentarfotografie. „Life" und „Look", die wohldotierten Bildmagazine, die seit Ende der dreißiger Jahre erschienen, wurden durch Fotoreportagen über soziale Erscheinungen und Wechselwirkungen berühmt. In ihrer Darstellung wurden komplizierte und vielschichtige gesellschaftliche Probleme versimpelt, dem Verständnis der Massen angepaßt. Die kommerziellen Interessen dieser Zeitschriften, oft gepaart mit einer politisch konservativen Herausgeberpolitik, hatten zur Folge, daß ihre Fotos oft in einem tendenziös verzerrten Zusammenhang erschienen. Die Entscheidungen der Redaktion hinsichtlich der Auswahl der Fotos, der Bildausschnitte, des Layouts und der Bildunterschriften widersprachen unter Umständen der Absicht des Fotografen oder machten die Aufnahmen zu optischen Mitteilungen ohne Gewicht.

industrial and residential building on the countryside, it was short-lived and ineffectual. The lack of vigor in these large-scale projects may reflect the fact that during the 1940s and 50s, the concept of social-documentation was taken over by the public relations arms of the industrial establishment and turned into a tool for manipulation and entertainment rather than for achieving social change. For example, as director of a photographic project for Standard Oil of New Jersey, Stryker attempted to bring the FSA style and attitude toward improving the notorious image of a company that since the days of John D. Rockefeller had symbolized rapacious American industry. The extensive portrayal of all aspects of the oil industry, for which he hired eleven photographers experienced in documentary work, resulted in an archive of some hundreds of thousands of pictures, but the images have had little or no effect either on improving the company image or educating the nation about the oil industry.

During the 1940s and 50s, the documentary idea was taken over by the picture magazines as well as by industrial enterprises. "Life" and "Look" — the well-financed picture periodicals that appeared in the late 30s — made their reputations by featuring picture essays of social phenomena and interactions, turning such treatment of complex social issues into a commonplace of mass communication. The overiding commercial concerns of these magazines, allied at times with politically conservative editorial policies, meant that the photographs often appeared in incomplete, superficial, or biased contexts. Editorial decisions regarding selection, cropping, layout, and captioning might alter the intent of the photographer or result in visual communications with little significant content.

Also in the 40s, social documentation began to achieve artistic status. The newly-created Photography Department of the Museum of Modern Art mounted exhibitions that combined images made in the social-documentary style with the elements

In den vierziger Jahren gewann die Sozialdokumentation künstlerische Qualität. Die neugeschaffene Fotografische Abteilung des Museum of Modern Art zeigte Ausstellungen von Fotos im sozialdokumentarischen Stil mit einem fotojournalistischen Layout; diese Entwicklung gipfelte 1955 in der von Edward Steichen zusammengestellten Ausstellung „The Family of Man", die der amerikanische Lyriker Carl Sandburg „ein fotografisches Zeugnis des Grand Cañon der Menschheit" nannte. Sie bestand aus einem umfangreichen fotojournalistischen Essay, der in drei Dimensionen arrangiert und zur Schau gestellt wurde.

Nach Meinung mancher Fotografen kompromittierte es sowohl die Ausstellung wie die fotografische Kunst, daß hier keine sozialen Ziele erkennbar waren und so das ursprüngliche Anliegen der Dokumentarfotografie völlig in den Hintergrund trat.

Die großen sozialen Auseinandersetzungen in Südamerika und Südostasien nach dem Zweiten Weltkrieg wurden von Fotojournalisten im Bild festgehalten, die für die Tagespresse und für Zeitschriften wie „Life" und „Look" arbeiteten. Foto-

grafen, die auch weiterhin glaubten, daß man mit der Kamera humanistische, auf Gefühl und Intellekt gegründete Aussagen machen sollte, begriffen, daß ihre Vorstellungen sich nicht mit denen der Medien deckten, für die sie arbeiteten. Die Fotolayouts und die Texte zu den Fotos wurden von den Redaktionen und nicht von ihnen bestimmt, auch hielt man sie sehr oft für allzu befangen in sozialer Ideologie, während sich die Aufmerksamkeit der an Fotokunst Interessierten auf unpolitische Themen und avantgardistische ästhetische Experimente richtete. Doch Fotografen wie Roy DeCarava, Paul Strand und Walter Rosenblum fanden auch weiterhin ihre Themen in der Condition humaine und blieben ihrer Überzeugung treu, daß allen Menschen Gefühle und Glücksvorstellungen gemeinsam sind, unabhängig von ihrem sozialen Milieu, ihrer ethnischen Herkunft und ihren kulturellen Traditionen. Diese Fotografen waren entweder auf Buchveröffentlichungen — wie Strand — oder auf gelegentliche Ausstellungen angewiesen, wenn sie ein Publikum für ihre Arbeiten finden wollten.

Seit den siebziger Jahren schien die Dokumen-

of photojournalistic layouts; the culmination of this direction was a 1955 exhibition organized by Edward Steichen, entitled "The Family of Man". Called a "camera testament to the Grand Canyon of humanity", by American poet Carl Sandburg, it comprised an extended photojournalistic essay mounted and displayed in three dimensions. In that no social goals were involved in this (and other such) exhibitions, the initial intent of the documentary impulse was subverted, compromising both the exhibition and the photography in the eyes of some photographers.

The major social confrontations of the post-World War II era in the United States took place on domestic fronts in the South and in Southeast Asia and were pictured by photojournalists working for the daily press and for periodical journals such as "Life" and "Look". Individual photographers who continued to regard the camera image as a means of making a humanistic statement based on personal feelings and intellect found that

their work did not conform to the prevailing concepts of such documentation, which required picture layouts and captioning ordained by editors rather than the individual photographer. At the same time, these photographers often were considered too engaged with social ideology to merit the attention of the photographic art community, which tended to feature what they determined were more disengaged themes or avant-garde esthetic approaches. Nevertheless, photographers such as Roy DeCarava, Paul Strand, and Walter Rosenblum continued to find their visual material in the human condition and to express their sense of a shared community of feeling among people of different backgrounds, ethnic origins, and cultural traditions. They relied either on book format, in the case of Strand, or on occasional exhibition spaces as a means to gain an audience for their work.

Since the 1970s, the documentation of social issues has once again seemed to be a viable goal, but on a greatly more limited scale than formerly.

tation sozialer Probleme wieder eine lohnende Aufgabe zu werden, wenn auch in viel geringerem Maße als früher. Doch wenn auch Gewerkschaften und an ökologischen und sozialen Fragen interessierte Gruppen Verwendung für Fotos haben, die, entsprechend betextet, die Öffentlichkeit erziehen und politische Aktionen beeinflussen sollen, ist es im wesentlichen jetzt das Fernsehen, das die Bevölkerung über wichtige Probleme unterrichtet und notwendige Veränderungen durchsetzt. Die Reformbestrebungen, die einst ein integrierender Bestandteil der sozialdokumentarischen Tradition waren, sind durch diesen Verlust der Informationsaufgabe zum Erliegen gekommen, und die ganze Tradition der humanistischen Sozialdokumentation ist in Frage gestellt.

Auch aus diesem Grund sind eine Reihe von Persönlichkeiten, die sich mit der Ideologiegeschichte der Sozialdokumentation in den Vereinigten Staaten befassen, zu der Ansicht gelangt, daß diese Dokumentationsform neu überdacht werden muß. Sie schlagen vor, sie solle sowohl in Inhalt wie im Stil mit radikaleren Programmen verknüpft werden, und um die Aussage eindeutig, unmiß-

verständlich zu machen und ein an die Massenmedien gewöhntes Publikum zu erreichen, müsse der Fotograf sich die Reklametechnik zunutze machen und neue Ideen hinsichtlich der Bildfolgen und der Beziehungen zwischen Bild und Text entwickeln. Sie meinen, gerade die menschliche, humane Einstellung, mit der Hine, Lange, Rosenblum und Strand an ihre Arbeit herangingen, habe dazu geführt, daß ihre Fotos als Kunstwerke angesehen werden und nicht als Waffen im Kampf für soziale Veränderungen. Es ist paradox, aber trotz ihrer angeblich radikalen Botschaft enden diese Fotos auf dem Kunstmarkt.

Sozialdokumentation ist gegenwärtig nicht gefragt. Vielleicht wird sie in veränderter Form wieder höchst aktuell werden, vielleicht aber wird sie nur noch als historische Erscheinung von Bedeutung sein. Doch wie auch immer: Fotos mit humanitärem Anliegen haben eine wichtige und manchmal entscheidende Rolle in der Sozialgeschichte der westlichen Industrienationen gespielt, und sie sind bleibende Zeugnisse für das leidenschaftliche Engagement von Fotografen und Reformern, deren Blick in die Zukunft gerichtet war.

Nevertheless, although labor unions and groups interested in ecological and social issues have found uses for photographs that educate the public and influence political action when combined with appropriate texts, the dominance of electronic media has meant that the functions of informing the populace about issues of importance and, above all, of invoking action have been essentially taken over by television. In this transformation of the means of dispensing information, the reformist element that was such an integral part of the social documentary tradition has been subverted. As a result, the tradition of humanist social documentation itself is being questioned.

For this reason among others, a number of individuals concerned with the ideology of social documentation in the United States feel that the form itself must be rethought. They suggest that it be associated with more radical agendas, both in terms of meaning and style. They claim that in order to be unmistakable as to meaning and to reach

viewers sensitized to the mass media, the photographer must draw upon advertising practice for ideas about juxtapositions, sequencing, testimonials, and various interrelationships of text and image. They feel that the humanizing approach exemplified by Hine, Lange, Rosenblum, and Strand, for example, has made it possible to turn their images into art commodities rather than into weapons for social change. It is ironic, therefore, that despite their supposedly radical message, the images supported by these voices also end up in the art market. The issue of social documentation remains at the moment in limbo. Perhaps it will reappear forcefully in altered form, or perhaps its importance will be as an historical occurence. Whatever turns out to be the case, images that embraced humanist values played a distinctive and at times vital role in the history of social action in the Western industrialized nations, and they remain as testaments to the passion and commitment of visionary photographers and reformers.

1919
Geboren am 1. Oktober 1919 in New York.

1924 – 1937
Grundschulbesuch in New York; absolviert die Seward Park High School und das College of the City of New York.

1937 – 1950
Tritt der Photo League bei. Vollendet das Pitt Street Document. Seine Fotos werden zuerst von Ralph Steiner in der Zeitung „PM" abgedruckt. Betätigt sich aktiv in der Photo League. Vorsitzender des Ausstellungskomitees, Redakteur der „Photo Notes", Geschäftsführer, Vizepräsident, Präsident.

1939
Wird Assistent von Eliot Elisofon, dem „Life"-Fotografen und früheren Präsidenten der League. Studiert zusammen mit Paul Strand und Lewis Hine an der Photo League.

1941
Arbeitet als freiberuflicher Fotograf für „Survey Graphic", „Mademoiselle Magazine" und die Federation for the Support of Jewish Philanthropies.

1942
Fotograf der Agricultural Adjustment Administration. Reist durch die Vereinigten Staaten und macht Bildserien über Farmwirtschaft und die Kriegsanstrengungen.

1943 – 1945
Fotograf und Filmkameramann im Army Signal Corps, einer Kampfeinheit. Landung am 6.6.1944 in der Normandie, Fotograf eines Panzerabwehrbataillons, das beim Vormarsch der amerikanischen Truppen durch Frankreich, Deutschland und Österreich die Vorhut bildet. Betritt als erster Fotograf das Konzentrationslager Dachau. Ist der amerikanische Fotograf mit den höchsten Kriegsauszeichnungen: Silver Star, Bronze Star, Purple Heart, Presidental Unit Citation (Die ganze Einheit wurde vom Präsidenten ausgezeichnet.), 5 Kampfsterne.

1943
Nancy Newhall, amtierende Kuratorin des Museum of Modern Art, wählt Fotos von Rosenblum für die Ausstellung „Neue Fotografen I" aus.

1944
Personalausstellung, Amerikanisches Rotes Kreuz, London.

1946
Fotograf des Unitarian Service Committee. Fotografiert spanische Flüchtlinge in Südfrankreich, eine medizinische Hilfsaktion für die Tschechoslowakei und mexikanische Wanderarbeiter in Texas.

1947
Berufung als Dozent für Fotografie an das Art Department des Brooklyn-Colleges. Jetzt Professor Emeritus.

1919
Born October 1, 1919, New York City

1924 – 1937
Attended New York City Public Schools, Seward Park H. S., College of the City of New York.

1937 – 1950
Joined the Photo League. Completed Pitt Street document. Photographs first published by Ralph Steiner in newspaper "PM". Became active participant in Photo League activities. Chairman of the Exhibition Committee, Editor, "Photo Notes", Executive Secretary, Vice President, and President.

1939
Assistant to Eliot Elisofon, "Life" photographer and former League president. Studied with Paul Strand and Lewis Hine at the Photo League.

1941
Free lance photographer for "Survey Graphic", "Mademoiselle Magazine", Federation for the Support of Jewish Philanthropies.

1942
Staff photographer, Agricultural Adjustment Administration. Traveled around the United States making picture stories on farming and the war effort.

1943 – 1945
Still and motion picture photographer, U. S. Army Signal Corp. combat unit. Landed in Normandy, D-Day morning. Photographer to anti-tank battalion that spearheaded drive through France, Germany, Austria. First photographer to enter Dachau. Most decorated photographer with Silver Star, Bronze Star, Purple Heart, Presidential Unit Citation, 5 battle stars.

1943
Photographs selected by Nancy Newhall, acting curator, Museum of Modern Art for exhibition, "New Photographers I".

1944
One person exhibition, American Red Cross, London.

1946
Staff photographer for the Unitarian Service Comm. Photographed Spanish Refugees in southern France, Medical Mission to Czechoslovakia and Mexican migrant workers in Texas.

1949
Personalausstellung, The Brooklyn Museum, Katalogein-
führung von Paul Strand.
Fotografiert auf der Halbinsel Gaspé in Kanada.
Mitglied der Jury bei dem Wettbewerb „Amerikanische
Fotografie".

1950
Personalausstellung, Universität von Minnesota.
Rosenblum werden im „Camera Annual" (Fotojahrbuch) der
USA sechs Seiten gewidmet.

1952
Berufung als Dozent an die Yale Summer School of Music and
Art (bis 1976).

1955
Fotografiert im Bird S. Coler Hospital, Welfare Island.
Ausstellung „Zwei Fotografen, Alfred Eisenstadt und Walter
Rosenblum", Philadelphia College of Art.
Personalausstellung, George Eastman House, Rochester, New
York.

1956
Berufung als Dozent an das Department of Photography, The
Cooper Union, New York (bis 1965).

1957
Personalausstellung, Whitman Hall, Brooklyn College,
Brooklyn, New York.
Personalausstellung, Cooper Union Museum, Cooper Union,
New York
Ausstellung „Drei Fotografen, Harry Callahan, Walter Rosen-
blum , Minor White". White Museum of Art, Cornell Univer-
sity, Ithaca, New York.

1958
Studienurlaubsjahr. Fotografiert auf Haïti.

1959
Ausstellung „Fotos von Professoren", Limelight Gallery, New
York.

1962
Ausstellung „Fünf Fotografen", A Photographer's Place,
Philadelphia, Pennsylvania.
Gründungsmitglied der Society for Photographic Education.
Nimmt teil an der Invitational Teaching Conference, George
Eastman House, Rochester, New York. Hält Referat „Die Foto-
grafie und der College-Studienplan".

1963
Mitglied des Vorschlagsgremiums der Ausstellung „Foto-
grafie 63", die vom George Eastman House, Rochester, New
York, veranstaltet wird.

202

1947
Appointed instructor in photography, Art Department,
Brooklyn College: Present rank, Professor Emeritus.

1949
One person exhibition, The Brooklyn Museum, Catalog Intro-
duction by Paul Strand.
Photographed Gaspé Peninsula, Canada.
Judge "American Photography" Competition.

1950
One person exhibition, University of Minnesota;
6 page section, "US Camera Annual".

1952
Appointed to the faculty of the Yale Summer School of Music
and Art to 1976.

1955
Photographed at Bird S. Coler Hospital, Welfare Island.
Exhibition, "Two Photographers, Alfred Eisenstadt and Walter
Rosenblum" at the Philadelphia College of Art.
One person exhibition, George Eastman House, Rochester,
New York.

1956
Appointed to the faculty, Department of Photography,
The Cooper Union, New York to 1965.

1957
One person exhibition, Whitman Hall, Brooklyn College,
Brooklyn, New York.
One person exhibition, Cooper Union Museum, Cooper Union,
New York.
Exhibition: "Three Photographers, Harry Callahan, Walter
Rosenblum, Minor White". White Museum of Art, Cornell
University, Ithaca, New York.

1958
Sabbatical leave, photographed in Haïti.

1959
Exhibition, "Photographs by Professors", Limelight Gallery,
New York.

1962
Exhibition, "Five Photographers", A Photographers Place,
Philadelphia, Pa.
Founding Member — Society for Photographic Education.
Participant, Invitational Teaching Conference, George Eastman

1964
Personalausstellung „Aufnahmen von Haïti", George Eastman House, Rochester, New York.
Personalausstellung „Aufnahmen von Haïti", Germantown Arts Association, Philadelphia, Pennsylvania.

1965
Ausstellung ausgewählter Fotografen, „Zehn amerikanische Fotografen", School of Fine Arts, University of Wisconsin, Milwaukee.

1966
Gruppenausstellung „Fotografie im 20. Jahrhundert", National Gallery of Canada, Toronto.

1969
Personalausstellung, Carr House Gallery, Rhode Island School of Design, Providence, Rhode Island.
Ausstellung „Im Brennpunkt: Brooklyn 2", Brooklyn Museum, Brooklyn, New York.

1972
Gruppenausstellung „Meister der Fotografie", Layton School of Art and Design, Milwaukee, Wisconsin.

1973
Personalausstellung „Fotos aus Haïti", Centrum Gallery, Hampshire College, Amherst, Massachusetts.

Studienurlaubsjahr. Fotografiert in Frankreich, Italien und Spanien.

1974
Mitglied der Jury für die Preisverleihungen, Creative Arts Program, New York State Council of the Arts.

1975
Hält Seminar an der Yale University „Fotografie im 20. Jahrhundert".
Personalausstellung, Fogg Museum, Harvard University, Cambridge, Massachusetts.

1976
Personalausstellung, Photopia Gallery, Philadelphia.
Personalausstellung, Milwaukee Center for Photography, Milwaukee, Wisconsin, in Verbindung mit verschiedenen Seminaren: „Kunst in der Fotografie", „Sinngebung in der Fotografie", „Die Probleme des Fotografen bei der Herausbildung einer individuellen Arbeitsweise".
Erhält ein Stipendium des National Endowment for the Arts.

1977
Mitkurator (zusammen mit Naomi Rosenblum und Barbara Millstein) einer umfassenden Lewis-Hine-Gedenkausstellung, The Brooklyn Museum, Brooklyn, New York. Die Ausstellung wandert durch die Vereinigten Staaten und wird auch im Ausland gezeigt.

House, Rochester, New York. Paper delivered, "Photography and the College Curriculum".

1963
Nominating Committee, "Photography 63", sponsored by George Eastman House, Rochester, New York.

1964
One person exhibition, "Photographs of Haïti", George Eastman House, Rochester, New York.
One person exhibition, "Photographs of Haïti", Germantown Arts Association, Philadelphia, Pa.

1965
"Invitational Exhibition, Ten American Photographers", School of Fine Arts, University of Winsconsin, Milwaukee.

1966
Exhibition, "Photography in the Twentieth Century". National Gallery of Canada, Toronto. Group show.

1969
One person exhibition, Carr House Gallery, Rhode Island School of Design, Providence, R. I.
Exhibition, "Focus on Brooklyn 2", Brooklyn Museum.

1972
Group exhibition, "Masters of Photography", Layton School of Art and Design, Milwaukee, Wis.

1973
One person exhibition, "Haïtian Photographs", Centrum Gallery, Hampshire College, Amherst, Mass.
Sabbatical leave to photograph in France, Italy and Spain.

1974
Awards Committee Judge, Creative Arts Program, New York State Council of the Arts.

1975
Seminar, Yale University, "Photography in the 20th Century".
One person exhibition, Fogg Museum, Harvard University, Cambridge, Mass.

1976
One person exhibition, Photopia Gallery, Philadelphia.
One person exhibition, Milwaukee Center for Potography, Milwaukee, Wis. In conjunction with a series of seminars, "Art in Photography, Meaning in Photography, Problems of the Photographer in Developing a Personal Approach".
Awarded National Endowment for the Arts Fellowship.

Mitglied des Direktoriums des „Photographers Forum". Erhält Preis des New York State Council of the Arts.

1979
Prüfungsausschuß. International Museum of Photography at George Eastman House.

1980
Besucht als Gast der chinesischen Regierung China zur Vorbereitung einer Ausstellung von Fotografien von Lewis Hine, die in Peking, Jünan, Shanghai und Kanton gezeigt wird. Erhält ein Guggenheim-Stipendium für Fotografie.
Ausstellung des Guggenheim-Projekts „Menschen der South Bronx", Parson's School of Design, New York.

1981
Retrospektivausstellung, University of Maryland, Baltimore, Maryland.
Gruppenausstellung der CAPS-Stipendiaten „CAPS in State Museum" (CAPS – Öffentliches Hilfsprogramm für Künstler), The New York State Museum, Albany, New York.
Gruppenausstellung „New York zwischen den beiden Kriegen", Zabriskie Gallery, Paris.
Personalausstellung „Menschen der South Bronx", University of Southern Maine.
Gruppenausstellung „Fotografische Kreuzwege: Die Photo League", International Center for Photography, New York.

Zwei-Personen-Ausstellung „Peter Magubane und Walter Rosenblum: Eine fotografische Begegnung", State University of New York at Old Westbury, Long Island.
Fotos von Rosenblum erscheinen in „The Photo League. Ausgewählte Fotografien", „OVO Magazine", Montreal, Kanada.
Personalausstellung „Menschen der South Bronx", Board of Higher Education, New York.
Kurator der „Lewis-Hine-Retrospektive: Fotografien aus der Sammlung von Naomi und Walter Rosenblum". Sadiye Bronfman Center, Montreal, Kanada.
Erhält Preis des Professional Staff Congress, City University of New York.
Ausstellung und Vorlesung am Milwaukee Institute for Art and Design, Milwaukee, Wisconsin.
Personalausstellung und Vorlesung an der Indiana University, Bloomington, Indiana.
Mitkurator und Essay in dem Katalog der Ausstellung „Amerikanische Fotografie – amerikanische Arbeiter", Kunsthalle, Berlin.

1983
Berater des YIVO Center for Jewish Studies, New York.
Gruppenausstellung „Gründungsmitglieder", Society for Photographic Education, Philadelphia, Pennsylvania.

1984
Personalausstellung „Menschen der South Bronx", Lehman College Art Gallery, Bronx, Brooklyn, New York.

1977
Co-curator (with Naomi Rosenblum and Barbara Millstein) of major Lewis Hine Retrospective Exhibition, The Brooklyn Museum, Brooklyn, New York. Exhibition travels in the United States and abroad.
Member, Board of Directors, The Photographers Forum.
Awarded New York State Council of the Arts Award.

1979
Visiting Committee. International Museum of Photography at George Eastman House.

1980
Visited China as the guest of the Chinese government in order to organize and present an exhibition of photographs by Lewis Hine in Peking, Jinan, Shanghai and Canton.
Awarded a Guggenheim Fellowship in Photography.
Exhibition of Guggenheim Project, "People of the South Bronx", Parson's School of Design, New York.

1981
Retrospective Exhibition. University of Maryland, Baltimore, Md.
Group exhibition, "CAPS at the State Museum", The New York State Museum, Albany, New York.

Group exhibition, "New York Entre Les Deux Guerres", Zabriskie Gallery, Paris, France.
One person exhibition, "People of the South Bronx", University of southern Maine.
Group exhibition, "Photographic Crossroads: The Photo League", International Center for Photography, New York.
Two person exhibition, "Peter Magubane and Walter Rosenblum: A Photographic Encounter". State University of New York at Old Westbury, Long Island.

1982
Represented in "The Photo League, Selected Photographs". "OVO Magazine", Montreal, Canada.
One person exhibition, "People of the South Bronx". Board of Higher Education, New York.

Curator, "Lewis Hine Retrospective: Photographs from the collection of Naomi and Walter Rosenblum". Sadiye Bronfman Center, Montreal, Canada.
Professional Staff Congress, City University of New York Award.
Exhibition and lecture, Milwaukee Institute for Art and Design, Milwaukee, Wis.
One person exhibition, lecture, Indiana University, Bloomington, Ind.

1985

Gruppenausstellung, Castle Gallery, College of New Rochelle, New Rochelle, New York.

Gruppenausstellung, Henry Street Settlement Gallery, New York.
Erhält den Preis des Professional Staff Congress-City University of New York.

1986

Personalausstellung „Pitt Street, New York, 1938/39", Baruch College-CUNY, New York; Hebrew College, Boston, Massachusetts.
Die University of Maryland, Baltimore Campus, verleiht Rosenblum den akademischen Grad eines Ehrendoktors der schönen Künste.
Personalausstellung „Eine Retrospektive", The University of Maryland, Baltimore, Maryland.
Retrospektivausstellung, Altes Museum, Berlin.

1988

„Meister der Fotografie in den 30er Jahren: Standpunkte", Gruppenausstellung, Pelham Art Center, New York.
Retrospektivausstellung in Havanna, Kuba.
„Aufnahmen aus Haïti", Brooklyn Museum, New York.

Sammlungen (unvollständiges Verzeichnis):
The Metropolitan Museum of Art
The Museum of Modern Art
Brooklyn Museum
Queens Museum
Museum of Art, Houston
International Museum of Photography at George Eastman House
Bibliotheque National, Paris
Staatliche Museen zu Berlin, DDR, Altes Museum
Yale Art Gallery
National Gallery of Canada
Detroit Institute of Art
Fogg Art Museum

Co-curator and catalog essay, "American Photography – American Labor". Kunsthalle Berlin.

1983

Advisor. YIVO Center for Jewish Studies, New York.
Group exhibition, "Founding Members", Society for Photographic Education, Philadelphia, Pa.

1984

One person exhibition, "People of the South Bronx", Lehman College Art Gallery, Bronx, New York.

1985

Group Show, Castle Gallery, College of New Rochelle, New Rochelle, New York.
Group Show, Henry Street Settlement Gallery, New York.
Professional Staff Congress-City University of New York Award.

1986

One person exhibition, "Pitt Street, New York, 1938-39", Baruch College-CUNY, New York; Hebrew College, Boston, Mass.
Awarded Honorary Doctorate in Fine Arts, University of Maryland, Baltimore Campus.

One person exhibition, "A Retrospective Exhibition" The University of Maryland, Baltimore, Md.
Retrospective Exhibition, Altes Museum, Berlin.

1988

"Photography Masters of the 30s: Points of View", Group exhibition, Pelham Art Center. New York
Retrospective Exhibition, Havana, Cuba.
"Photographs of Haïti", Brooklyn Museum, New York.

Collections (Partial listing):
The Metropolitan Museum of Art
The Museum of Modern Art
Brooklyn Museum
Queens Museum
Museum of Art, Houston
International Museum of Photography at George Eastman House
Bibliotheque National, Paris
The Alte Museum of the State Museum of Berlin, GDR
Yale Art Gallery
National Gallery of Canada
Detroit Institute of Art
Fogg Art Museum

Dr. I. N. Berlin
 "Aspects of Creativity and the Learning Process", Nursery Journal, London, 1948
Paul Strand
 "Walter Rosenblum", Catalog introduction, Exhibition, Brooklyn Museum, 1949
Jerome Liebling
 "Introducing Walter Rosenblum", American Photography, May 1951
Minor White
 "Walter Rosenblum, Photographer in the Classic Tradition", Image, Dec. 1955
Van Deren Coke
 "The Art of Photography in College Teaching", College Art Journal, Summer 1960
Edna Bennett
 "Starting Your Photographic Career", Camera 35, Dec. 1963
Barbara Ullmann
 "Famous Teachers Criticize Readers Pictures", Camera 35, June/July 1965
Josie Lemoigne
 "Walter Rosenblum", Le Messager, Brooklyn, New York

Jack Somers
 "Photography on the Mind — Where to study with the Great Gurus of the visual generation", New York Magazine, May 1973
Jack Deschin
 "Between Teacher and Student, Six Great Teachers Tell How they Work", 35 mm Photography, Summer 1974
Lou Stettner
 "Speaking Out", Camera 35, Dec. 1974
Jack Deschin
 "Rosenblum Retrospective at Harvard", The Photo Reporter, February, 1975
Milton Brown
 "Walter Rosenblum, Photographer", Catalog introduction, Fogg Museum, March, 1975
Stephen Perloff
 "Documentary Style, Human Expression", Philadelphia Photo Review, Jan. 1976
Lou Stettner
 "Rare Dancer", Camera 35, Jan. 1976
Martica Sawin
 "People of the South Bronx", Catalog introduction, Parsons School of Design, 1980

"The Quiet One" (film review), Photo Notes, 1941. Reprinted in Lewis Jacobs, The Documentary Tradition, 1971
"The Image of Freedom Competition", Camera Craft, Feb. 1942
"What is Modern Photography", Camera Craft, Feb. 1942
"Five Weeks with a Camera", American Photography Jan. 1953
"Teaching Photography", Aperture, Vol. 4, No. 3
"Photographic Style", Contemporary Photographer, Summer 1963
"A Paen to Man's Love of the Land", Contemporary Photographer, Summer 1963
"Educating the Young Photographer", Infinity, April 1970
Contributor; Paul Strand, A Retrospective Monograph, Aperture, 1971
"The Humanistic Eye: Édouard Boubat", 35 mm Photography, Summer 1975

Robert Doisneau", 35 mm Photography, January 1977
America and Lewis Hine, Aperture, 1977, Co-Author
"Introduction", Photographs by Earl Dotter, Sept. 1979
"Introduction", Photographs by Georgeen Comerford, October 1979
"Introduction", Photographs by Builder Levy, 1980
"The Work of Earl Dotter", American Photography, July 1981
"Introduction", Photographs by Tony Velez, 1982
Soziale und Arbeiterfotografie", Das andere Amerika, Neue Gesellschaft für Bildende Kunst, Berlin, 1983
"Weegee", Exposure, 1985
"Introduction", Photographs by Walter Ballhause, The University of Maryland, College Park, Md. 1986
"Introduction", Photographs by Joan Powers, 1989

	Pitt Street 1938	Krieg 1944	Spanische Flüchtlinge 1946
	1 Frauengruppe vor einem Zaun	20 Zwei Frauen – Straßenfest (1940)	28 Lager für verkrüppelte Flüchtlinge
	2 Verstörte Frau am Fenster	21 Straßenfest (1940)	29 Familie beim Essen
	3 Mädchen auf der Schaukel	22 D-Day: Tag der Landung der Alliierten in der Normandie	30 Mutter beim Wäschewaschen
	4 Flirt	23 Sanitäter	31 Spielplatz – Toulouse
	5 Schwarze Frau, in einer Tür stehend	24 Begräbnis – Coleville-sur-Mer	32 Junger Bergarbeiter mit Freundin
	6 Drei Kinder auf Schaukeln	25 Beim Verlesen der Gefangenenliste – Coleville-sur-Mer	33 Mutter und schlafende Kinder
	7 Beim Verkauf alter Kleider	26 Gefangene – D-Day, Strand von Omaha	34 Sorge für die Familie
	8 Gruppe – Candy Store	27 Feier – Straßenfest (1940)	35 Gelähmtes Kind
	9 Junge in schwarzem Mantel		36 Krankes Kind
	10 Zigeuner und Gemüsehändler		37 Zwei Kinder im Bett
	11 Synagoge		38 Großmutter
	12 Junges Paar – Billardsalon		39 Großmutter und Kind
	13 Kartenspielende Zigeunerkinder		40 Erzählstunde
	14 Möbelträger		
	15 Mädchen mit Kinderlähmung – Rivington Street		
	16 Tar Beach		
	17 Lächelndes Kind am Fenster		
	18 Junge auf einem Dach (1950)		
	19 Sitzende Frau		

Bildtitel

Picture Titles

	Pitt Street 1938	War 1944	Spanish Refugees 1946
	1 Group in Front of Fence	20 Two Women – Block Party (1940)	28 Camp for Mutilated Refugees
	2 Disturbed Woman in Window	21 Block Party (1940)	29 Family Meal
	3 Girl in Swing	22 D-Day Rescue	30 Mother Washing Clothes
	4 Flirting	23 Stretcher Bearers	31 Playground – Toulouse
	5 Black Woman in Doorway	24 Funeral – Coleville-sur-Mer	32 Young Miner and Friend
	6 Three Children on Swings	25 Reading List of Dead – Coleville-sur-Mer	33 Mother and Sleeping Children
	7 Selling Old Clothes	26 Prisoners – D-Day, Omaha Beach	34 Caring for the Family
	8 Group – Candy Store	27 Celebration – Block Party (1940)	35 Paralytic Child
	9 Boy in Black Coat		36 Sick Child
	10 Gypsies and Vegetable Dealer		37 Two Children in Bed
	11 Synagogue		38 Grandmother
	12 Young Couple – Billiard Parlor		39 Grandmother and Child
	13 Gypsy Children Playing Cards		40 Story Hour
	14 Moving Man		
	15 Girl with Polio – Rivington Street		
	16 Tar Beach		
	17 Smiling Child in Window		
	18 Boy on Roof (1950)		
	19 Seated Woman		

Gaspé 1949	105th Street 1952	Krankenhäuser 1962
41 Gaspé-Witwe	52 Drei Männer	63 Junge im Rollstuhl
42 Spiel	53 Frau in der Tür	64 Frau im Rollstuhl
43 Fischer	54 Junge mit Harmonika	65 Alte Frau im Krankenhaus (1940)
44 Seelandschaft	55 Junge mit Zither	66 Mann mit Prothese
45 Nonne mit Kreuz	56 Kinder im Fenster	67 Frau, eine Bibel haltend
46 Gaspé-Fischer	57 Junge bei der Akrobatik an einer Stange	
47 Arbeitshund	58 Straßensänger	
48 Gaspé-Pferd	59 Straßenszene	
49 Zwei Männer in einer Landschaft	60 Kinder mit Korb	
50 Ein Boot wird auf den Strand gezogen	61 Freunde	
51 Pferd in der Landschaft	62 Hopse	

Gaspé 1949	105th Street 1952	Hospitals 1962
41 Gaspé-Widow	52 Three Men	63 Boy in Wheelchair
42 Playing	53 Woman in Doorway	64 Woman in Wheelchair
43 Fishermen	54 Boy with Harmonica	65 Old Woman in Hospital (1940)
44 Seascape	55 Boy with Zither	66 Man with Prothsesis
45 Nun with Cross	56 Children in the Window	67 Woman Holding Bible
46 Gaspé Fisherman	57 Boy Chinning on Pole	
47 Working Dog	58 Street Singer	
48 Gaspé Horse	59 Street Scene	
49 Two Men in Landscape	60 Child with Basket	
50 Beaching Boat	61 Friends	
51 Horse in Landscape	62 Hopskotch	